PHL

54060000122092

THE
PAUL HAMLYN
LIBRARY

———————◆———————

DONATED BY
THE PAUL HAMLYN
FOUNDATION
TO THE
BRITISH MUSEUM

———————◆———————

opened December 2000

WITHDRAWN

D1580704

About the Author Kwon Oh-Chang

Kwon Oh-chang was born in 1948. He is a renowned portrait painter in Korea.
He is especially famous for drawing historic celebrities in a traditional way.
His prolific output include portraits of Queen Soonhon and Empress Myongsong preserved
at Sookmyung Women's University Museum and Korean National Royal Museum respectively.
In 1998 he held an exhibition of the royal costumes during the Chosun Dynasty.
The exhibition was a great success, drawing popular attention.
Currently he is a member of the Korean Association of Artists, and runs a traditional portrait studio of his own.

With Technical Advice Provided by You Hee-Kyong and Kim Mee-Ja

About the Text Translator Kim Eun-Ok

Kim Eun-Ok majored in English at Sookmyung Women's University, and worked
as a translator for Christian Chidren's Fund, inc., National Institute for Family Planning,
Moonhwa Broadcasting Co., and the National Assembly Secretariat.
She has been teaching English at Sookmyung University since 1986,
and is studying the translation studies at Ewha Graduate School.

First edition, April 1998
Revised edition, August 1998
Published in KOREA by
Hyunam Publishing Co.
627-5 Ahyun 3-dong Mapo-gu, Seoul
Tel. 02-365-5051~6 Fax. 02-313-2729 E-mail. Lawhyun@Chollian · Net
Copyright © 1998 by Kwon Oh-Chang

All rights reserved. No part of this book may be reproduced, in any form, without written permission
from the publishers, unless by a reviewer who wishes to quote brief passages.

THE BRITISH MUSEUM WITHDRAWN
THE PAUL HAMLYN LIBRARY

391.009519 OHC

인물화로 보는 조선시대 우리옷

펴낸곳 / 현암사
펴낸이 / 조근태
지은이 / 권오창

주간 / 형난옥
편집 / 김현림 · 정차임 · 홍지연 · 강경희 · 김영선
디자인 / 황종환 · 김세라
제작 / 신용직

초판 펴낸날 / 1998년 4월 20일
개정판1쇄 펴낸날 / 1998년 8월 20일
개정판 2쇄 펴낸날 / 1999년 11월 15일
등록일 / 1951년 12월 24일 · 10-126

주소 / 서울시 마포구 아현3동 627-5 · 우편번호 121-013
전화 / 365-5051~6 · 편집부 365-5056
팩스 / 313-2729 · 편집부 365-5251
하이텔 ID/ hyunam

©권오창 1998

*잘못된 책은 바꾸어 드립니다.
*지은이와 협의하여 인지를 생략합니다.

ISBN 89-323-0947-7 06590

인물화로 보는

조선시대 우리옷

Korean costumes during the chosun Dynasty

권오창 지음

유희경, 김미자 복식 고증 · 감수 | 김은옥 영역

Written and Illustrated by Kwon Oh-chang
with technical Advice Provided by Yoo Hee-kyong and Kim Mee-ja
Text translation by Kim Eun-ok

현암사
Hyunam Publishing Co.

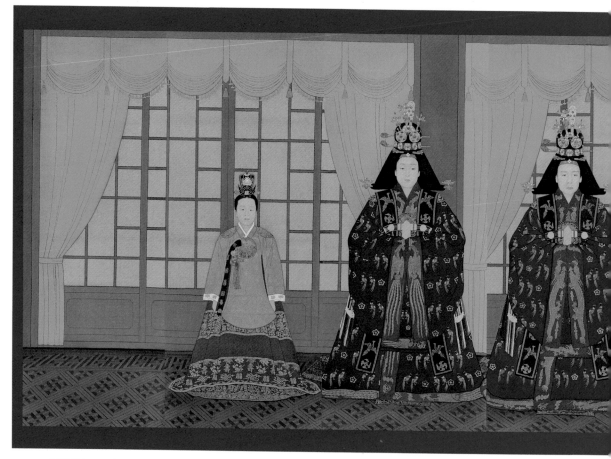

가례의(嘉禮儀)

영왕 가례 때 조현의(朝見儀)를 마친 후의 모습.
영왕은 1918년 이방자 여사와 약혼, 1919년 1월 25일로 결혼 날짜를 잡았는데 그 해 1월 22일 고종이 승하하여
1920년 4월 28일 일본에서 흰 드레스 차림으로 가례를 치렀고 1922년 4월 28일 조선에서 다시 가례를 치렀다.
왼쪽부터 덕혜옹주, 영왕비, 순종비, 순종황제, 영왕, 고찬 시종관에게 안긴 진왕자.
영왕 가례의 후 창덕궁 대조전 앞에서 기념 촬영한 흑백사진을 재현한 그림 200㎝×600㎝

Imperial Family

This is a reproduction of a picture taken at Changdok Palace with King Soonjong in the middle
after the wedding ceremony of King Yung. Shown from the left are Princess Dok-hye in a princess
costume, the wives of King Yung and King Soonjong respectively in red pheasant-patterned robes,
King Soonjong in a red official robe, King Yung in a red dragon robe, and Prince Jin held in the arms
of a courtier.

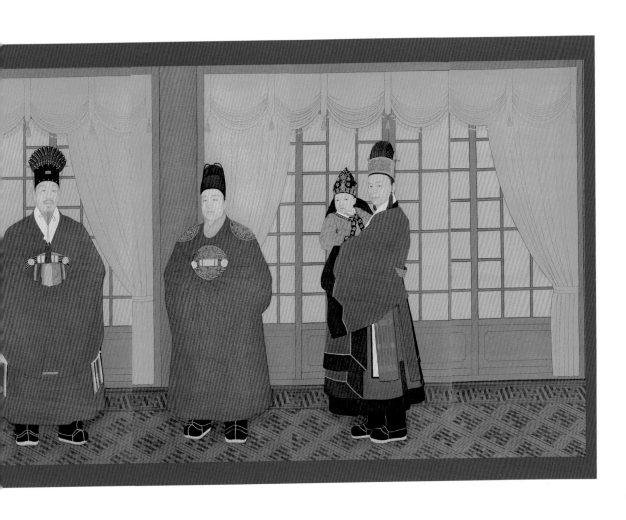

추천의 말

1990년 3월에 동강 권오창 화백의 "조선조 말기 복식과 초상전"이 잠실 롯데미술관에서
있었습니다. 22여 점을 4년에 걸쳐 완성한 대작이었습니다. 그때도 경탄을 금할 수 없었는데
연이어 오늘에 이르기까지 꾸준히 연구하면서 우리 나라의 역사적 인물을 재현하며
복색을 그려 내었다니 더욱 놀랍습니다.

이번에는 대작이 90여 점이나 됩니다. 그 중에는 그리는 데 시간이 가장 오래 걸렸고
어려움도 가장 많았다는 1922년 4월 창덕궁에서 있었던 "영왕(英王) 가례식" 후 왕족이
기념 촬영한 사진을 재현한 작품이 더욱 주목을 끌었습니다.

그동안 흑백 사진으로 복식을 가늠해 왔는데 이번에 500호 크기의 대작에 완벽하고
생동감 넘치는 색상을 보여주어, 보는 이를 충분히 감동하게 해 주었습니다.

여러 곳에 소장된 인물의 범본(範本)을 신분별로 그려낸 작품은 더한층 인상깊었습니다.
이러한 다양한 모양의 아름다운 우리 옷을 한 공간에서 비교하며 관람할 수 있는 전시회가
열린다니 더욱 가슴 벅찬 일인데 책도 나온다니 여간 기쁜 일이 아닙니다.

이번에 『인물화로 보는 조선시대 우리옷』을 보고 우리 조상의 혼이 깃든 한복의 아름다움과 기품이
가슴 깊이 스며 들어옴을 느끼면서 한복이 세계 어느 나라 옷보다도 미학적 측면이나
기능면에서도 우수함을 알게 되었습니다.

이 책은 우리 옷을 사랑하는 사람들에게 우리 옷에 대한 자부심을 심어줄 수 있을 것이며
우리 한복이 세계적으로 뻗어나갈 수 있는 길잡이가 되리라고 기대합니다.

복식과 민속을 연구하는 분들에게 큰 도움을 줄 것임은 물론이고 누구에게도 우리 민속을
사랑하는 계기가 되기를 바랍니다.

저자의 앞날에 많은 발전 있기를 기원합니다.

복식문화원 원장 유희경

傳神 寫照의 계승
—傳統的 肖像畫

이번 『인물화로 보는 조선시대 우리옷』"은 문자 그대로 實在했던 인물과 當代의 복식을 내용으로
하는 역사화 성격의 그림 세계라고 하겠다.

인물화(초상화)는 조선 태조, 영조 고종 명성황후, 순종 등 역사상 주요인물의 舊本 영정을
移模한 경우와 근세의 流入文化인 사진을 元本 삼아 철저히 복식을 고증받아 완성한 초상화도 있어
東江 權五昌畵伯의 인물화 구성능력을 종합적으로 잘 보여주는 경우라고 하겠다.

화백은 이미 역사상 불후의 명성을 남긴 여러 인물의 초상을 제작하여 공공기관과 여러 門中에
수장 봉안하게 하여 오래도록 다양한 인물상을 그려내는 일에 전념해 왔으며
이러한 역사적 영정의 제작은 이제 그의 인생 전부인 듯 느껴지기도 한다.

影幀(초상)의 제작에 있어 역사상 특기할 만한 일은 아마도 高麗 恭愍王을 중심으로 한
名臣들의 경우일 것인데 君臣間에도 다양하고 자유로운 초상을 그려내는 아름다운 전성기를
이루었음이 기록되어 있다.

조선시대에도 군신과 功臣圖像의 제작이 성황을 이루었으나 후기에 이르러 士大夫 사회의
자유로운 초상화 그리기가 성황을 이루어 人物畵 技法의 세련과 함께 "동국 초상화의 진수"이자
"藝苑의 꽃"으로서 독특한 경지를 달성하게 되었다. 이렇게 조선 초상화는 점차 격조가 높아갔지만
사출기법(寫出技法)을 완성하기는 쉽지 않았다.

본래 초상 사출의 본령은 "전신사출(傳神寫出)"로 인물이 지닌 內面의 神精을 통찰하여
담아내는 일이었다. 그 생동감의 표출은 단순한 사실적 한계를 넘어서야만 되는 것이었다.
예로부터 많은 畵目中에 "인물 그리기가 가장 어렵다"라고 하였던 것은 아직도 변하지 않는
명언이라 하겠다.

東江 畵伯의 "각고 정련(刻苦精練)"의 성과도 이러한 역사상 초상화 道程의 어려웠던 길과
다르지 않다고 생각되어 그의 앞날에도 끝없는 발전과 선과가 있기를 축원하며
또 그 동안의 정진에 경의와 위로를 보낸다.

文化財 委員 孟仁在

조선시대 복식 개관

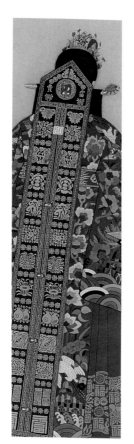

조선 왕조는 중국보다 엄격한 신분 사회로 예교문화를 이룬 왕조였다.
사회 기본 질서는 신분과 계급으로 이루어졌는데 질서를 유지하는 데에는
복식이 가장 중요한 요소였다. 법전과 의전에 제도화된 복식은 신분을
표시하는 신분 복식인 동시에 각종 의례에 입을 수 있는 의례 복식이다.
『경국대전』 등의 법전과 국가의 예식을 규정한 『국조오례의』 등의
예전은 일종의 기본법적인 성격을 띠고 있어 무시하거나 소홀히
할 수 없었고 조선시대의 모든 분야에 큰 영향을 끼쳤다.
법전과 예전에는 왕에서 중인까지의 신분과 계급과 의식에 따라
자세하고 치밀하게 복식을 정했으며 비중도 상당히 컸다.
신분 제도는 초기의 양반과 천민의 개념에서 중후기 이후 실학 사상과
과학 사상의 영향으로 신분이 세분화하여 계층 구조에 변화가 온다.
이와 같은 현상은 소설, 회화 등은 물론 복식에도 나타난다.
신분 변화를 살펴보면 전체적으로 중간층으로의 상향 이동이 특징이다.
이것은 새로운 사회 세력의 성장을 의미하며, 이러한 신분 변화는
임란과 병란 이후에 시작되어 영조 이후에 빠르게 전개되었고
개항 이전에 신분의 역계층화(逆階層化) 현상이 거의 끝났다.
조선의 대법전인 『경국대전』과 예전인 『국조오례의』는 성종 때
완성되었으며, 영조 · 정조 · 고종 때 조정 · 보완되었다.
『국조오례의』는 오례의 의식 절차만을 자세히 설명한 것이므로
실제의 시행에 필요한 참고 사항은 오례의 순서대로 다섯 항목에 걸쳐
설명하고 도설(圖說)을 붙여 '국조오례의보'를 완성하였다.
이후 역대 왕은 『경국대전』과 『국조오례의』를 따랐으며 신분 복식의
질서와 명분을 유지하기 위해 계속해서 복식금제(服飾禁制)를 내렸다.
신분과 계급에 따라 옷감〔사(紗), 라(羅), 릉(綾), 단(緞), 기(綺),
초피(貂皮)〕의 사용 금지 및 승수(升數) 제한, 무늬 제한, 특정 복식의
착용 제한, 색(황, 홍, 자, 회, 옥, 백)의 사용 금지 등이었다.
임진란 이후 왕 이하 관리의 각종 관복이 없어진 상태에서
병자란을 당해 복구되기까지 상당한 기간이 걸렸다. 공복은 흑단령으로
대신하도록 해서 관복 제도가 간편해졌으나 가례 때 특정인이
입기도 하여 『속대전』에는 공복이 그대로 제도화되어 있었다.

이후 더욱 수정 보완하여 『대전통편』(정조 10년)과 『대전회통』
(고종 2년)이 편찬되었다. 『국조오례의』에 따라 국가 의식을 시행하면서
시대에 따라 개정 또는 폐지할 점이 많아졌다.

1744년 왕명으로 수정 · 보완하여 『국조속오례의』와 도설(圖說)을 붙인
『국조 속오례의보서례』를 편찬하였다. 왕세손 관복과 왕비, 빈궁복의
제도 등을 보완하였고 길례는 12측, 가례는 10측을 보충 기재했다.

고종 21년부터 관복이 간소해지고 관리와 국민이 같은 색, 같은 모양의
두루마기를 입더니 1900년에는 양복을 관복으로 입었고, 고종이
1897년 황제에 오른 다음 『대한예전』이 편찬되었다.

조선 시대 서민의 복식도 임진 · 병자 양란 이후 큰 변화가 왔고
중후기(영조 · 정조 이후)에 두 번째 변화기가 있었다. 여자 저고리가
짧아지기 시작하다가 중후기에는 저고리가 더욱 짧고 작아졌으며,
치마도 다양하고 맵시 있게 입었으며 양감 있는 항아리 모양이 되었다.
내외법이 강화되어 반드시 쓰개치마와 장옷을 썼다.

남자들의 포도 다양했으며 소매 넓이로 상하를 엄격히 구별하였다.
이후 병자수호조약과 함께 문호가 개방되었고 양복을 비롯한 외국 문물이
들어와 복식에 세번째 개혁이 왔다.

여자의 치마 여밈으로 양반과 상민을 엄격히 가려 왼쪽은 양반, 오른쪽은
기생의 차림새가 되었는데, 이것은 기호 지방의 현상이었다. 여자의
남자용 두루마기 · 마고자 · 안경 및 여자 교복 착용 등 남녀 평등 사상과
의복의 개량화, 짙은 색 사용 권장, 옷감과 장신구의 사치 금지, 장례 ·
혼례 의식의 간소화 등 개화 자강 사상이 나타났다.

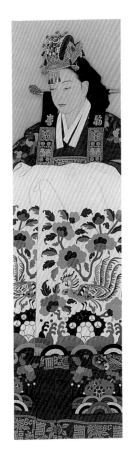

인물화로 보는

조선시대 우리옷 ●차례

남자의 옷

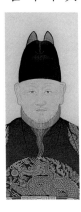

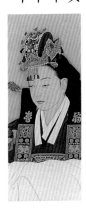

남자의 옷

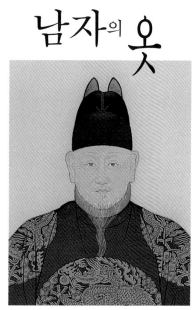

Men's costumes

면복(冕服) - 9장복

면복은 왕이 종묘 사직에 제사지낼 때나 정조(正朝), 동지, 조회(朝會), 수책(受冊), 납비(納妃) 등에 입던 법복(法服)이다. 머리에 면류관을 쓰고 곤복(袞服)을 입는데 곤복은 곤의(袞衣), 상, 중단, 폐슬, 혁대, 패옥, 대대, 수, 말, 석, 규로 이루어진다. 고종이 황제가 된 후 명(明)황제와 같이 12장복을 착용한다.

차림새는 먼저 바지, 저고리를 입고 버선 위에 중단을 입은 다음 상(裳)을 입으며, 위에 곤의를 입는다. 곤의 위에 후수가 달린 대대를 띠고, 앞쪽에는 폐슬을 찬 후 양옆구리에 두 개의 패옥을 늘인다. 옥대를 띠고 면류관을 쓰고 규를 든 다음 신을 신는다. 면복에 방심곡령을 하면 제복(制服)이 된다.

곤의(袞衣) 홑옷으로, 초기에는 청색, 말기에는 검은색으로 만들었다. 왕의 것에는 5장문(龍, 山, 華蟲, 宗彝)을 수놓는다.
 어깨에는 용, 등에는 산, 소매에는 화충, 종이를 수놓고 황제는 여기에 일, 월, 성진(日, 月, 星辰)을 추가한다.
중단(中單) 곤복 속에 입는 홑옷으로 초기에는 흰색, 말기에는 옥색으로 만들었다. 옷깃, 도련, 수구, 섶에는 청색 선을 둘렀고 옷깃에는 불문 11개를 금박하였다. 황제는 13개, 왕세자는 9개이다.
상(裳) 황제, 황태자, 왕세자 모두 분홍색으로 만든다. 황태자와 왕세자는 조, 분미, 보, 불문을 두 개씩 수놓고, 황제는 여기에 화, 종이를 추가한다.
폐슬(蔽膝) 상(裳)과 같은 색이다. 조, 분미, 보, 불 두 개씩 수놓았다. 황제는 용 한 개, 그 아래에 화를 수놓았다.
혁대(革帶) 왕의 혁대는 가죽띠에 옥으로 하트 모양과 둥근 모양을 만들어 붙였다.
패옥(佩玉) 옥으로 길게 만들어 두 개를 양 옆구리에 늘였다.
대대(大帶) 대대의 중앙에 수(綬)를 늘인다.
적말(赤襪), 적석 홍색 버선과 홍색 석을 신는다.
수(綬) 대대에 다는데 입을 때는 뒤에 오도록 입어 후수라고도 한다.
규(圭) 왕이 드는 홀로 옥으로 만든다.
방심곡령(方心曲領) 목에 걸어 가슴에 늘어뜨리는 흰 깁으로, 제사 지낼 때만 사용한다.

60cm × 108cm

Kujang-bok The King's Ceremonial Robe with Nine Symbols

 The *Myon-bok* was the king's ceremonial robe during the Chosun Dynasty (1392~1910). It was worn on special occasions such as New Year's Day or for meetings with high-ranking officials. The king wore a crown and his robe had nine symbols, which were increased to twelve when King Kojong ascended the throne in 1897. When performing a royal ancestral sacrifice, the king wore the *Myon-bok* together with a white silk scarf.

후수(後綬)
대수(大綬)는 바구니를 엮듯 짠 직사각형의 주체(主體)가 있고 아래에는 술이 달려 있다. 주체 위에는 세로로 세 개의 소수(小綬)가 나란히 있으며 매듭으로 엮은 각 소수(小綬)는 가로로 고리처럼 연결되었고 좌우 두 개의 소수(小綬)에는 환(環)이 있다. 수의 재료는, 안을 대홍운문사(大紅雲紋紗)를 받치고, 겉은 대홍(大紅), 남(藍), 아청(鴉青), 옥색(玉色), 심초록(深草綠) 다섯 색의 실이다.
고종이 황제에 오른 후 제정한 황제의 면복 제도를 보면, 수는 분홍 바탕에 황·백·적·현·표·녹의 여섯 색실로 짜고, 황태자와 친왕(親王)의 수는 분홍 바탕에 적·백·표·녹의 네 색으로 짰다. 왕비는 전하(殿下)와 같은 것을 달았는데, 고종 때의 황후의 수는 황제와 같은 색으로 짜고 두 개의 옥환(玉環)을 달았다.

Hoosoo (Silk Scarf)
 There are two kinds of *Hoosoo*—*Desoo* and *Sosoo*. *Desoo* is a large square silk scarf woven like a basket, decorated with a tassel underneath. Three sheets of silk *Sosoo* are attached on the *Desoo*. Each *Sosoo* is linked like a ring, and the *Sosoo* on each end also has a ring respectively. Inside the *Sosoo* is a red silk cloth, and outside it is woven with five colored threads, such as red, dark blue, light blue, jade and dark green.

면복의 장문

장문은 왕이 갖추어야 할 덕목을 나타내는 것으로 매우 큰 의미를 지닌다.
황제는 12장문으로 일, 월, 성진, 산, 용, 화, 화충, 종이, 조, 분미, 보, 불이며,
왕은 12장문에서 일, 월, 성진을 제외한 9장문이다. 각 장문의 의미는 다음과 같다.

일(日), 월(月)
○으로 표시. 오른쪽에는 일, 왼쪽에는 월로 수놓는다.
일의 원 안에는 삼족오(三足烏:세 발 달린 까마귀)를 오른쪽 어깨에 수놓는다.
월의 원 안에는 두꺼비나 토끼를 왼쪽 어깨에 수놓는다.

성진(星辰)
북두칠성, 직녀성을 말한다. 일월성진은 밝게 비쳐서 무사하게 하라는 뜻으로 수놓는다.

산(山) 만민에게 혜택을 주고 은인자중하라는 뜻으로 등에 수놓는다.

용(龍) 왕을 상징하며 웅변을 뜻한다. 어깨에 수놓는다.

화(火) 불을 말하며 광명을 뜻한다. 소매에 수놓는다.

화충(華蟲) 꿩을 말하며 화려하고 아름다움을 뜻한다. 소매에 수놓는다.

종이(宗彝)
제사지내는 기물을 말하며, 충효(忠孝)를 뜻한다. 소매에 수놓는다.
기물에는 호랑이(용맹)와 원숭이(지혜)를 수놓는다.

조(藻)
당초식(唐草式) 곡선문(曲線紋)이며 깨끗함을 의미한다. 상(裳)에 수놓는다.

분미(粉米) 쌀을 말하며, 모든 백성(양민)을 의미한다. 상에 수놓는다.

보(黼) 도끼 모양으로 왕의 결단을 의미한다. 상에 수놓는다.

불 악을 멀리하고 선을 행하라는 뜻으로 상에 수놓는다.

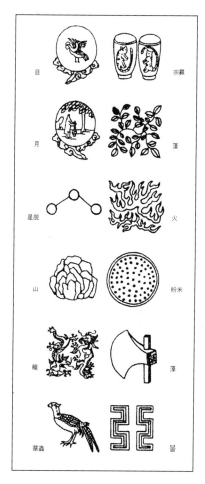

패옥(佩玉)

왕의 면복과 강사포, 백관의 제복과 조복, 왕비의 적의에 찼던 신분을 나타내는 옥으로 만든
장식품으로 오른쪽 그림은 조복이나 제복에 찬 것이다.
① 형(서옥황)
② 거(네모형)
③ 우(瑀, 원형)
④ 충아(衝牙, 동물의 치아와 닮음)

13

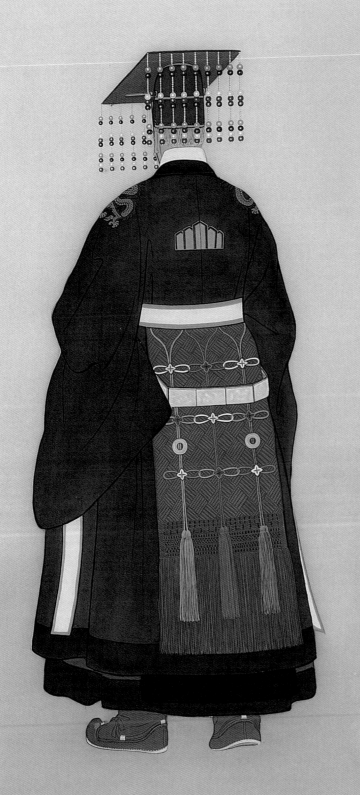
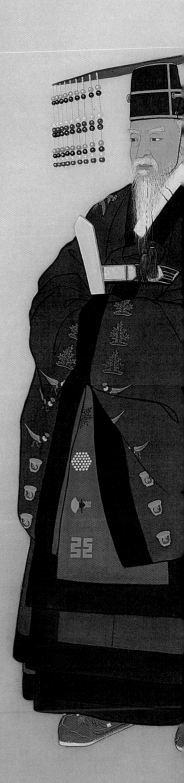

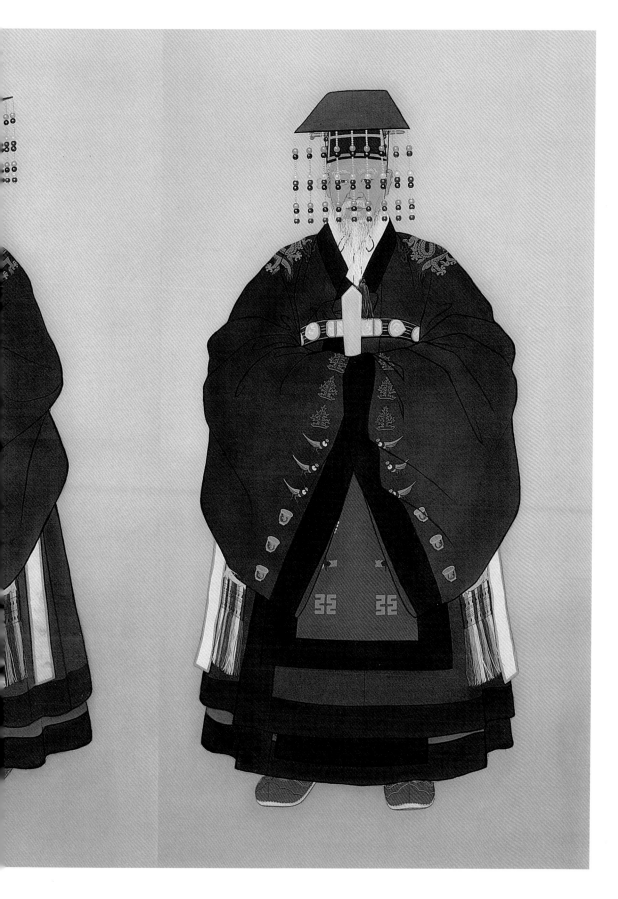

면복-12장복

순종(純宗)이 입은 제복(祭服). 고종이 황제에 오른 후 면복을 명(明)과 같은 12장복(十二章服)으로 정했다. 면류관, 곤의, 상, 중단, 폐슬, 혁대, 패옥, 대대, 수, 말, 석, 규를 착용하여 제복으로 착용한다. 곤의는 검은색이고 6장[六章:어깨에 일(日),월(月), 등에 성(星), 산(山), 양소매에는 용(龍),화충(華蟲)]을 짜 넣으며 길이는 상(裳)의 문장(文章)을 덮지 않게 했다. 상에 6장(화, 종이, 조, 분미, 보, 불)을 수놓았고 중단의 깃에 불문 13개를 금박하였다.

순종(純宗) 1874년(고종11년)~1926년
조선 27대 왕. 재위 1907년~1910년. 휘는 척(坧). 고종의 둘째 아들이고 명성황후 소생이다. 1875년(고종 12년)에 세자로 책봉되어 1897년(광무 1년)에 황태자로 다시 봉해진다. 1907년(융희 1년) 7월 고종의 양위를 받아 27대 마지막 왕이 된다. 그는 융희(隆熙)로 연호를 고치고, 동생인 영왕 은(垠)을 황태자로 책립하며 일본에게 외교권을 빼앗겨 독립국으로서 실권을 가지지 못한 채 즉위하여 일본 통감부의 내정 간섭을 받게 된다. 1910년 8월 29일 한일합방이 되면서, 일본은 순종을 창덕궁에 머물게 하고 이왕(李王)이라 불러 사실상의 조선 왕조의 종말을 고한다. 1926년 4월 25일 창덕궁에서 승하한다.
1997년 제작. 궁중유물전시관 소장 106cm×174cm

12장복의 면류관(12류면관)

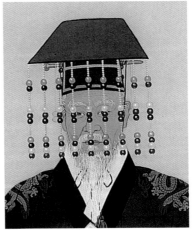

9장복의 면류관(9류면관)

면류관은 평천판(平天板)과 머리를 싸는 모자로 이루어진다. 평천판은 겉이 검은색이고 안쪽은 홍색이며, 앞에는 면류 중 9류(旒)를 늘어뜨렸다. 류에는 청 홍 황 흑 백 5색의 9옥을 꿰었으며 9류는 총 162옥이다. 황제의 면류관은 12류면 9옥 7색, 세자의 것은 8류면 8옥 3색, 세손의 것은 7류면을 썼다.

Crown for *Shibijang-bok*

The crown for *Shibijang-bok* consists of a coronet and a flat board. The board, black on the outside, and red inside, had nine strings of jade at the front and back respectively. The beads were in five colors: blue, red, yellow, black and white. The nine strings were decorated with a total of 162 pieces of jade. The king's crown had twelve strings of jade in seven colors, the crown prince's crown had eight strings in three colors, and the crown of the eldest son of the crown prince had seven strings.

Shibijang-bok The King's Ceremonial Robe with Twelve Symbols

The *Shibijang-bok* was a liturgical vestment during the reign of King Soonjong from 1907-10. Following King Kojong's ascent to the throne, the *Kujang-bok* evolved to become *Shibijang-bok*, reflecting the influence of the Chinese Ming Dynasty. The robe was black and had six patterns : the sun and the moon on the shoulders, the stars and a mountain at the back, and dragons and pheasants on both sleeves. Portrait of King Soonjong is owned by Korea National Royal Museum.

Image of King Soonjong(1874~1926)

King Soonjong is pictured wearing a red royal robe, a crown decorated with white, blue, yellow, red and black gems, and black deerskin boots.

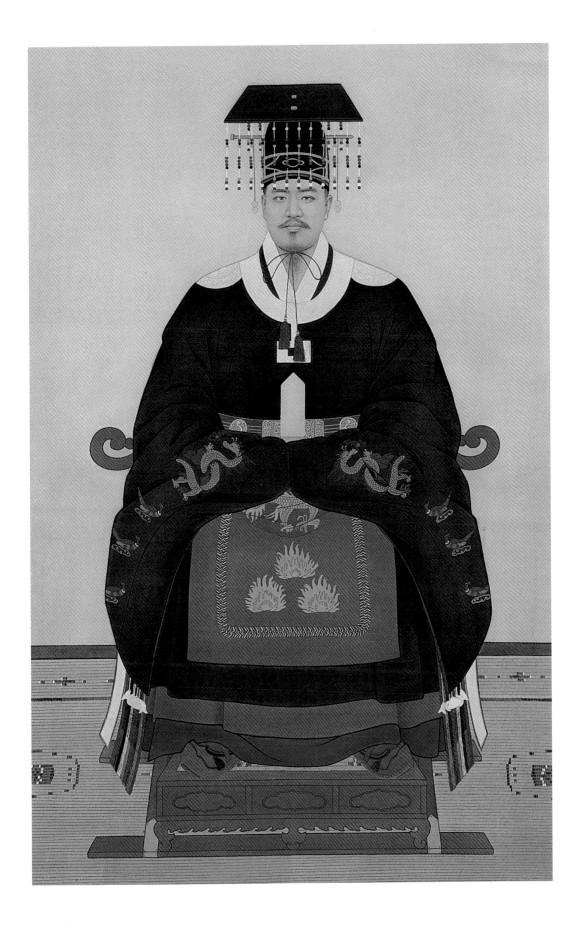

왕의 상복(常服) - 익선관포

왕이 평소 집무를 볼 때 입던 옷으로 면복과 조복보다 많이 입었다. 익선관포, 황룡포, 홍룡포, 자적룡포, 자적단령 등이 있다.

익선관포는 익선관(翼善冠), 곤룡포(袞龍袍), 옥대(玉帶), 화(靴)로 이루어진다. 곤룡포는 용포라고도 하는데, 왕을 상징하는 5조룡〔五爪龍:다섯 개의 손톱이 달린 용〕무늬를 가슴, 등, 양어깨에 짜 넣었기 때문이다. 태조의 화상을 보면 청색 곤룡포를 입고 있는데 그것은 명(明)의 고명을 받지 않았기 때문이다. 태조의 용문은 명나라 태조의 용문과 비슷하나 과장된 것으로 보인다. 이것은 1900년대에 본떠 그린 것으로 그리는 과정에서 자주성을 나타내고자 한 것 같다. 소매는 좁고 깃이 많이 파이지 않았으며 무의 양옆은 모두 트였다.

태조(太祖) 1335년(충숙왕 복위 4년)~1408년(태종 8년)
조선 초대 임금. 재위 1392년~1398년. 전주 이씨(全州李氏). 초명은 성계(成桂). 본명은 단(旦). 자는 중결(仲潔) 또는 군진(君晉). 호는 송헌(松軒). 시호는 강헌(康獻). 본관은 전주. 자춘(子春:환조(桓祖)의 둘째 아들. 영흥 출생. 활쏘기에 뛰어나 1356년(공민왕 5년)에 등용되어 1361년 홍건적을 방어한다. 우왕 때 우군 도통사로 요동을 정벌하러 갔다가 위화도에서 회군하여 반대파를 제거하고 권력을 잡아 창왕을 내세웠다가 다시 공양왕을 내세운다. 1392년 개경 수창궁에서 선위의 형식으로 왕위에 올라 개국하고 1393년 2월 15일 국호를 조선으로 하여 명나라를 종주국으로 삼아 국호와 왕위를 승인받으며 양국의 친선을 도모하는 사대정책을 쓰고 농본민생주의를 바탕으로 농업을 장려하며 신분사회제도를 확립한다. 여말의 부패한 불교를 배척하고 유교를 건국 이념으로 한다. 1399년 왕자의 난으로 정치에 뜻이 없어 둘째 아들 방과(芳果)에게 왕위를 물려주고 함흥에 은거하며 말년을 보낸다.
1872(고종9)년 화사 박기준, 조중묵, 박은배가 그린 이모본(전주 경기전 소장, 1987년 국가 표준 영정으로 지정됨.) 좌상을 범본으로 한 입상화 53cm×108cm

태조 익선관 *Iksunkwan* for King Tejo

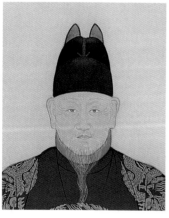

영조 익선관 *Iksunkwan* for King Yungjo

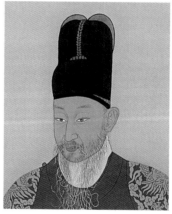

고종 익선관 *Iksunkwan* for King Kojong

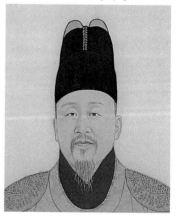

Iksunkwan-po The King's Official Robe in Blue

The *Iksunkwan-po* was the king's formal robe in blue, worn more frequently than either the *Kujang-bok* or the *Shibijang-bok*. The *Iksunkwan-po* consisted of a black coronet, a blue silk robe, a red jade belt and black deerskin boots. King Tejo, the first sovereign of Chosun Dynasty who reigned from 1392~98, is pictured wearing a blue robe that had five-clawed dragon designs on its shoulders, chest and back. These dragons represented the status of a king. The sleeves were narrow, and neckline was not deeply cut. Alternative official robes included a red *Hongnyong-po*, a yellow *Hwangnyong-po*, a burgundy *Jajoknyong-po* and *Jajokdan-nyong*.

Image of King Tejo(1392~98)

This is the standing image reproduced from the sitting figure of King Tejo drawn in 1827 by three artists including Park Kee-joon. King Tejo is pictured wearing a black coronet and a blue dragon robe with dragon patterns on the chest and shoulders. Characteristic is the large size of each pattern.

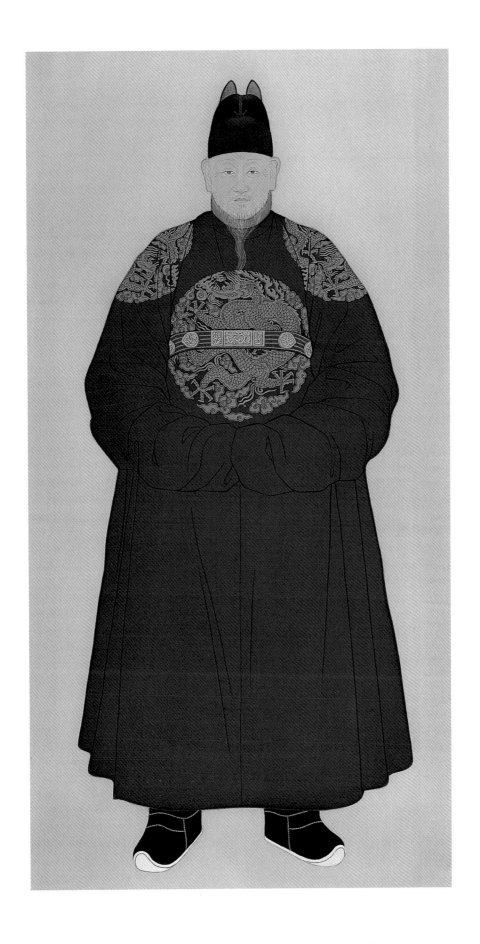

왕의 상복(常服) - 홍룡포

태조의 곤룡포보다 소매가 넓고 깃도 더 많이 파였으며 익선관, 곤룡포, 옥대, 화로 이루어진다.

영조(英祖)

조선 21대 왕. 1724년~1776년 재위. 휘는 금(昑). 자는 광숙(光叔). 숙종의 넷째 아들. 1721년(경종 1년)에 세제(世弟)로 책봉되어 인재를 공정히 채용한다는 탕평책으로 당쟁을 잠재운다. 세제를 개혁하여 균역법을 시행하고 태종 때 설치하여 훗날 없어진 신문고를 다시 설치하여 억울한 일을 알리게 한다. 철제와 검박에 힘써 사치를 금하고 농사를 장려하여 민생의 안정에 힘쓰고 군에 조총 훈련을 강화하여 국방에 충실을 도모한다. 인쇄술을 개량하여 많은 서적을 발간하고 학자를 양성하여 문화와 사업을 크게 부흥시키는 업적을 남긴다. 역대 임금 중 가장 오래 재위하며 장수한다. 아들인 사도세자를 뒤주에 가두어 죽인 불행한 아버지이기도 하다. 『숙묘보감』(肅廟寶鑑)·『속오례의』(續五禮儀)·『동국문헌비고』(東國文獻備考)·『국조악장』(國朝樂章)·『열성지장』(列聖誌狀)·『속병장도설』(續兵將圖說)·『어제경세문답』(御製警世問答)을 편찬하기도 했다.

1900년(고종광무4년)에 조석진, 채용신이 그린 이모본(보물932호,궁중유물 전시관 소장) 상반신상을 범본으로 한 입상화 53cm×108cm

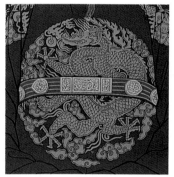

태조의 보
용 무늬가 있는 보로 용이 좌측을 보고 있다.

Crest for King Tejo
The crest has a design of a dragon that faces to the left.

(가운데 이미지)

영조의 보
태조의 보와 달리 정면을 보고 용틀임을 한다.

Crest for King Yungjo
Unlike King Tejo's dragon, it looks to the front and turns itself.

고종의 보
정면을 보는 용문이 태조나 영조의 것보다 작아진다.

Crest for King Kojong
The dragon faces the front, but the size of a crest is smaller than King Tejo's or King Yungjo's.

Hongnyong-po The King's Official Robe in Red

King Yungjo, who reigned from 1724~76, is pictured wearing a red *Hongnyong-po*. The sleeves were wider than King Tejo's blue robe, who reigned from 1335~1408 as the first sovereign of the Chosun Dynasty, and the neckline was cut deeper. The *Hongnyong-po* included a black coronet, a red robe, a jade belt and black deerskin boots.

Image of King Yungjo(1694~1776)

This is the standing image of King Yungjo reproduced from a picture of the top half of his body drawn in 1900 by Cho Sok-jin and Che Yong-shin. King Yungjo is pictured wearing a red dragon robe, a black coronet, and black deerskin boots. On the chest and shoulders are designs of five-clawed dragons.

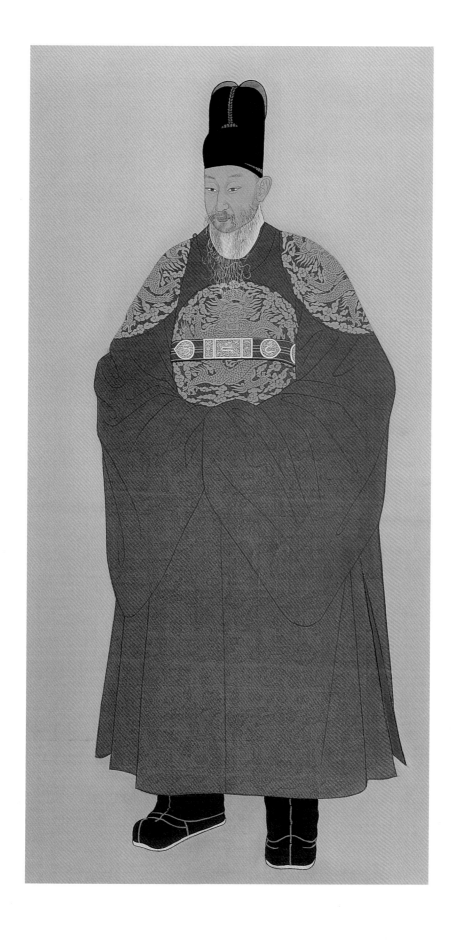

왕의 상복(常服)-황룡포

1897년 황제에 오른 고종은 즉위 후 상복으로 중국 황제와 똑같이 황색 곤룡포를 입는다. 익선관, 곤룡포, 옥대, 화(靴)로 이루어지고 가슴, 등, 양어깨에 5조룡(五爪龍) 무늬를 수놓은 보를 달았는데 이전보다 더 작아진다. 겹옷인 곤룡포의 안쪽 목 부분에 안감과 같은 홍색 옷감으로 직령〔直領 : 조선 시대 때 무관의 웃옷 중 하나로 깃이 곧다.〕깃을 덧대어, 겉에서 보면 중단〔中單 : 남자의 상복(喪服) 속에 입는 소매 넓은 두루마기〕깃처럼 보이나 안감 쪽에 직령 깃을 또 대어 옷 하나에 깃이 둘 달려 있다. 소매가 넓고 무릎 길 뒤로 접어 윗부분을 꿰맸다. 옷고름은 안감과 같은 옷감으로, 겉고름과 같은 크기의 고름이 하나 더 있어 모두 셋이다.

고종(高宗) 1852년(철종 3년)~1919년
조선 26대 왕. 재위 1863년~1907년. 초명은 명부(明夫). 자는 성림(聖臨). 호는 주연(珠淵). 영조의 현손 흥선대원군의 둘째 아들로 철종이 세자 없이 승하하자 조대비가 12세의 고종을 세운다. 왕비는 여성(驪城) 부원군 치록(致祿)의 딸 민씨. 조대비는 흥선군을 대원군으로 섭정의 책임과 정사를 맡긴다. 10년 만에 대원군이 물러나고 고종이 친정하면서 임오군란과 갑신정변, 동학혁명이 일어나 청일전쟁을 유발, 일본이 갑오경장을 단행하게 되어 일본의 간섭을 받기 시작한다. 1895년(고종 32년) 일본은 민비를 살해하고 내정 간섭을 하다 1897년 국호를 대한으로 고치고 연호를 광무(光武)로 고쳐 고종은 광무황제가 된다. 1907년 일본은 고종을 강제로 퇴위시키고 순종에게 양위시켜 1919년 1월 21일 독살된다.
흑백사진을 재현하여 그림 53cm×108cm

Hwangnyong-po The King's Official Robe in Yellow

Following his enthronement in 1897 as an emperor, King Kojong who reigned from 1863~1907, began wearing the yellow Hwangnyong-po as his formal attire. It consisted of a black coronet, a yellow robe, a jade belt and black deerskin boots similar to other official robes, except the five-clawed dragon designs had grown smaller.

This robe also had two collars, as a red collar was attached to the rounded neck. The sleeves were wider than before and there were three coat strings in all.

Image of King Kojong(1863~1907)

This is a picture of a standing image of King Kojong reproduced from a black and white photograph. He is shown wearing a yellow dragon robe and a black coronet. Designs of five-clawed dragons are smaller than before, attached to the chest, back and shoulders.

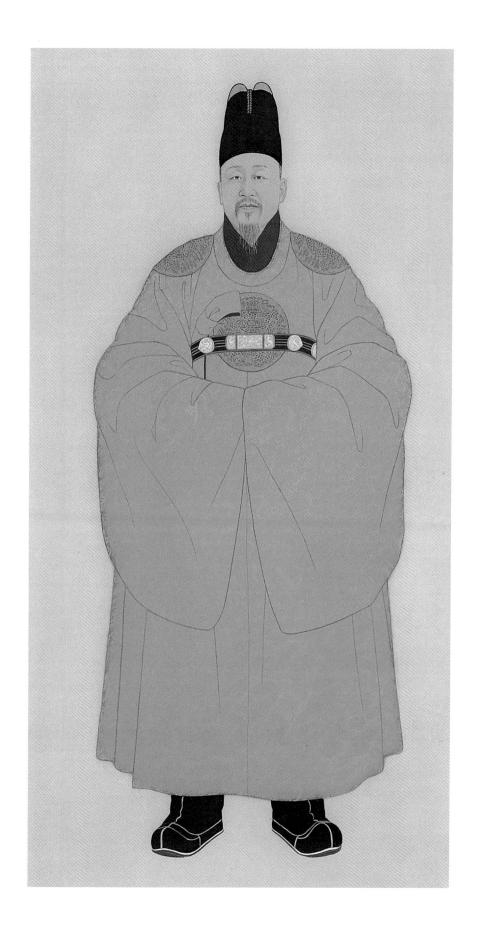

왕세자의 상복(常服)-홍룡포

익선관, 홍룡포, 옥대, 화로 이루어진다. 영왕의 것으로, 영조대왕의 익선관포와 같으나 보가 더 작고 소매도 넓다. 옷깃을 더 많이 파고 무를 길 뒤로 접어 윗부분을 꿰맸다.

영왕(英王) 1897년(광무 1년)~1970년
대한제국 마지막 황태자. 이름은 은(垠). 고종의 셋째 아들. 순종의 이복동생. 귀비(貴妃) 엄씨(嚴氏) 소생. 열한살 때 한말에 이토오 통감이 강제로 일본으로 데려가 교육을 받게 한다. 일본 나시모도노미야의 딸 마사코와 일본의 간계로 정략 혼인당한다. 1900년(광무 4년)에 영왕이 된다. 1907년(순종 1년)에 황태자에 책봉된다. 1910년에 한일합방으로 순종이 폐위되어 이왕(李王)이 되니, 은(垠)도 황태자에서 왕세제(王世弟)로 불린다. 1926년에 이왕이 승하하자 이왕가를 계승하여 은이 이왕이 된다. 일본 육군사관학교 육군대학을 졸업하고 육군 중장을 지낸다. 1963년 11월에 이승만 대통령의 방해로 귀국하지 못하다 박정희 대통령의 배려로 중풍으로 실어증에 걸린 채 귀국한다. 1970년 5월 4일에 망국의 한을 품은 채 말문을 열지 못하고 낙선재에서 승하한다.

● 곤룡포의 각 명칭 The Official Coat of the Prince

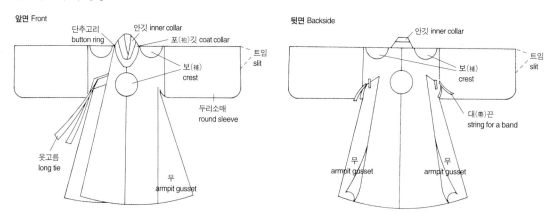

Hongnyong-po The Official Robe of a Prince in Red

This is the formal garment worn by a prince, consisting of a black coronet, a red robe, a jade belt and black deerskin boots. Prince Yung (1897~1970), the last crown prince of the Chosun Dynasty, is shown wearing a red *Hongnyong-po*. This robe was very similar to the *Iksunkwan-po* of King Yung-jo (1724~76), but the dragon designs were smaller, the sleeves were wider, and the neckline was cut deeper.

Image of King Yung(1897~1970)

King Yung is the third son of King Kojong and the last prince of the Chosun Dynasty. He is pictured wearing the red dragon robe and a black coronet.

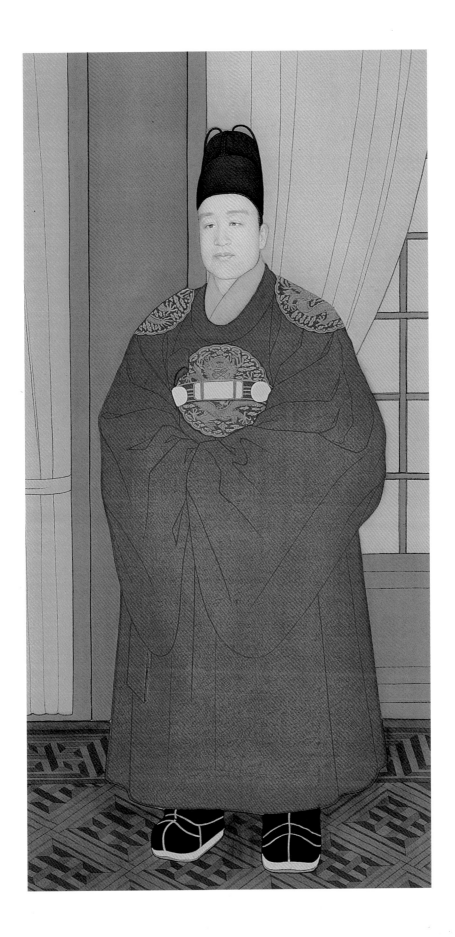

황태자의 상복(常服) - 자적룡포(흑곤룡포)

관례 전 대례복으로 공정책, 흑곤룡포, 수정대(水晶帶)로 이뤄진다. 곤룡포의 여름용 옷감은 사(紗)이고, 겨울용은 단(緞)이다. 여름용 겉감은 비치는 얇은 검은 사(紗)로, 안감은 두꺼운 홍색 옷감으로 만든다. 곤룡포의 가슴, 등, 양어깨에 4조룡 보를 달았다. 소매는 넓으며 깃을 많이 팠고 안깃은 초록색으로 달았다. 화(靴)를 신었다.

영왕(英王) 1897년(광무 1년)~1970년
대한제국 마지막 황태자. 이름은 은(垠). 고종의 셋째 아들. 순종의 이복동생. 귀비(貴妃) 엄씨(嚴氏) 소생. 열한살 때 한말에 이토오 통감이 강제로 일본으로 데려가 교육을 받게 한다. 일본 나시모도노미야의 딸 마사코와 일본의 간계로 정략 혼인당한다. 1900년(광무 4년) 영왕이 된다. 1907년(순종 1년) 황태자에 책봉된다. 1910년 한일합방으로 순종이 폐위되어 이왕(李王)이 되니, 은(垠)도 황태자에서 왕세제(王世弟)로 불린다. 1926년 이왕이 승하하자 이왕가를 계승하여 은이 이왕이 된다. 일본 육군사관학교 육군대학을 졸업하고 육군 중장을 지낸다. 1963년 11월 이승만 대통령의 방해로 귀국하지 못하다 박정희 대통령의 배려로 중풍으로 실어증에 걸린 채 귀국한다. 1970년 5월 4일 망국의 한을 품은 채 말문을 열지 못하고 낙선재에서 승하한다.
흑백사진을 재현하여 그림 53cm×108cm

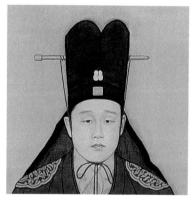

황태자가 관례를 올리기 전 쓰던 공정책
A coronet which a crown prince wore till he came of the age.

Jajoknyong-po The Official Robe of the Prince in Burgundy

A prince of the Chosun Dynasty wore a *Jajoknyong-po* as his official robe until he became an adult. Prince Yung's ensemble consisted of a black coronet, a burgundy robe, a crystal belt and black deerskin boots. There were four-clawed dragon patterns on the chest, back and shoulders. The sleeves were wide, the neckline was cut deeply, and the inner collar was green.

Image of King Yung(1897~1970)

The portrait is a reproduction in color from King Yung's black and white picture. He is dressed in the burgundy *Jajoknyong-po*, the official robe worn till a prince's wedding ceremony. King Yung is wearing a coronet decorated with gold and silver.

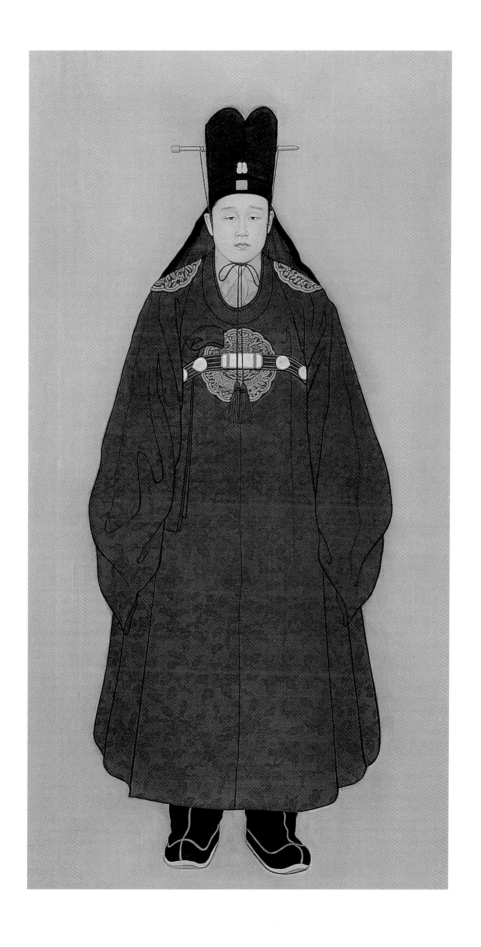

상복(常服) - 자적단령(紫赤團領)

고종을 섭정한 대원군 때의 상복은, 왕은 홍색 곤룡포에 옥대, 왕세자는 흑단령에 옥대, 대군은 흑단령에 서대(犀帶)이므로 대원군은 자적단령일 것으로 생각된다. 그림에서 대원군은 서대를 띠고 화를 신었으며 거북 흉배를 달았다. 거북 흉배는 대원군을 위하여 특별히 만든 것이라 생각한다.

흥선대원군(興宣大院君) 1820년(순조 20년)~1898년(광무 2년)
고종의 아버지 하응(昰應). 자는 시백(時伯). 호는 석파(石坡). 둘째 아들 명복(命福:고종의 아명)이 세자가 되자 조대비에 의해 대원군이 되어 섭정하며 정책 결정권을 부여받는다. 외척 세력을 억제하여 안동 김씨 일문을 몰락시키며 사색 당쟁을 없애고 서원을 철폐하는 용단도 가지나 쇄국정책과 경복궁 중건으로 민생을 도탄에 빠뜨려 집권 10년 만인 1873년 명성황후의 세력에 밀려나 실각한다. 1898년 2월 22일 서거한다.
흑백 좌상 사진을 재현하여 그린 입상화 53cm × 108cm

거북 흉배
A crest of a turtle worn on the chest and back

Jajok Dannyong The King's Official Robe in Burgundy

This was an official robe of King Kojong's father, the Dewonkoon Regent, who assisted King Kojong for 33 years since his ascent in 1897. During the Regent's rule, King Kojong wore a red robe and jade belt, the crown prince wore a black robe and jade belt, and a prince wore a black robe and a rhinoceros horn belt.

It is presumed that the Dewonkoon Regent wore a burgundy robe. He is pictured here wearing a rhinoceros horn belt and black deerskin boots. There are turtle crests on the chest and the back of the robe, probably designed especially for the Dewonkoon Regent.

Image of the Dewonkoon Regent(1820~98)

This picture is reproduced in color from a sitting photograph of the Dewonkoon Regent, the father of King Kojong who reigned from 1863~1907. The Regent is shown wearing a short-winged coronet and a king's official robe in burgundy with a turtle pattern on the chest and the back of the robe.

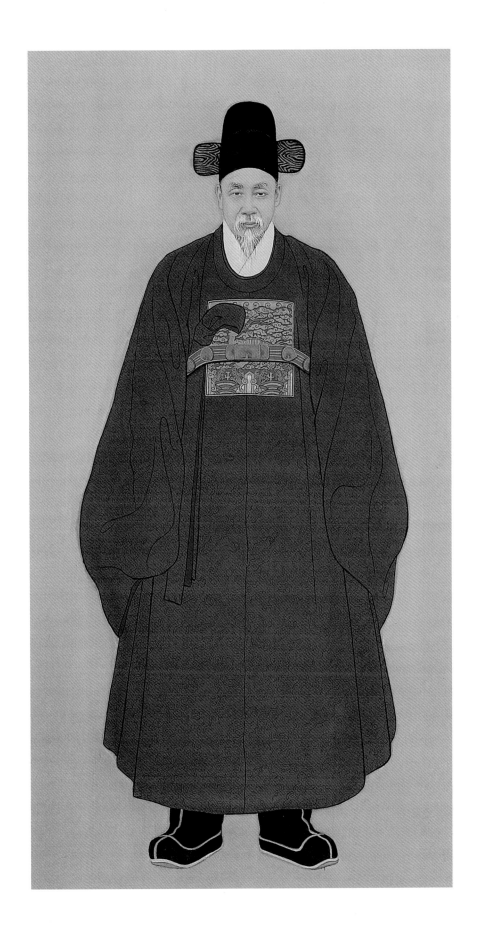

상복(常服) - 관복1

둥근 옷깃 때문에 단령(團領), 원령(圓領)이라고도 한다. 고려 말기 우왕 13년(1387년) 6월에 명의 새로운 관복 제도를 따라 관복을 다시 정했는데 1~9품까지 사모·단령이고 대로 품계를 구별하였다. 단령과 사모의 모양은 중국과 같았으며 조선 세종 8년에 상복으로 정한 이후 관리들이 입었다. 초기의 관모는 모체가 높으며 양날개가 아래로 늘어지고 소매는 좁고 깃이 많이 파이지 않은 것이 후기와 다르며 흉배를 하지 않았다. 초기에는 주로 면·마포·모시로 만들었으며, 세조 때 당상관만 사라능단(紗羅綾緞)을 쓰도록 정한 후에는 여름에는 사(紗), 겨울에는 단(緞)을 주로 사용하였다. 색은 정하지 않았고 왕조마다 유행색이 있었다.

정도전(鄭道傳) ?~1398년

조선의 개국공신. 자는 종지(宗之). 호는 삼봉(三峰). 시호는 문헌(文憲). 본관은 봉화. 형부 상서 운경(云敬)의 아들. 고려 공민왕 때(1362년) 진사시에 급제하여 1388년 성균관 대사성이 된다. 1392년 이성계를 도와 조선 왕조개국 일등 공신이 된다. 조선 건국 사업에 문물 제도와 국책의 대부분을 결정하고 한양 천도 때 궁궐과 종묘의 위치와 도성터를 정하고 궁전이나 궁문의 이름을 짓고 도성의 여덟 대문과 성 안 마흔 여덟 방(坊)의 이름도 짓는다. 『조선경국전』(朝鮮經國典), 『경제문감』(經濟文鑑), 『경제문감별집』(經濟文鑑別集) 등을 지어 나라 다스리는 원리와 관제, 문물을 정한다. 「몽금척」(夢金尺), 「수보록」(受寶錄), 「문덕곡」(文德曲) 등 악상을 지어 태조의 공덕을 기리기도 한다. 영의정에 올라 새 왕조의 기틀을 잡는 데 결정적 역할을 하나 왕자의 난에 휘말려 세자 방석의 편에 섰다가 1398(태조7) 8월 26일 밤에 방원의 습격을 받아 숨지면서 그의 공적도 무위로 돌아간다. 『삼봉집』(三峰集)을 남긴다.

1994년 제작하여 1994년 국가 표준 영정으로 지정(경기도 평택 문헌사 소장)된 좌상을 범본으로 한 입상화 55㎝×107㎝

초기의 관모
A coronet during the early period
of the Chosun Dynasty.

후기의 관모
A coronet during the late Chosun
Dynasty.

Kwan-bok1 Formal Attire of Civil Officials

This garment is called a *Danyong* or *Wonyong* because of the round neckline. In the late Koryo Dynasty (918~1392), King Woowang who reigned from 1375~88, designated it as the proper attire of civil officials. Bureaucrats from the first to the ninth classifications were required to wear official silk coronets and robes with round necklines. They were categorized according to the belts they wore.

Earlier in the Koryo period, the sleeves were narrower, necklines were not cut as deeply, hats were higher, their wings hung lower, and there were no crafts on the chest and back. The robes were originally made of cotton, hemp and ramie, but they were later made of silk for summer wear and satin for winter wear. The color varied according to each dynasty.

Image of Chung Do-jon(?~1398)

Chung Do-jon was a scholar of the Chosun Dynasty, and he made a great contribution to founding the Dynasty. This is a standing image reproduced from the sitting photograph of Chung Do-jon owned by Moonhon-sa Temple of Pyungtek, Kyunggi-do Province, near Seoul. Chung appears to be firm and resolute, wearing a black coronet with wings hung low, and a rhinoceros belt.

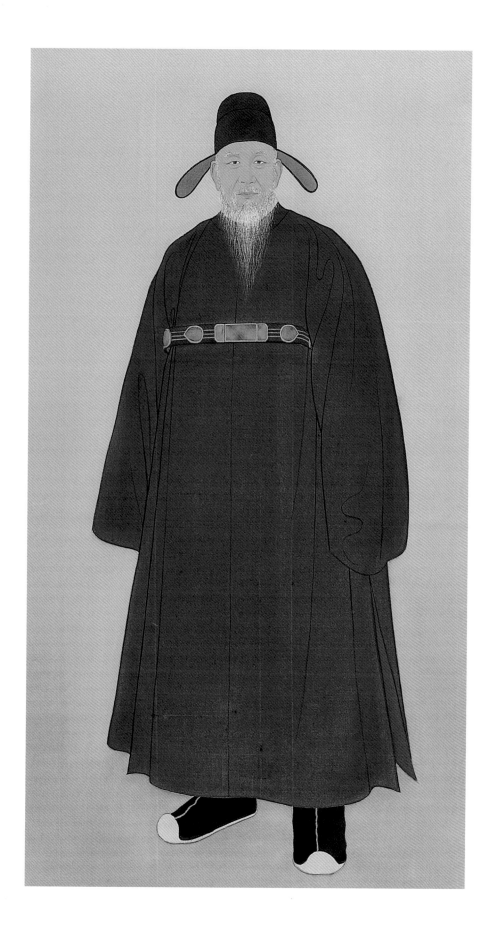

상복(常服) - 관복2

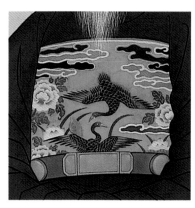

추익한(秋益漢) 1384년~1457년

호는 우천(愚川). 태종 10년 문과에 급제하여 홍문관부수찬호조좌랑(弘文館副修撰戶曹佐郎)을 거쳐 한성부윤(漢城府尹)으로 있다가 단종이 영월로 유배되자 관직을 버리고 단종의 복위를 위하여 정성을 다하며 심혈을 다하여 주야로 위로하고 보살펴 오늘날까지도 영모전(永慕殿)을 세워 영원히 충신으로 기린다. (지방유형문화재 제56호) 그래서 단종의 시신을 거둔 엄흥도(嚴興道)와 더불어 살아서는 추충신(秋忠臣) 죽어서는 엄충신(嚴忠臣)이라는 말이 있다. 영월의 영모전에 백마를 탄 단종에게 머루, 다래를 진상하는 영정을 걸어두고 그의 충절을 기린다.

1996년 제작 강원도 영월 충절사 소장 70cm×120cm

운안 흉배
단종 2년 12월에 제정된 문관 2품의 흉배인 운안 흉배를 착용하였다.

Crest of clouds which began to be worn by high-ranking civil officials on the chest and back of the robe in 1453, during the reign of King Danjong.

Kwan-bok2 Formal Attire of Civil Officials

Image of Choo Ik-han(1384~1457)

This is a sitting image of Choo Ik-han, a loyal subject who did his best to reinstate King Danjong who was expelled by his uncle only after three years of reign from 1452~55. The picture is owned by Choongjol-sa Temple at Yongwol, Kangwon-do Province, in the south of Korea. Choo is shown wearing a black coronet with wings hung low, and an official robe with crests on the chest and back.

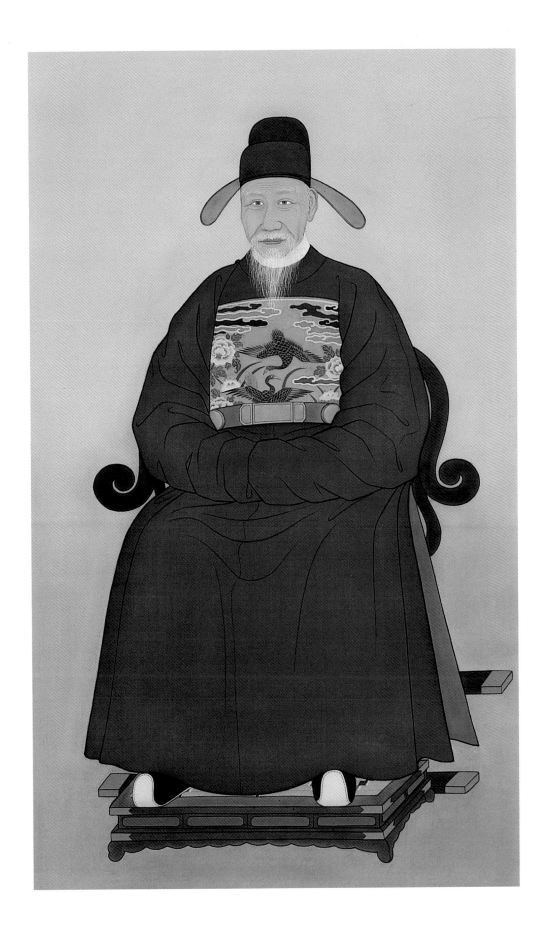

상복(常服) - 관복3

조선 중후기가 되면서 단령의 깃을 많이 파고 소매가 넓어지며 옆에 있던 무를 뒷길에 붙이고(뒷길로 돌아가 꿰매고) 옷고름을 달았다. 흉배도 작아진다.

김홍집(金弘集) 1842년(헌종 8년)~1896년(건양 1년)
조선 말기 개화당의 거두. 초명은 굉집(宏集). 자는 경능(景能). 호는 도원(道園). 시호는 충헌(忠獻). 참판 영작(永爵)의 아들. 1867년(고종 4년) 문과에 급제하여 1880년(고종 17년)에 수신사로 일본에 다녀온다. 1882년 임오군란 후 이유원(李裕元)과 함께 한국 전권(全權)으로 일본과 제물포조약을 체결한다. 1894년 동학란, 청일전쟁이 발생하자 일본 세력에 의지해서 개화당이 득세하여 영의정이 되며 급진적인 개혁으로 갑오경장을 단행한다. 친러파에게 붙잡혀 참살당하고 순종이 대제학으로 추증한다.
흑백 사진을 재현하여 그림 53cm×108cm

Kwan-bok3 Formal Attire of Civil Officials

Image of Kim Hong-jip(1842~96)

This is a standing image of Kim Hong-jip reproduced from his photograph. Kim is shown wearing an official garment. He was a leader of the enlightenment period during the late Chosun Dynasty. Kim is seen wearing a black coronet, black deerskin boots and an official robe with twin-crane crests on the back.

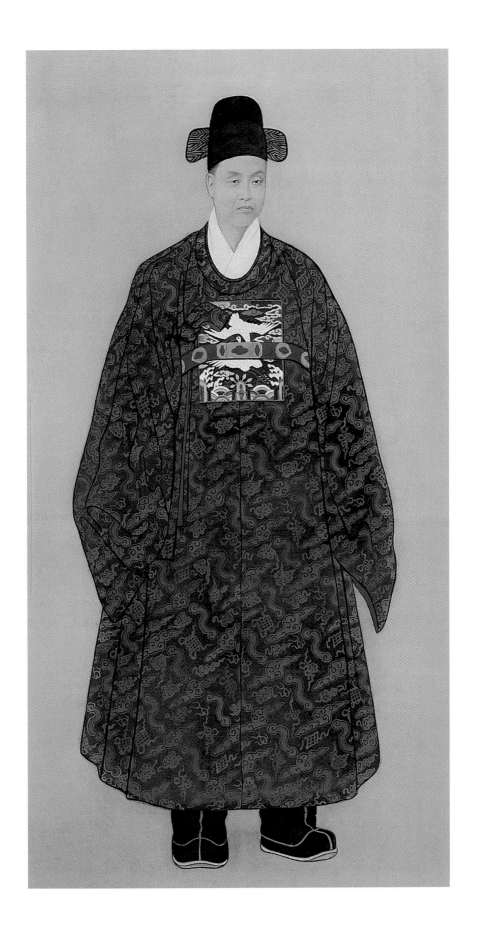

상복(常服)

고종 21년에 상복과 시복〔時服:관원이 공무 볼 때 입던 옷〕을 흑단령 하나로 간소화했으며, 고종 32년 8월 10일에 문관복 장식을 반포하여 대례복·소례복이 생겼으며, 흑단령의 소매 넓이로 대례복·소례복을 구별하였다. 1900년(광무 4년)에 단령을 양복으로 대치한 이후 단령은 지금까지 혼례복으로 남게 되었다.

이재각(李載覺) 고종10(1873~?)
조선 말기의 문신. 본관은 전주. 서울 출생.
장헌세자(莊獻世子, 1735년~1762년)의 현손이며 완평군 승응(昇應)의 아들. 고종 28년(1891년)에 별시문과 병과로 급제하여 비서감좌비서랑에 보임되고 이듬해 경연원시독관을 거쳐 1897년에는 중추원 쌈등의관이 되며 그 이듬해에는 시강원 시독관과 비서승이 된다. 1899년에는 규장각 직제학사를 비롯하여 황태자궁 시강원 부첨사, 홍문관 부학사를 역임하고 의양도정에 봉해지다가 의양군으로 추가로 봉해진 후 궁내부 특진관으로 보임된다. 1902년에는 특명 영국 대사로 임명되어 영국 황제의 대관식에 참석하기도 한다. 이듬해에는 전선사제조에 이어 군부포공국장이 되어 신식 군대를 양성하는 일을 맡아보며 1905년에는 종정원경에 이른다. 또 이 해 특명 일본국 대사로 일본을 다녀오고 한국 적십자사 총재에 취임한다.
흑백 사진을 재현하여 그림 53cm×108cm

Kwan-bok Formal Attire of Civil Officials

Image of Lee Je-gak(1873 ~ ?)

This is a standing image of Lee Je-gak, painted from his photograph. He was a great-great-grandson of Crown Prince of Janghon, the second crown prince of King Yungjo. He was an official of the court. Lee is seen wearing a black coronet, an official robe with twin-tiger crests on the chest and back.

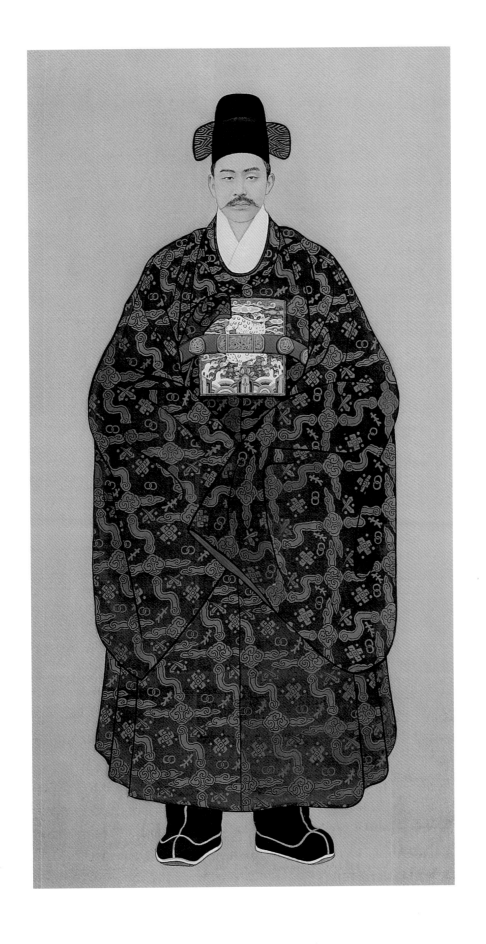

제복(祭服)

제복은 왕이 종묘 사직 등에 제사를 지낼 때 배사시(陪祀時) 입는 왕의 면복에 해당하는 옷으로 제관(祭官)과 향관(享官)만 입을 수 있고 나머지 백관은 금관조복을 입는다. 양관, 청초의, 적초상, 백초중단, 폐슬, 대대, 혁대, 패옥, 수, 말, 혜, 홀로 이루어진다. 관복색에서 조복과 함께 만들어 국말까지 입었고 청색에서 검은색으로 변했다. 품계에 따른 차등은 조복과 같다.

53cm×108cm

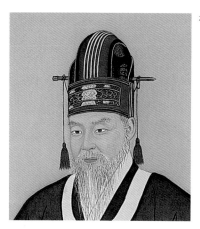

제관 Coronet Ancestral Rites Performance

Che-bok Official Robes for the Royal Ancestral Rites

Officials wore these robes for royal ancestral rites. They are similar to *Cho-bok*, but they are darker in color. Types of coronets, materials decorated with jewels and jade, and patterns of the back scarf differed according to each classification of officials.

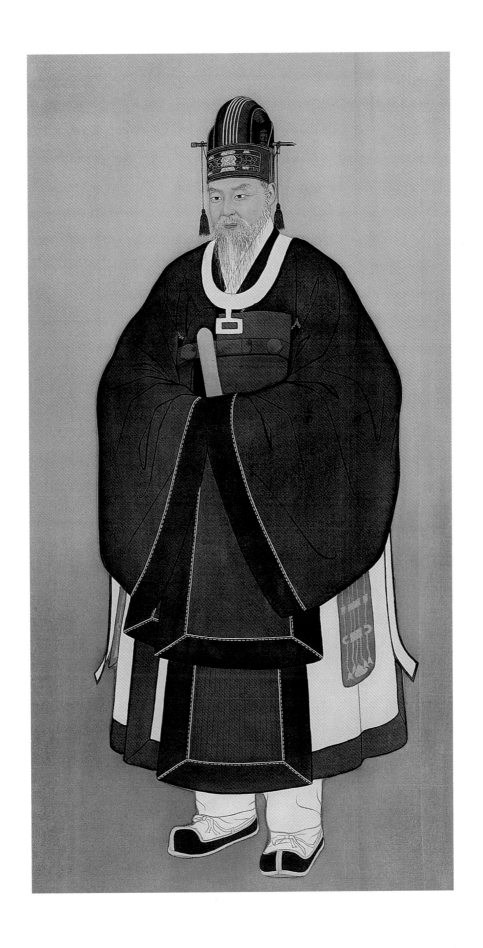

조복 - 통천관복(通天冠服)

조복은 왕이 신하의 조현(朝見)을 받을 때 입던 옷으로, 삭망(朔望), 조강(朝降), 조강(詔降), 진표(進表) 때에도 입던 면복 다음가는 옷이다. 원유관을 쓰고 강사포를 입는데, 흰 버선과 검은 신을 신는 점이 면복과 다르다. 양관(梁冠), 적초의, 적초상, 백초중단, 폐슬, 후수, 대, 홀, 패옥, 말, 화, 혜로 일습을 갖추게 된다. 1897년 고종이 황제가 되자 원유관 대신 통천관을 썼고 강사포는 면복과 같으나 색이 붉고 장문이 없다. 또 청선을 가미한 백초중단을 흑선을 가선한 청초중단으로 바꾸고 중단의 옷깃에 중국 황제와 똑같이 불문 13개를 금박하였다. 그림은 순종의 통천관복이다.

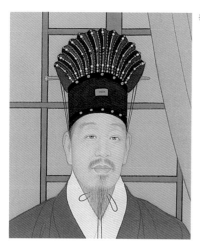

통천관 *Tongchon-kwan* Coronet

Cho-bok king's official Robe in Red

king wore this *Cho-bok* for morning meetings with officials and other ceremonies. It is similar to *Kujang-bok* or *Shibijang-bok*, except the king wore white long socks and black boots. The picture shows the image of king Soonjong in *Cho-bok*.

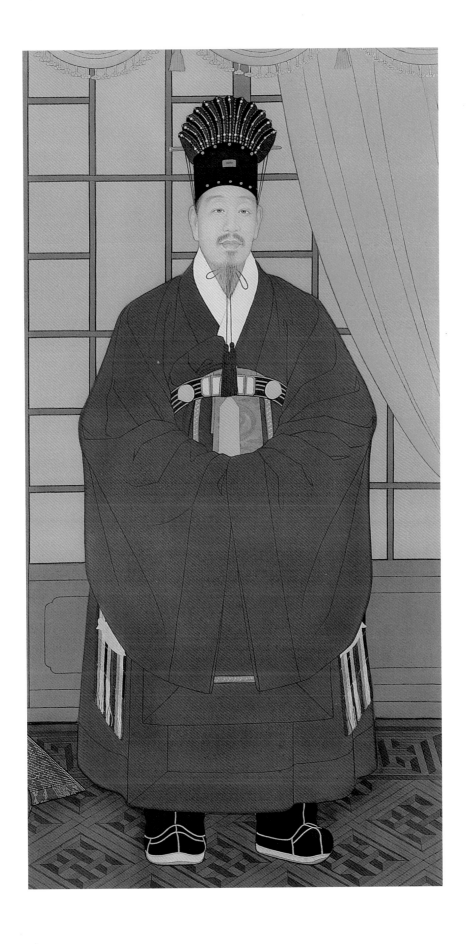

조복(朝服)-금관조복1

왕이 제사 지낼 때 백관이 입는 배사복(陪祀服)으로, 경축일, 정월 초하루, 성절(聖節), 동지, 조칙을 반포할 때, 표(表)를 올릴 때 입으며, 금관조복이라고도 한다. 태종이 관복색을 설치하여 제복과 함께 만든 것으로, 제용감에서 만들어 관사에 보관했다가 필요할 때 입었다. 양관에 적초의, 적초상, 백초중단, 폐슬, 대대, 혁대, 패옥, 수, 말, 혜, 홀로 이루어진다. 조복과 제복은 예부터 내려오는 제도여서 국말까지 이어졌으나 모양을 우리 식으로 바꿨고 중단의 색도 백색초에서 청색초로 바꿨다.
품계에 따라 양관의 양수(梁數), 수(綬)의 수문(繡紋)과 환(環)의 재료, 대(帶)와 홀의 재료, 패옥의 색 등을 자세하고 엄격하게 차등을 두었다.

정면 측면 후면 각 53cm×102cm

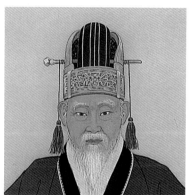

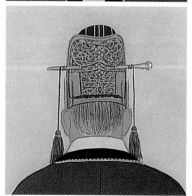

양관(梁冠)

양관은 관 앞면의 머리둘레 부분(관무(冠武))과 관의 중앙 앞면에서 머리 정수리를 검은색으로 싸서 금색 양(梁)을 붙인 앞부분(양주(梁柱)), 관의 뒤를 병풍처럼 감싸는 뒷부분의 세 부분으로 이루어진다. 양관은 관무와 관의 뒷부분을 투조(透彫) 장식하고 도금하였으며, 관을 가로지르는 목잠(木簪)에도 이금(泥金)으로 칠했다. 관리가 모이면 금빛이 찬란하여 금관이라고도 한다. 양관을 제복과 함께 쓸 때에는 경건의 뜻을 표시하는 것이었으며, 당초 모양문의 앞면 소 부분과 목잠의 구멍 둘레만 도금하고 나머지는 검은색이었다. 양관이 들어온 것은 고려 공민왕 때로 송(宋)보다 2등급 낮춘 5량관을 신하의 1등급 관모로 받았다. 조선은 태종 때 고려와 마찬가지로 송을 따른 명의 제도로 정했다. 고종은 명의 제도와 같은 황제에 올라 1품관의 관을 7량으로 정하였다. 모양은 명의 문무관 양관과 조금 달랐다. 명의 양관은, 양이 있는 부분, 즉 양주가 관 아래쪽을 감는 무(武)의 높이보다 훨씬 높으며 뒷부분은 앞보다 더 높고 관무를 약간 앞으로 둘러싸고 있는 형상인 데 비해, 우리 것은 관무가 높고 앞뒤가 상대적으로 낮다. 특히 뒷부분은 양주보다 낮은 것이 많고, 썼을 때는 관무의 좌우 끝이 뒷부분을 감싸면서 좌우의 끈으로 머리에 맞게 무를 조일 수 있다.

Yang-kwan Coronet

The sides of the coronet and its front and crown were in black with gilded bands on the forehead. Its backside was decorated in low relief, and the wooden bar was plated with gold. When officials gathered, coronets were so shiny that they were called golden coronets. The coronet was worn with the official garments to express civility.

Cho-bok1 The Official Robe of the Courtier

Civil and military officials wore these robes for morning meetings and other ceremonies. Because they usually wore gold-colored coronets, they were called golden robes. Officials wore blue robes inside and red ones outside. Jade strings hung on both sides of the waist. Long, square scarves were put on the backside. Officials held slim wooden bars in their hands.

조복 홀(笏)

문무 백관이 조복, 제복, 공복을 입었을 때 손에 드는 것으로, 원래 왕 앞에서 교명(敎命)이나 계백(啓白)이 있을 때 들던 것이나 나중에는 형식적이 되었다. 왕은 규를 잡고 백관은 홀을 들었다. 백제 고이왕대에 4색 공복을 정할 때 아홀(牙笏)이 있었다고 한 것이 우리 나라 최초의 홀에 관한 기록이다. 중국 관복을 입은 통일신라, 고려의 백관이 홀을 들었다. 조선 시대의 홀은 『경국대전』에 의하면 1~4품까지는 상아홀, 5~9품과 향리의 공복에도 나무홀을 들었다고 한다. 길이 33㎝에 넓이는 위가 5㎝, 아래는 3.5㎝ 정도로 약간 굽었으며, 아래 부분의 손잡이는 비단으로 썼다.

Wooden Bar

Military and civil officials wore the wooden bar when they wore *Cho-bok* and official garments. They held the bar in front of the king when they received the king's orders, which later became nothing more than a formality.

후수(後綬)

중국보다 2등급 낮췄다. 수(綬)는, 1·2품은 황·녹·적·자의 4색을 써서 운학(雲鶴:구름과 학) 화금(花錦)을 이루고, 아래에는 청사망(靑絲網)을 맺으며, 두 개의 금환(金環)을 사용한다. 3품은 황·녹·적·자의 4색을 써서 반조(盤彫:웅크린 보라매)화금을 이루고 청사망을 맺으며 두 개의 은환(銀環)을 사용한다. 4품은 황·녹·적의 3색을 써서 연작(練鵲:때까치)화금을 이루고 청사망을 맺으며 두 개의 은환(銀環)을 사용한다. 5·6품은 황·녹·적의 3색을 써서 연작(練鵲)화금을 이루고 청사망을 맺으며 두 개의 동환(銅環)을 사용한다. 7·8·9품은 황·녹의 2색을 써서 계칙(비오리)화금을 이루고 청사망을 맺으며 두 개의 동환을 사용한다. 이 제도는 『경국대전』에도 계속되며 고종이 황제에 오른 후에도 마찬가지이다. 수(綬) 제도는 한국화한 것이다.

현존하는 수는 크기가 작아졌고 대대에 고정했으며, 모두 1·2품의 수에 해당하는 운학문수(雲鶴紋綬)만 남아 있다. 단, 수놓인 학이 2·3·4·5쌍으로 차이가 있으나 계급을 나타내는 것은 아니며 후대로 올수록 마리 수가 많아진다.

Hoosoo

It was lowered by two grades compared with China.

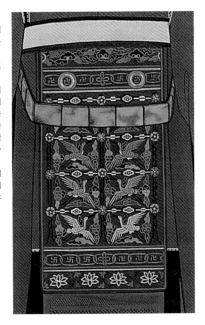

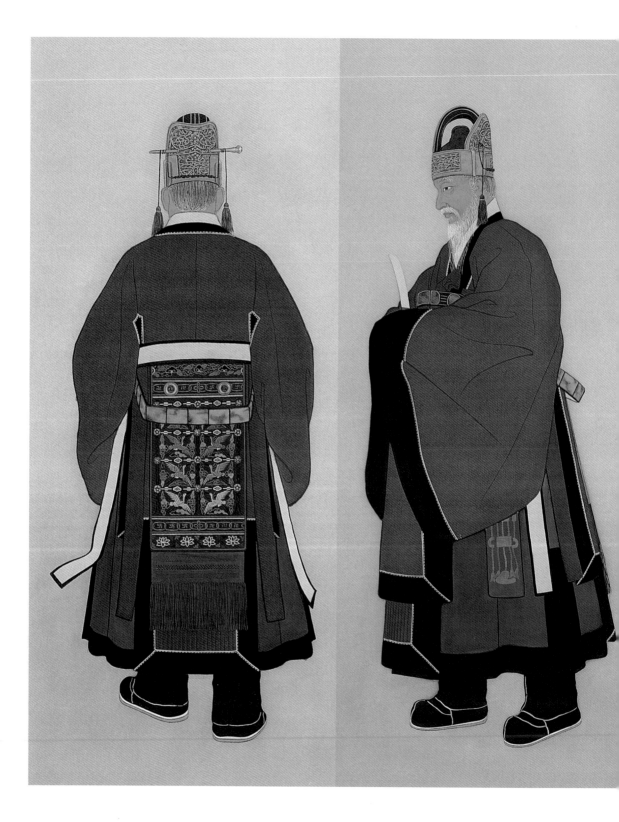

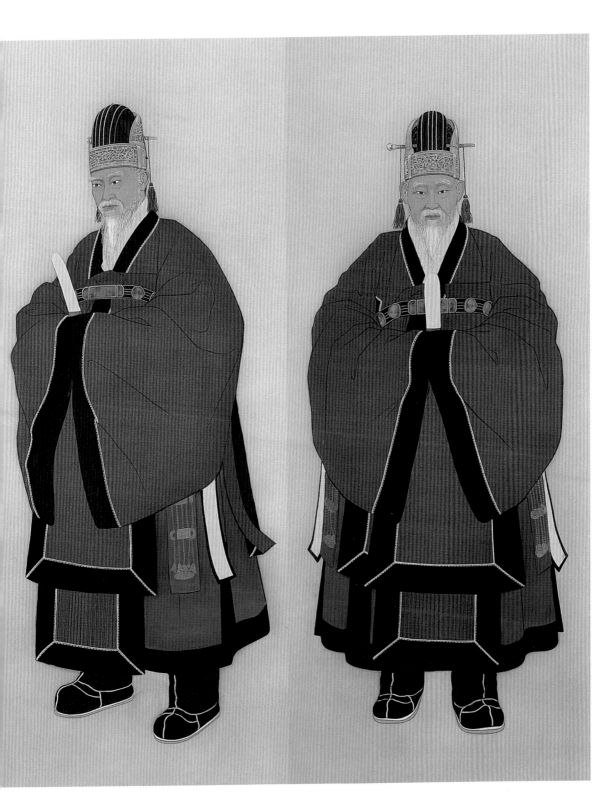

조복(朝服) – 금관조복2

허준(許浚) 1546년~1615년

우리 나라 대표적인 의학자. 자는 청원(清源). 호는 구암(龜岩). 본관은 양천. 조선 14대 선조 때 내의가 되어 왕실의 질병과 치료에 공을 세운다. 임진왜란 때는 어의로서 왕을 끝까지 수행하여 1604년 호성삼등공신(扈聖三等功臣)이 되고 1606년 양평군에 봉해진다. 후에 대간의 반대로 그 직위가 취소되고 1608년 선조가 승하하자 치료를 소홀히 하였다는 죄로 한때 파직당했다. 광해군 2년, 16년의 연구 끝에 25권의 방대한 동양의 약학 대사전격인 『동의보감』을 완성하여, 광해군 5년(1613년) 훈련도감자본으로 간행되어 한의학 발전에 크게 공헌했다. 『동의보감』·『벽역신방』·『신찬벽온방』·『언해구급방』(諺解救急方)·『언해두창집요』(諺解痘瘡集要)·『언해태산집요』(諺解胎産集要) 등의 저서를 남긴다.

1988년에 석영 최광수가 그려 같은해에 국가 표준 영정을 지정(국립 현대 미술관 소장)된 좌상을 범본으로 한 입상화 53cm×108cm

Cho-bok2 The Official Robe of the Courtier

Image of Huh Joon (1546~1615)

This picture of Huh Joon was repainted from a picture drawn by Choi Kwang-soo and owned by the National Museum of Modern Art. In 1988, Huh Joon's picture was designated a model portrait. Huh is pictured wearing a *Cho-bok*, the most splendid official garment, and a golden coronet. He is holding a slim bar.

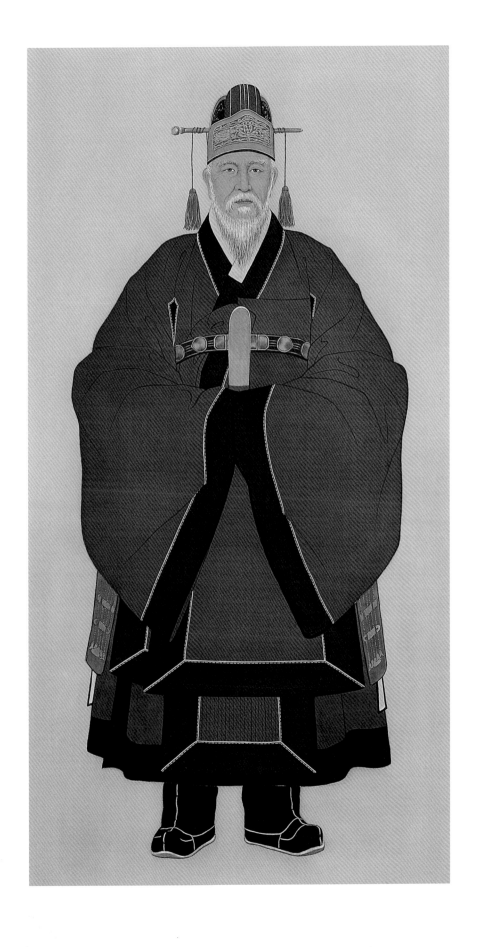

대례복(大禮服)1

왕자와 군의 대례복은 흑단령(黑團領) · 오사모(烏紗帽) · 백택 흉배(白澤胸背) · 서대(犀帶)로 이루어지는데 이 그림에서 서대가 아닌 옥대를 한 이유는 의왕이 된 후에 대만 바꾸었으리라고 추정한다. 흑단령은 겉감이 검은 사(紗)이지만 안감이 쑥색이어서 검은 쑥색처럼 보인다.

의왕(義王) ?~1955년

휘는 강(堈). 순종의 이복동생. 고종의 셋째 아들. 서출로 1891년(고종 28년) 의화군(義和君)에 봉해진다. 1894년 특명대사의 자격으로 일본에 다녀온다. 1900년(광무4년)에 의왕이 된다. 항일 독립단체에서 국외로 탈출시키려다 실패하여 항일분자로 낙인이 찍혀 인물로 일제의 감시를 받으며 낭인생활을 한다. 1955년 생활고에 시달리다 서거한다.
53cm×108cm

백택 흉배(白澤胸背)

단종 2년 12월에 제정한 왕자와 군의 흉배이며 백룡(白龍)이 낳았다는 상징적 동물로 신수(神獸)의 이름이다. 말을 하고 만물의 모든 뜻을 안다고 하는 백택은 임금이 나라를 잘 다스릴 때 나타난다고 한다.
형상은 해치와 같은 모습이며 머리 부분에 뿔이 돋아 있고 털이 많으며 몸에 비늘이 가득하고 입을 벌려 이빨을 드러내고 있다.

Crest of *Bektek* (White Dragon)

According to legend, *Bektek* was a white dragon which looked like a combined lion and unicorn. *Bektek* was said to emerge when a king proved good and just. *Bektek* had horns on its head, it was furry and scaly, and it showed teeth with an open mouth.

*Taerea-bok*1 Ceremonial robe of the prince

Image of King Ui (? ~ 1955)

This is a standing image of King Ui, repainted from his sitting picture. King Ui was the half brother of King Soonjong, and the third son of King Kojong. King Ui is pictured wearing a black coronet, and a royal robe for a prince with crests on the chest and back.

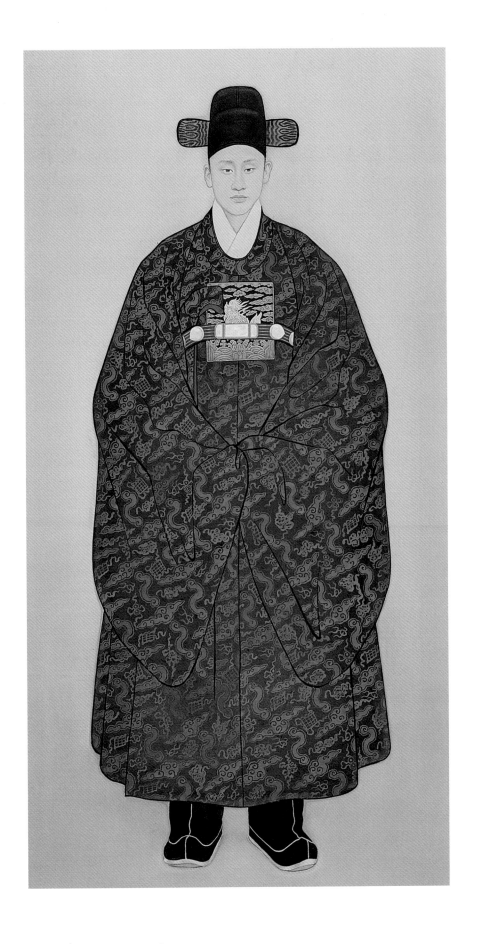

대례복(大禮服)2

1895년에 반포된 문관 복장식에 정해진 대례복은 동하(動賀), 경절(慶節), 문안(問安), 예접 (禮接) 때에 입었으며, 사모·흑단령·중단·품대(品帶)·흉배·화자(靴子)·말(襪)로 이루어지고, 흑단령은 소매가 넓다. 창덕궁에 소장된 열두 점의 소례복은 소매 넓이가 24~26 cm이다.

민영환(閔泳煥) 1861년~1905년

조선 말기의 충신. 자는 문약(文若). 호는 계정(桂庭). 시호는 충정(忠正). 본관은 여흥(驪興). 병조판서 겸호(謙鎬)의 아들. 1878년(고종 15년) 문과에 급제한다. 군부대신으로 있을 때 영국·독일·프랑스·오스트리아·미국 등 여러 나라를 방문하고 돌아와 신문명에 밝았고 처음으로 양복을 입고 외국에 가기 시작한다. 훈장조례(勳章條例)를 처음으로 공포하고 외부·학부·탁지부 대신을 역임하여 나라의 운명을 바로잡으려 분투하나 독립당을 옹호한다는 이유로 대신의 자리에서 밀려난다. 1905년 11월 4일 새벽, 국민과 각국 공사에게 한을 담은 유서를 남기고 단도로 자결한다.

군복을 입은 흑백 사진을 재현하여 그린 입상화 53cm×108cm

Taerea-bok2 Ceremonial robe of the prince

Image of Min Yong-hwan (1861~1905)

This is a standing picture of Min Yong-hwan, painted from his photograph. Min was a famous loyal subject during the late Chosun Dynasty. Min is pictured wearing a black coronet and an official robe attached with twin-crane patterns on the chest and back.

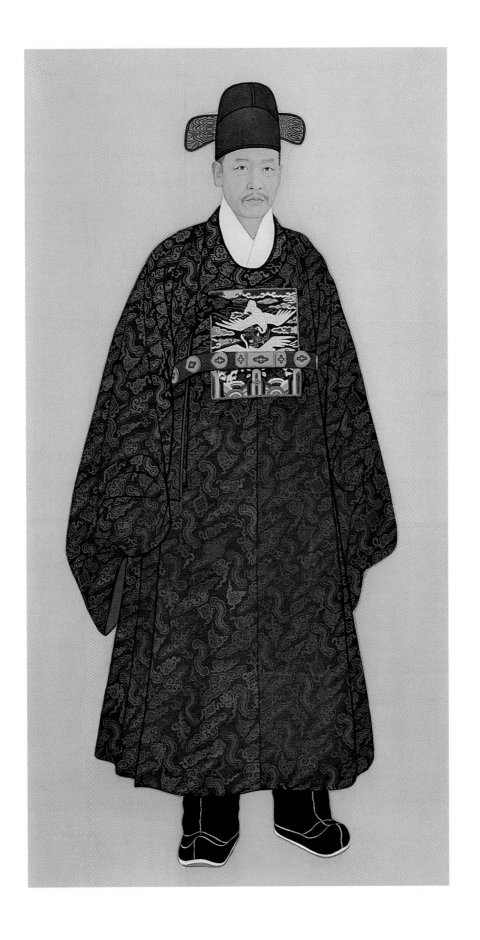

군복(軍服)

차림새는 전립을 쓰고 동달이와 전복을 입은 다음 광대와 전대를 띠고 화(靴)를 신고 지휘봉인 등채〔藤策:채찍〕를 든다. 무관일 경우 활통(筒箇)과 환도(環刀)를 더 찬다. 철종은 공작 꼬리가 달린 전립을 썼고, 토황색 동달이를 입었으며, 소매에 홍색 천을 덧대었다. 검은 전복의 어깨, 가슴과 등에 용보(龍補)를 붙였고 수를 놓은 광대 위에 남색 전대를 띠었다.

철종(哲宗) 1831년~1863년

조선 25대 왕. 초명은 원범(元範). 본명은 변(弁). 자는 도승(道升). 호는 대용재(大勇齋). 전계대원군(全溪大阮君) 사도세자 장남의 아들. 광(壙)의 셋째 아들. 1849년(헌종 15년)에 덕완군에 봉해지며 헌종이 후사 없이 승하하자 대왕대비이자 순조의 왕비인 순원왕후의 명으로 강화에 살다가 승통을 이어 1850년 19세에 인정전에서 즉위한다. 왕은 나이가 어리고 세정에 어두워 대왕대비가 수렴정치를 하였으며, 왕대비의 근친인 김문근(金汶根)의 딸을 왕비로 삼으니 안동김씨의 세도가 판을 친다. 정치는 어지러워지고 백성은 도탄에 빠져 철종 13년에 진주에서 민란이 일어나 삼남 일대를 휩쓴다. 철종은 정치를 모르는 농군의 아들로, 즉위 후 세도의 농간으로 국정을 잡아 보지 못하고 후사 없이 재위 14년 만인 1863년 12월에 요절한다.

1950년 6·25 때 부산에서 화재로 손상을 입은 군복본(軍服本) 일부를 1989년 석영 최광수가 복원하여 국가 표준 영정으로 지정된 좌상(궁중유물전시관 소장)을 범본으로 한 입상화 53cm×108cm

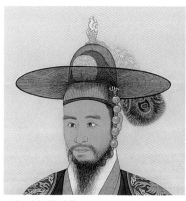

공작 꼬리가 달린 전립(氈笠) 무관이 착용하는 모자
Military Hat with a Peacock's Tail : A hat worn by military officers

① 광대 *Kwangde* (Broad Waist Band)
② 전대 *Jonde* (Blue Tie)

Kun-bok Military Uniform

Soldiers wore hats with a peacock's tail and their uniforms were highlighted by a wide band, a long tie, and boots. They carried rods which were used like police batons. King Choljong who reigned from 1849~63, is pictured wearing a black hat with a peacock's tail and a brown jacket with red sleeves. Over the black uniform, there were dragon designs on the shoulders, chest and back. He also wore a long, blue tie over a wide, embroidered band.

Image of King Choljong (1831~1863)

This is a standing picture of King Choljong, repainted from his portrait drawn in 1989 by Choi Kwang-soo. It was one of the model portraits in Korea. King Choljong is wearing the garments for an outing to the suburbs. He is wearing a military hat, combat dress and a blue belt. He is holding a whip in his hand.

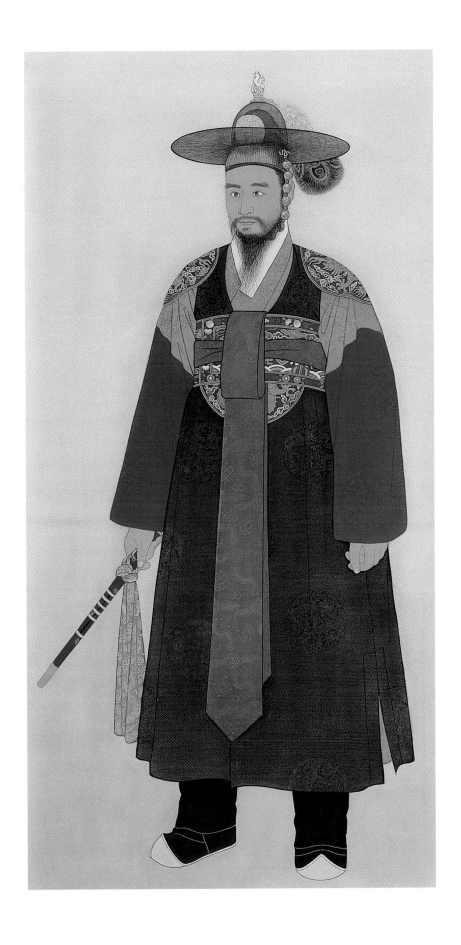

군복 - 용봉원수문 두석린 갑주

갑주(甲冑)란 싸움터에서 적의 화살이나 창검으로부터 몸을 보호하기 위해 착용하던 호신 구로 짐승 가죽에 철제, 동제, 목제 등으로 만들어 쓰다가 화약 병기를 쓰면서 지휘관복이 나 의식용복으로 쓰게 된다.

국립경주박물관에 소장한 용봉 원수문 두석린 갑주는, 투구는 윗부분을 삼지창(三枝槍), 보 주(寶珠), 상모[象毛:기나 창의 머리에 이삭 모양으로 만들었다는 붉은 빛깔의 가는 털]로 장식하고 머리가 들어가는 부분은 위를 좁게 하고 아래는 넓게 했다. 네 조각으로 잘라 전 후좌우에 4주(四注)를 두석[豆錫:놋쇠]으로 고정하였고, 4주(四注) 중앙 원 안에는 만(萬) 자를 표시하였다. 앞쪽 좌우에는 용이 여의주를 향해 내려오는 모습을, 뒤쪽 좌우에는 봉황 이 여의주를 향해 내려오는 모습을 투조(透彫)하였다.

정면에는 7능형(七稜形)의 해 가리개와 이마 가리개가 있는데 산형(山形)의 이마 가리개 중 앙에는 '원수(元帥)'라고 투조하였고 목 가리개를 드리웠다.

갑옷은 겉감이 붉은색 전(氈)이며 상체에는 놋쇠로 만든 비늘에 검은색을 칠하여 엇갈리게 배치하였고, 아래에는 원형 두석정(豆錫釘)을 앞뒤에 일정하게 배치하였으며, 중앙에는 해 태 장식을 했다.

옷깃은 두석판에 용문을 새겼고 섶선, 밑단, 옆선, 수구 등 가장자리는 모두 털을 둘렀다. 어깨에는 움직이는 용을 조각해 붙여 어깨를 움직이면 용도 함께 움직였다. 군복 위에 두석 린 갑옷을 입고 남전대를 띠고 화를 신었다.

국립경주박물관 소장 유물인 갑옷과 투구를 입혀 본 입상화 87cm×153cm

Brass-scaled Armor for the Commander-in-Chief Military Uniform

A virtual figure is pictured wearing armor and a helmet which are displayed in the National Museum of Kyungju, the capital city of Shilla Dynasty. The helmet has a twin-dragon pattern on the front, a trident at the crown, and the letter of a commander-in-chief inscribed on the forehead. The sleeves and both sides are open. The shoulders are decorated with dragon patterns, and the collar has brass-scaled dragon figures. The lower collar is also decorated with brass and cloisonne. The commander looks valiant, carrying a sword in his left hand and wearing a blue combat belt.

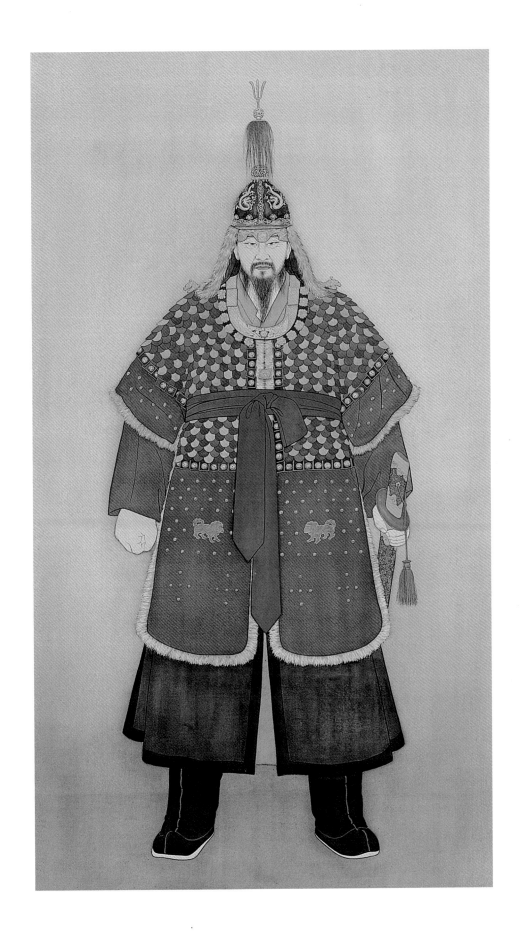

군복 –용학수자문 두정 갑주

투구의 윗부분에는 놋쇠로 된 삼지창과 보주와 홍색 상모를 드리웠고, 머리가 들어가는 부분은 종이에 검은색을 칠해 만들었으며 장식은 모두 놋쇠로 했다. 전후좌우 네 부분을 근철(筋鐵)을 늘어뜨려 연결하였으며 근철의 가운데에 각각 만(卍) 자 무늬를 투조하였다. 앞에는 좌우로 용이 마주보고 있으며 뒤쪽에는 학이 마주보고 있다. 해 가리개 밑에 산 모양의 이마 가리개가 있으며 가운데에는 수(壽) 자를 새기고 목 가리개를 드리웠다.

갑옷의 겉감은 홍전(紅氈)이고 안감은 옥색 명주이며 무명 심지를 넣어 누볐다. 옷깃과 수구, 섶선, 밑단, 양옆, 뒤 트임의 테두리는 모두 털로 장식하였다. 갑옷 윗부분의 앞뒤에 두정(豆釘)을 각각 가로로 열 줄을 박았고, 아래 부분에는 세로로 각각 두 줄씩 박아 안쪽의 철편찰(鐵片札 : 쇠로 된 갑옷미늘)과 연결시켰다. 어깨에는 용을 조각하였다. 군복 위에 두정갑을 입고 남전대를 띠며 화를 신었다.

부산 충렬사 소장 유물인 갑옷과 투구를 입혀 본 입상화 87cm×153cm

Sequined Armor for the Deputy Commander Military Uniform

A virtual figure wears the armor and helmet preserved at Choongyol-sa Temple, in Pusan at the south of Korea. The helmet has a symbol of longevity inscribed on the forehead. The figure is pictured wearing black deerskin boots and an armor with button-like decorations. He is holding a whip in his right hand and a long sword in his left hand.

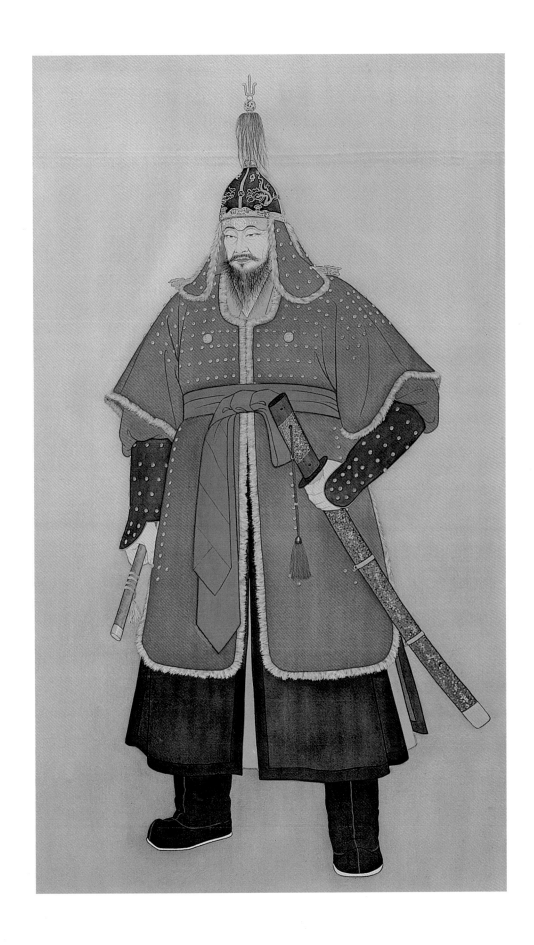

군복 - 구군복(具軍服)

구군복이란, 문무관이 입었던 군복(軍服). 구군복 차림에는 전립〔무관이 쓰던 모자〕을 쓰고 동달이〔전복 속에 입은 포, 주홍색으로 붉은 색의 좁은 소매, 깃은 직령이다.〕와 전복을 입은 다음 광대(廣帶)와 전대〔戰帶:남색의 사로 한 쪽 끝은 정삼각형으로 접은 후 식서 부분이 맞닿게 같은 방법으로 접어 맞닿은 식서 부분을 박아 군복에 매던 띠〕를 띠고 병부(兵符)를 차고 화를 신는다. 차림새는 수구에 팔찌를 끼고 환도를 들고 동개〔활통〕를 매고 등채를 든다.

53cm×108cm

Kukun-bok Military Uniform

 This is a typical military uniform of the Chosun Dynasty. The soldier is pictured wearing a hat made of animal fur, a military uniform over the robe, and a blue combat belt close to the bosom. He is holding a whip in his right hand. Soldiers' ranks were classified according to the decorations at the crown. During mourning, they wore white hats made of white fur.

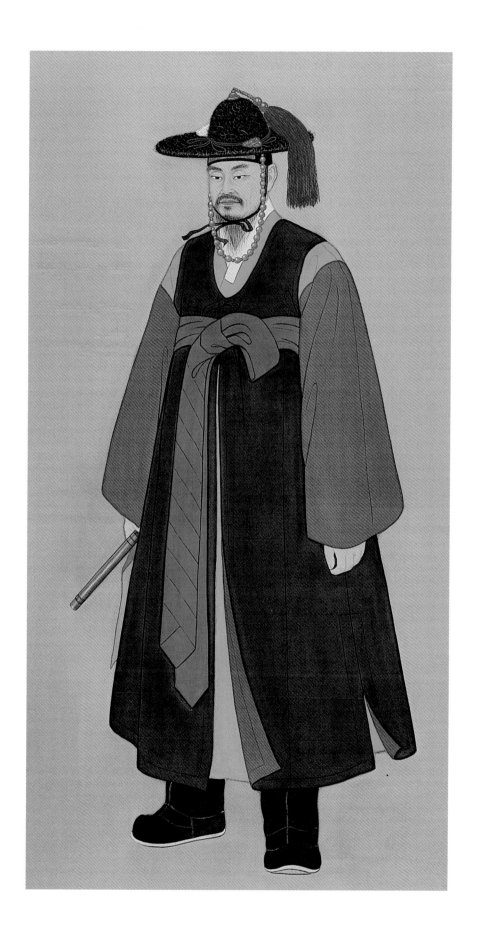

군복 - 전복(戰服)

전복은 소매와 섶이 없고 앞 중심선에서 맞닿게 만든 옷이다. 5방색(백, 청, 홍, 흑, 황) 전복으로 군인의 소속을 나타냈다.

말기에는 답호(搭護) 혹은 쾌자(快子)라고도 했다. 답호는 원래 섶이 있고 반소매 옷이었으나 후기에 소매를 없앴다가 순조 이후 입지 않아서 고종 때에는 전복과 답호의 모양과 개념이 같아졌다.

1902~1903년에 서울에 머물렀던 이탈리아 영사 카를로 로제티의 『꼬레아 꼬레아니』에 답호는 "1급은 자주색 비단, 2·3급은 진녹색, 나머지 관리는 검은색"이라고 쓰고 있다. 갓은 테가 좁아졌고 혜를 신었다. 사대의 색은, 문무 당상관은 홍자색, 당하관은 청록색이라고 했다.

53cm×108cm

Jhun-bok Sleeveless Coat

This was a coat for military officials, but civil officers wore this as well for everyday attire. They wore a hat, a sleeveless coat and black leather boots. When they attended special ceremonies or went abroad on business, they wore hats decorated with night herons made of jade.

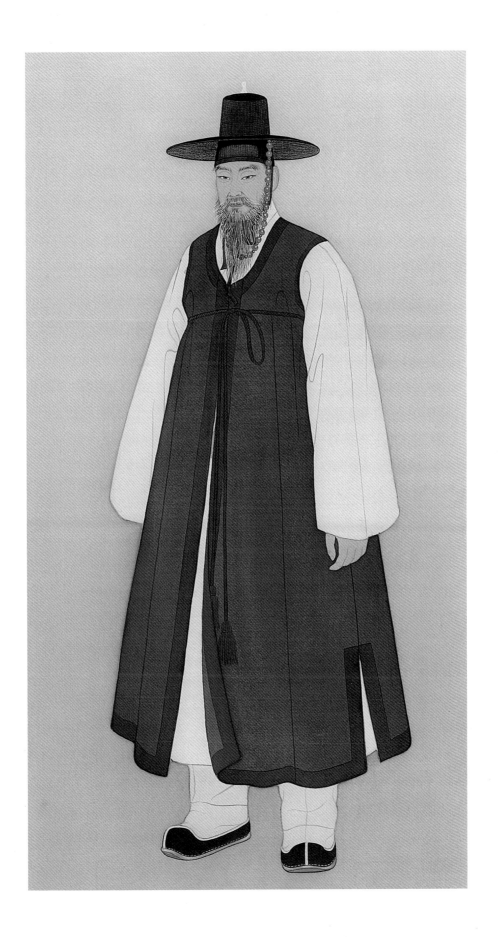

융복(戎服)

왕이 능에 갈 때나 거동할 때, 국난을 당했을 때 입는다. 흑립을 쓰고 철릭을 입고 광사대를 매고 화를 신고 검을 차는 것은 신하와 같다. 융복에 대해서는 중종 32년 세자의 융복 색을 정하는데 오행(五行)에 맞춰 청색으로 함이 마땅하다는 기록이 있고, 왕의 융복에 관한 기록은 선조 30년 9월에 처음 나온다. 즉 선조의 융복에 깃을 꽂은 제도(揷羽)를 고칠 필요가 있는가를 의논하는 일에 대한 기록이 있고, 인조도 남색을 물들인 융복을 입었다. 『속오례의』에 능에 갈 때에는 왕과 문무백관이 모두 융복 차림이었다고 전한다.

심동신(沈東臣) 1824년~1889년

조선 말기의 문신. 본관은 청송. 문(雯)의 아들이며 홍명주(洪命周, 1770~?)의 외손. 1850년에 철종 때 경과중광별시라는 문과에 급제한 후 철종 4년에 이조 참의가 되며 이듬해에는 승정원 좌승지를 역임한다. 고종 15년에는 전라좌도 암행어사로 제수되어 지방 수령의 시정을 왕에게 보고하는 일을 한다. 고종 16년에는 동래부사로 일하며 그 이듬해에는 조선과의 통상을 맺으려는 미국 함대의 동정을 일본에게 듣고 조정에 보고하는 일을 한다. 고종 19년에는 예방승지에 이어 황해도 관찰사가 된다. 고종 22년에는 의금부사에, 고종 25년에는 사헌부 대사헌에 이른다.
흑백 좌상 사진을 재현한 입상화 53㎝×108㎝

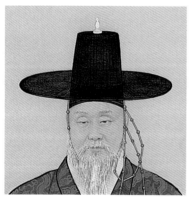

옥로립
갓의 꼭대기에 옥(玉)으로 해오라기 모양을 만들어 장식하였는데, 의식(儀式)에 참가할 때나 외국 사신으로 나갈 때 달았다.

Jade Heron Hat
A hat decorated with a heron design made of jade. Officials wore this hat when they went abroad on business or as envoys.

병부, 병부 주머니
군대를 동원하는 표. "발병"(發兵)이란 두 글자를 쓰고 다른 한면에 길이로 관찰사(觀察使), 절도사(節度使), 진호(鎭號) 등을 기록한 한가운데를 쪼개어 오른쪽은 그 책임자에게 주고, 왼쪽은 임금이 가지고 있다가 군대를 동원할 필요가 있을 때 임금이 교서와 함께 그 한 쪽을 내리면 지방관이 두 쪽을 맞추어 보고 틀림없다고 인정될 때 군대를 동원할 수 있었다.

A small cloth bag for carrying a drafting device

Yung-bok Millitary uniform

Image of Shim Dong-sin (1824 ~ ?)

This is the image of Shim Dong-sin, a civil official of the Chosun Dynasty, repainted from his sitting portrait. He is pictured wearing a blue coat worn by civil and military officials. Shim is wearing a black hat with a jade decoration, a blue garment with red band and a small cloth bag in which he carried a drafting device.

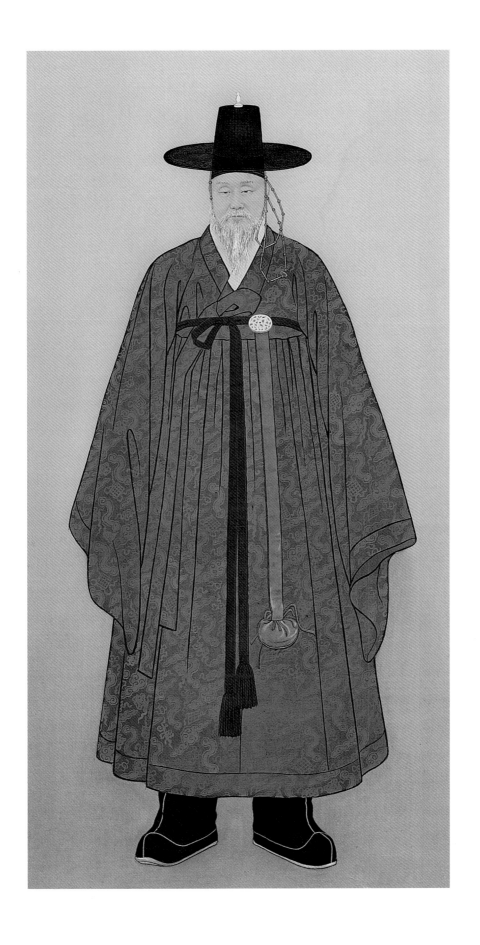

융복(戎服)-홍철릭

왕이 교외로 행차할 때 문무백관이 입은 융복.
세종 7년 실록에 왕의 행차에 위군사(衛軍士)가 철릭을 입었다고 하는데 색에 관한 기록은
없다. 임진란, 정묘란, 병자란 때 철릭을 문무관의 융복으로 정하면서 색은 정하지 않았으
나 중종 때의 홍색 숭상 풍조가 이어져 홍색을 많이 입었다.『속대전』에 당상관은 청색, 당
하관은 푸른 빛이 도는 검은색, 교외로 행차할 때는 홍색으로 정했다고 나온다. 순조 34년
에 홍철릭을 청철릭으로 개정하였다.

53cm×108cm

Hong-chollik Red Coat for Officials

Military and civil officials wore this red coat when they accompanied the king on excursions outside the palace.
They wore red hats decorated with a tiger moustache on both sides. A key characteristic of this coat is that there
were ample pleats around the waist for comfort.

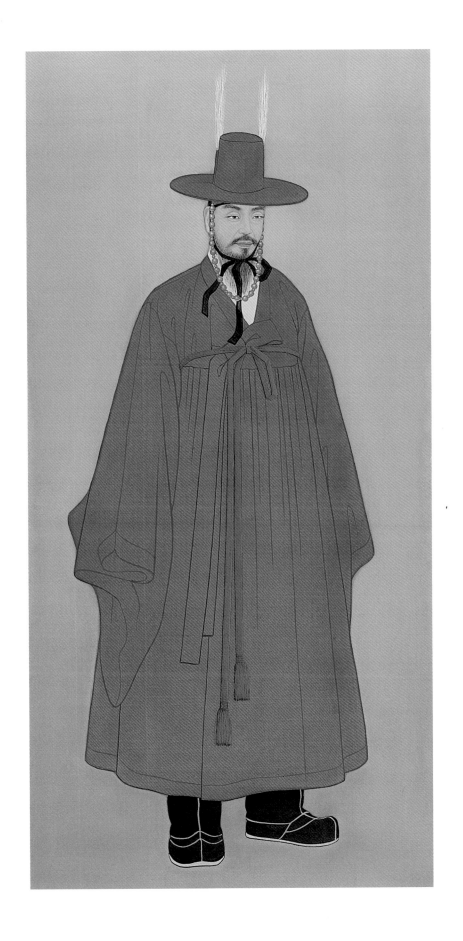

앵삼(鶯衫)

앵무새 색 단령에 옷깃 · 섶선 · 밑단 · 무선의 가장자리에 검은 선을 두른 옷으로, 과거 급제한 사람이, 임금이 내린 어사화(御賜花)를 복두에 꽂고 삼일유가(三日遊街)할 때 입는 옷이다.

어사화란 문무관에 급제한 사람에게 임금이 하사하던 종이꽃과 참대오리 둘을 종이로 감고 비틀어 꼬아서 군데군데 다홍, 보라, 노랑의 꽃종이를 꿴다. 한 끝을 모자의 뒤에 꽂아 붉은 명주실로 잡아매고 다른 한 끝을 머리 뒤로 휘어 앞으로 넘겨 실을 입에 물게 되어 있다. 앵삼은 색깔이 앵무새색과 닮았다고 하여 붙여진 이름이다. 조선 시대 유생복 · 생원복 · 진사복 · 관례복 · 제례복 · 상례복(喪禮服)으로 입은 옥색 난삼에서 나왔다. 복두 · 앵삼 · 대 · 화로 이루어진다.

난삼은 인조 이전에는 남색 · 옥색에 검은 선이나 청색 선을 둘렀고, 영조 때는 안동 향교에 있는, 옥색에 청색 선을 두른 난삼을 본떠 만들다가 고종 때 앵삼을 만들어 입었다.

53cm × 108cm

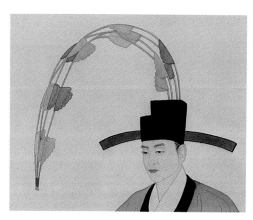

어사화
Flowers delivered by a king to those who passed
state exam to be civil and military officials

Aengsam Protocol Robe

Students of Confucianism wore this robe when they passed the state exam to be officials or when they reached the age of adulthood. A student is pictured wearing a light green robe with a yellow inner jacket, and black deerskin boots.

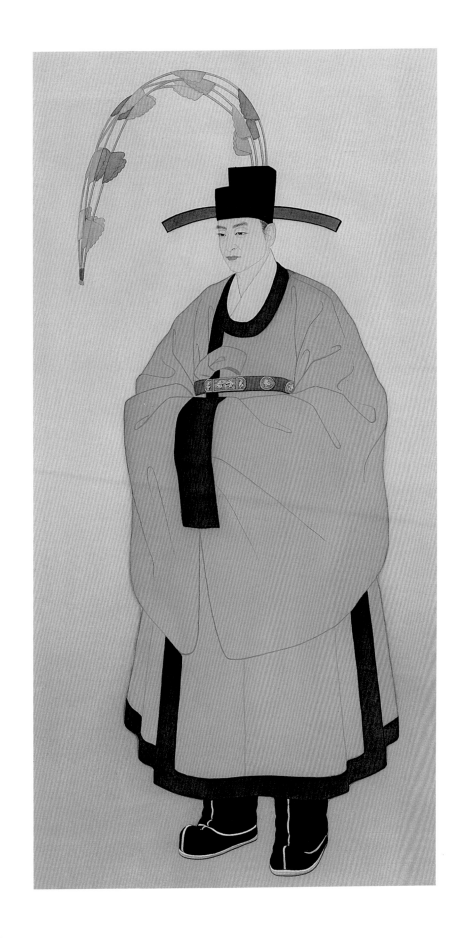

녹사복(錄事服)

중인 계급에 속하는 말단 관리로 품계가 없는, 중앙관서에 근무하는 아전이 입던 옷.『경국대전』에 녹사복은 유각평정건, 단령, 조아〔條兒:중인이 매던 띠〕로 이루어진다고 했으며, 『속대전』에는 오사모〔烏紗帽:흑색 사로 만든 모자〕에 홍단령을 입되 대소 조의(朝儀)에는 검푸른색을 입도록 했다. 선조 이후 당하관이나 무관, 중인이 모두 홍색을 숭상하여 군신이 같은 색이라고 중국 사신의 편잔을 받기도 했다. 영조 33년 당하관의 홍색 단령 폐지와 함께 녹사복인 홍단령도 폐지되었다.

53cm × 108cm

Noksa-bok Costume for Official Clerks

This is a costume for official clerks. A clerk wore a red hat, a blue garment and a red string belt with a tassel.

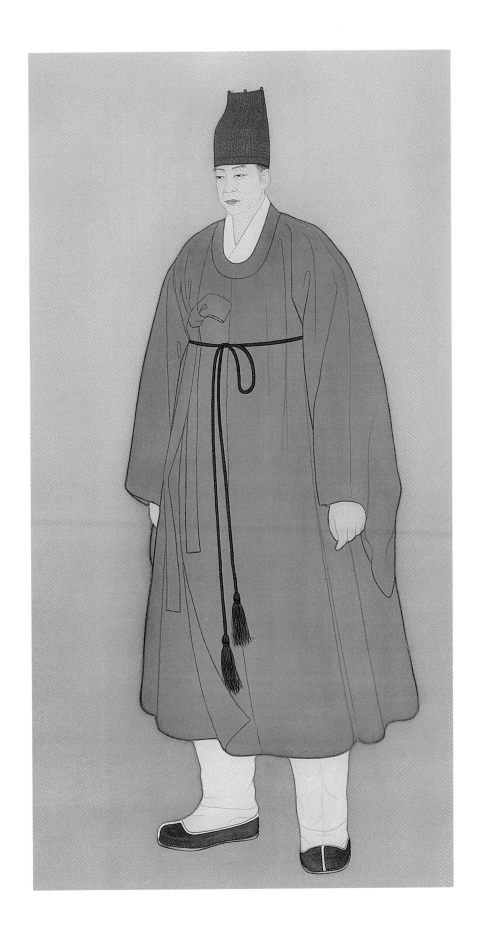

나장복(羅將服)

죄인을 문초할 때 매를 때리거나, 귀양가는 죄인을 압송하는 일을 맡았으며 의금부, 병조, 형조, 5위도총부, 사헌부, 사간원, 평시서(平市署), 전옥서(典獄署) 등에 배치된 하급 관리인 나장의 옷이다. 『경국대전』에서 정한 나장복은 명(明)의 제도를 따른 고려 말의 것과 같다. 조건, 청반비의(靑半臂衣), 단령, 조조아로 이루어지는데 부서에 따라 단령 색이 달랐다. 형조, 사헌부, 전옥서 나장 즉 사령은 조단령을, 사간원 나장, 즉 알도는 토황단령을 입었다.

그러나 연산군 12년(1506년) 기록에는 나장복을 반비흑철릭(半臂黑帖裏)이라 하였고 풍속도의 나장도 철릭을 입었으며, 건(巾)은 삼각형(고깔형) 모양이다. 정약용은 속칭 쇠가래〔鐵加羅, 첨책〕, 즉 뾰족한 고깔(弁)형 모자라고 하였다.

『대한제국동가도(大韓帝國動駕圖)』에는 검은 쇠가래형 삼각형 모자에 옥색 철릭에 흑반비를 입은 나장과 철릭 없이 바지 저고리 위에 흑반비를 입은 나장이 나온다. 나장의 반비에 흰색 선을 바둑판처럼 덧붙인 것이 특징이다.

53cm×108cm

Najang-bok Uniform for Patrolmen

This uniform, painted from the original uniform, was worn by patrolmen who questioned or transferred criminals. A patrolman wore a black conical hood, a blue band, a sleeveless jacket with checkered white, thick stripes, and straw shoes.

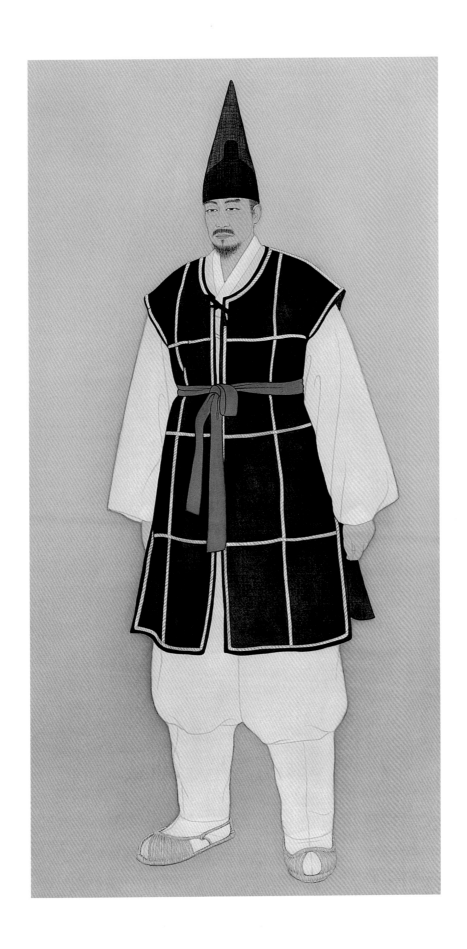

평상복 - 사규삼(四襆衫)

사내아이가 관례 전에 입던 상복(常服)이다. 땋은 머리에 복건을 쓰고 사규삼을 입으며 조대를 띤다. 사규삼은 곧은 깃에 소매가 넓고 무가 없으며 옆선이 단에서 삼분의 일 정도만 트였고 옷깃, 섶, 수구, 밑단, 옆선의 트임선까지 모두 검은 선이 둘러져 있다. 후기의 사규삼은 겨드랑이까지 트여 있어 세 자락 옷이다.

진왕자의 사규삼에는 검은 선에 금박이 찍혀 있다. 영친왕이 10세 때 입은 분홍색 사규삼에는 자적색 선이, 연두색 사규삼에는 검은 선이 둘러져 있는데, 선에는 모두 박쥐문, 국화문이나 인의예지(仁義禮智), 자손창성(子孫昌盛), 수복강녕(壽福康寧), 효제충신(孝悌忠信) 등의 글씨가 금박으로 찍혀 있다.

진왕자(晉王子) 1921년~1922년
조선 29대 왕손. 영왕과 영왕비가 일본에서 결혼 후에 고종과 순종이 원한 조선식 결혼식을 올리려고 함께 한국에 왔을 때, 갑자기 병이 나 생후 일곱 달 만에 덕수궁에서 숨을 거둔다.

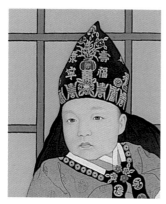

복건 Bok-kon

Sakusam Overcoat of boys of rank

Image of Prince Jin (1921~22)

Prince Jin, the young son of King Yung, is pictured held in the arms of a courtier wearing an official robe. The prince is wearing a hood with a green jade decoration, and a child' s ceremonial coat.

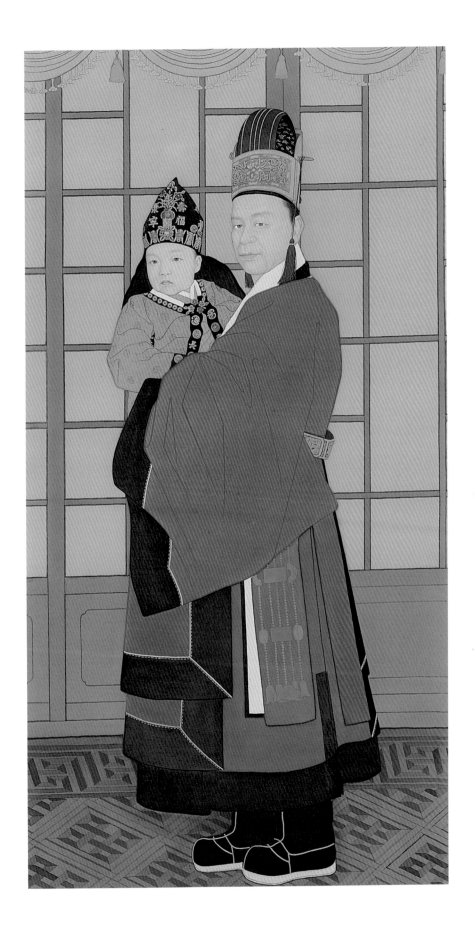

평상복-학창의

학창의는 예부터 신선이 입는 옷이라고 하여 덕망 높은 도사나 학자가 입었다. 넓은 소매에 무가 있고 옆선과 뒷솔기가 트여 대창의와 같으나 흰색이며 옷깃, 수구, 옷단 등 트인 부분에 검은 선을 둘렀다. 머리에는 방건, 복건 등을 써서 심의와 비슷해 보이지만 세조대를 띠는 점이 다르다. 학창은 중국의 도교에서 우의(羽衣)라고 부르는데, 원래 학의 깃털이나 새의 깃털을 짜 만든 구의(갓옷)였으며, 진나라 및 남조 시대에 있었다. 후기에 와서 학창이라고 불렀다. 소매가 넓은 포형이고 띠를 매지 않았다.

김기수(金綺秀) 1832년~?
고종 때의 문신. 자는 계지(季芝). 호는 창산(蒼山). 본관은 연안(延安). 1875년(고종 12년) 문과에 급제한다. 1876년(고종 13년) 병자수호조약을 체결한다. 예조참의로 수신사에 임명되어 단원 75명을 인솔하여 처음으로 일본에 다녀온다. 1893년(고종 30년) 황간(黃澗)·청풍(淸風) 지방에 민란이 일어나자 안핵사로 파견되며 벼슬이 참판에 이른다.
흑백 좌상 사진을 재현한 입상화 53cm×108cm

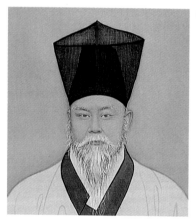

방건 *Bang-kon*

Hakchang-ui Crane robe of the scholar

Image of Kim Ki-soo (1832 ~ ?)

This is a standing picture of Kim Ki-soo repainted from his sitting image. Kim was a civil officer of the Chosun Dynasty. He went to Japan to conclude a contract with Japan in 1876. Kim is pictured here wearing a coronet, a white robe with black bias, a string belt and silk shoes.

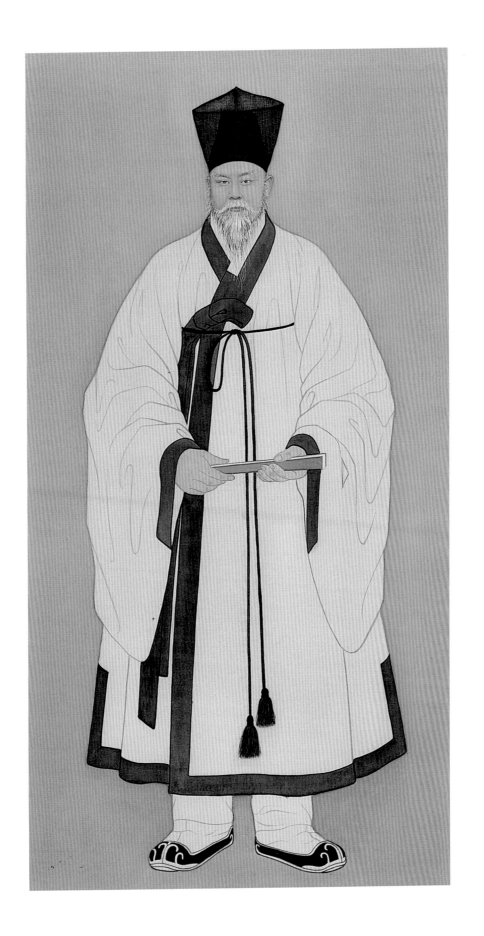

평상복 - 심의(深衣) 1

유학자의 법복. 고려 시대 주자학과 함께 송에서 들어온 것으로 조선 시대까지 유학자들이 법복, 관례복, 수의, 제복으로 입었다. 깃은 대금〔對襟:마주 닿는 깃〕, 방령〔方領:네모난 깃〕, 곧은 깃 등 다양하며, 소매는 넓고 둥글다. 옷깃·섶선·수구·치마의 단에 검정 선을 두르고, 허리에는 대대를 띠고 대의 앞에는 다섯 가지 빛깔의 끈을 묶어 늘어뜨린다. 머리에는 주로 홑겹의 흑사로 만든 복건을 쓴다.

53cm × 108cm

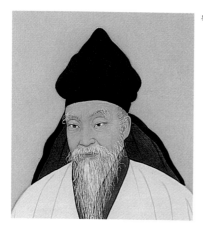

복건 Bok-kon

Shimui1 A Senior Scholar's Robe

Confucian scholars wore this garment as their official robe for such occasions as court meetings, wedding ceremonies, funerals and ancestral rites. Collars varied, including v-necked, square and straight ones. The sleeves were wide and round with black bias trim at the collar, sleeve-ends and hem of the robe. The scholar pictured here wears a band from which hang two long, multi-colored strings. He also wears a black silk hood.

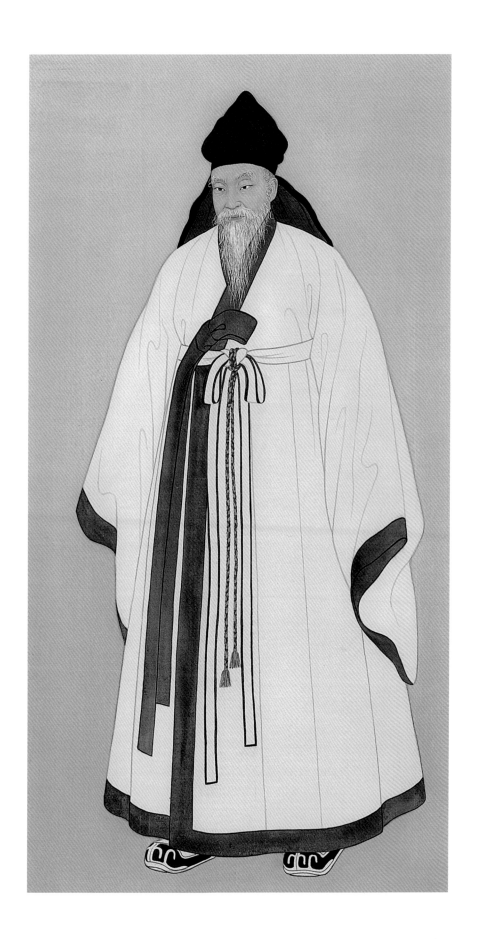

평상복 - 심의(深衣)2

이지함(李之菡) 1517년~1578년

이조 선조때의 학자로 자는 형중(馨仲), 호는 토정(土亭), 시호는 문강(文康), 본관은 한산(韓山). 어려서 아버지를 여의고 형 지번(之番)에게 글을 배우고, 뒤에 화담 서경덕(徐敬德)에게 글을 배웠다. 경사자전(經史子傳)에 통달, 수학(數學)에도 정통했으며 주경궁리(主敬窮理)를 학문의 방법으로 삼았다. 그의 성품은 강직 · 고결하였고, 물욕을 배제하고 청빈낙도를 생활의 지표로 삼았다.그는 서울 마포 동막(東幕)부근 초라한 흙집에서 살았는데 「土亭」이라는 호를 붙인 것은 이와같은 생활상을 근거로 지칭한 것 같다.

1573년(선조 6년) 탁행으로 천거되어 6품 벼슬에 임명되고, 포천현감(抱川縣監)에 임명된후 다음해 사직하고, 1574년 아산현감(牙山縣監)이되어 걸인과 기민(飢民)구호에 힘썼다. 의약 · 복서(卜筮) · 천문 · 지리 · 음양(陰陽) · 술서(術書)에 능했다. 이조판서에 추종되고, 아산의 인산서원(仁山書院), 보령(保寧)의 화암서원(花巖書院)에 배향되었다. 기지 · 예언 · 술수에 관한 많은 일화를 남겼으며, 저서에 대인설(大人設), 과욕설(寡慾設), 토정비결(土亭泌訣) 등이 있다.

1997년 제작. 국가 표준 영정. 국립 중앙박물관 소장. 충남 보령시 화암서원(花岩書院) 소장 106cm×175cm

Shimui2 A Senior Scholar's Robe

Senior scholars of Confucianism used to wear this attire every day. They wore a black pleated hood with a scarf at the back, which went well with a black robe, creating a scholarly image.

Image of Yi Ji-ham (1517~1578)

A senior scholar of the Chosun Dynasty, is shown wearing a *Shimui*. This drawing is preserved in the Hwa-am Temple, located at Boryong, Choongchong Province, in the south of Korea.

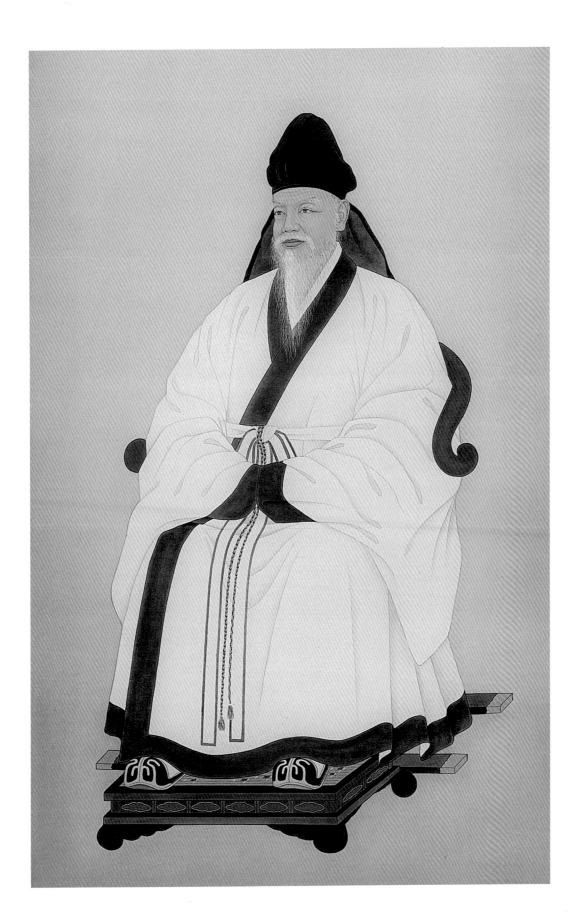

평상복-창의

창의는 사대부가 평소에 입던 대창의를 말하거나 공복 안에 입던 옷으로, 무가 있고, 뒤가 트인 옷이다. 무의 옆선만 트인 것, 뒷솔기와 무의 옆선이 모두 트인 것 등이 있다. 사대부가 외출할 때는 세조대를 띤다. 사대부 남자들이 평상복에 신던 태사혜를 신었다. 국말 의복개혁 때 다른 소매 넓은 옷과 함께 착용이 금지되었다.

53cm×108cm

태사혜
사대부 남자들가 평상복에 신었다.

Taesahae—Black Silk Shoes
Worn by civil officials along with everyday garments.

Chang-ui Civil Officials' Everyday Wear

 Changui refers either to high officials' everyday wear or the garment worn inside the official robe. It had armpit gussets and a slit at the back. It was customary that high officials wore silk shoes together with the Chang-ui.

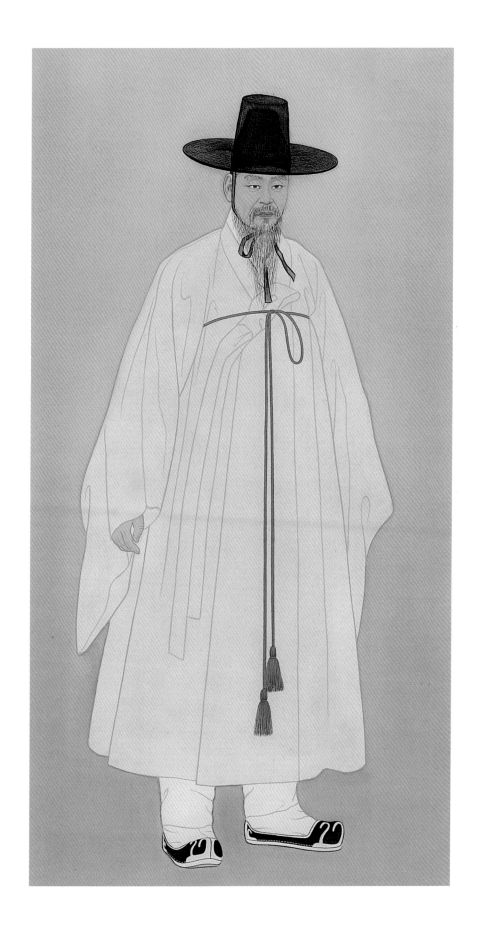

평상복 - 중치막(中致莫)

중치막은 임진란 이후에 왕 이하 서민까지 두루 입었던 옷으로, 조복 안에 받쳐 입거나 외출복으로 입었다. 유물과 풍속화 등에서 옥색, 백색, 청색, 남색 중치막을 많이 찾아볼 수 있다. 깃은 곧고 소매는 넓으며 무는 없다. 겨드랑이부터 옆이 트였다. 역시 국말 의복개혁 때 다른 소매 넓은 옷과 함께 입지 못하게 되었다.

53cm×108cm

갓(黑笠) *Gat*

Joongchimak Common Clothes

 Since the Japanese invasion of Korea in 1592, kings and commoners had worn this *Joongchimak*. They wore this for outings or under the *Cho-bok* (official robe of the courtier). The collar was straight, the sleeves were wide, and the long jacket had rips from the armholes to the bottom.

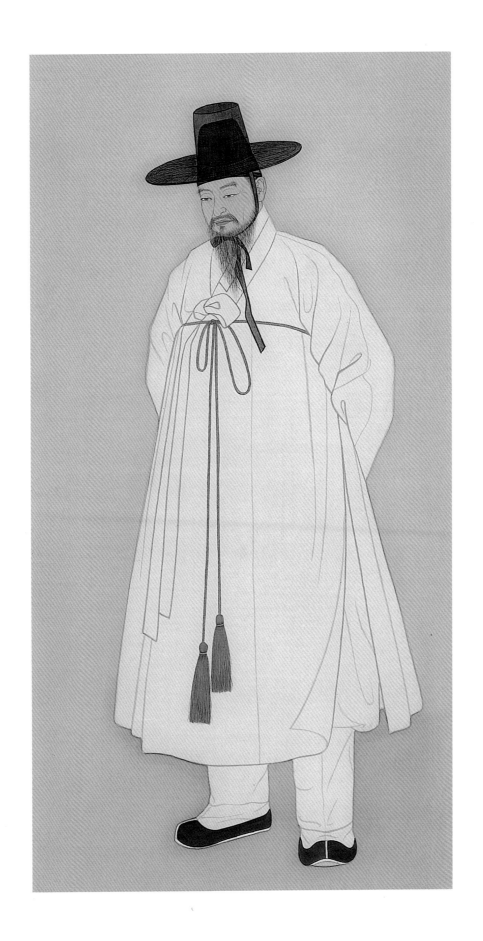

평상복 - 도포(道袍)

사대부가 외출할 때 수의(壽衣)로 입었다. 도포라는 말은 조선 명종 19년(1564년)에 처음 나오는데, 도복(道服)에서 나왔다고도 하며 그 외에도 여러 설이 있다. 『목민심서』에 노예 등 천민도 도포를 입었다고 나오듯 하층 계급에서도 몰래 도포를 입었다. 갑신의복개혁 (1884년) 때 소매 넓은 다른 포와 함께 폐지되어 관직이 없는 사람이 예복으로 입었으며, 지금도 강원도에서는 신부의 혼수품으로 신랑이 제사 지낼 때 입다가 수의로 착용한다.

깃이 곧으며, 무가 달려 있고, 소매가 넓다. 옷의 뒷길은 무와 연결된 허리부터 뒷중심이 터져 있고 그 위에 도포의 특징인 뒷자락이 하나 더 있어 말을 탈 때나 앉을 때 편하다. 도포에는 갓이나 관을 쓰고 세조대〔가는 띠〕를 띠었고 태사혜를 신었다. 세조대는 자적색, 남색, 청색, 쑥색 등의 색으로 만들었다.

이제마(李濟馬) 1837년~1900년
조선 말기 한의학자. 자는 무평(務平). 호는 동무(東武). 전주 이씨 안원대군의 19대손. 함경남도 함주군 평서면 진사 이반오의 장남. 경사백가(經史百家) 의학에 정통하였으며, 사상의학을 창안하여 많은 중환자를 고쳤다. 그의 의학설은 후에 유명한 의서 『동의수세보원』(東醫壽世保元)에 큰 영향을 준다. 1879년(고종 16년)에는 고원(高原) 군수를 지낸다. 저서로 『격치고』(格致藁)를 남긴다.
한독의약박물관 영정 자료를 재현한 입상화 53cm×108cm

Topo Ordinary Overcoat for Scholars

Since the middle period of the Chosun Dynasty, scholars and students wore this coat for everyday wear. A scholar wore a black, wide-brimmed hat, a coat with wide sleeves, a string belt and leather shoes. In 1884, however, this coat was abolished during the robe reformation period..

Image of Lee Je-ma(1837~1900)

Lee Je-ma was a scholar of Korean medicine in the late Chosun Dynasty. This is a standing picture of him, repainted from a portrait owned by Handok Medicinal Museum. Lee is pictured in profile wearing a black hat, a white coat, a string belt and silk shoes. He is carrying a document in his left hand.

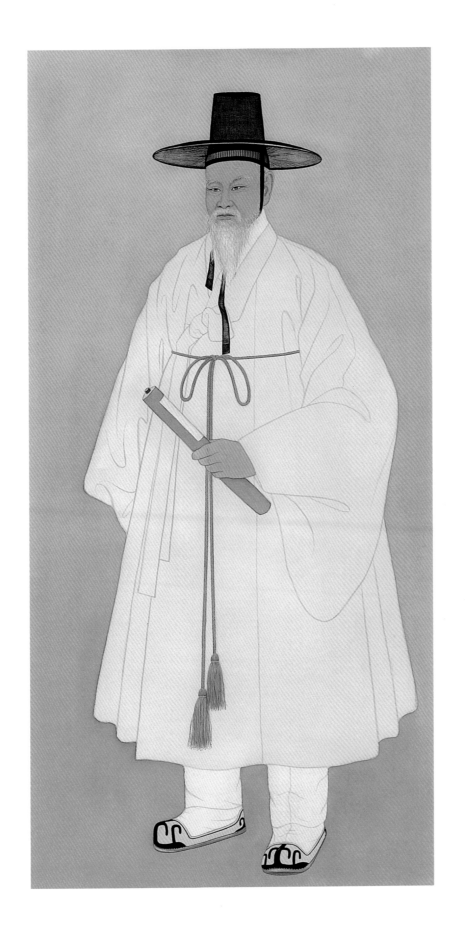

평상복-두루마기

두루마기란 터진 곳이 없이 막혔다는 뜻으로 주의(周衣) 혹은 주차의(周遮衣)라고도 한다. 조선 왕조까지 삼국 시대의 우리 고유 포를 계속 입으면서 여러 다른 포의 영향을 받아 두루마기가 되었다.

조선 시대의 상류층 남자 사이에서는 넓은 편복포의 소매가 유행하여 두루마기는 상류층이 방한용 혹은 겉옷 안에 받쳐 입던 옷으로, 하류층이 겉옷으로 입어 그 격이 떨어지는데, 1884년 의복개혁 이후 삼국 시대처럼 남녀·귀천 없이 입게 되었다. 갑자기 시행한 의복개혁은 국민의 맹렬한 반대에 부딪혔으나 10년 후에는 모두 두루마기를 입었다.

1895년 3월에 왕과 국민에게 같은 의제(衣制)인 검은 주의를 입게 한 것은 의제상으로라도 구별을 두지 않으며, 간편하기 때문이라며 내부 고시로 발표하였다. 이것은 고종 및 개화파의 평등 사상이 복식에 나타난 것이다.

53cm×108cm

Dooroomakee Men's overcoat

Men and women both began to wear this coat altogether in 1884 with the reformation to wear simple clothes. This coat had narrow sleeves, while the colors and material varied according to the seasons. For instance, they wore rich colors for winter, and neutral tints for spring and fall.

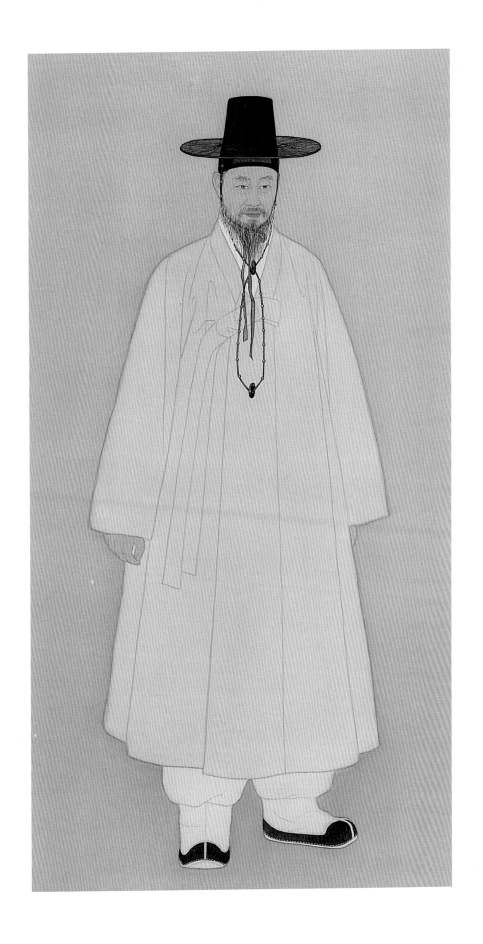

상복(喪服)

상복(喪服)에는 참최〔斬衰:거친 베로 지으며 아랫도리를 접어서 꿰매지 않은 상복으로 외간 상에 입음〕, 재최〔齊衰:조금 굵은 생베로 짓되, 그 아래 가를 좁게 접어 꿰맨 상복〕, 대공〔大功:굵은 베로 지으며 대공친의 상사에 입음〕, 소공〔小功:약간 가는 베로 지으며 소공친의 상사에 입음〕, 시마〔가는 베로 만든 상복〕의 다섯 가지가 있다고 한다. 상복은 기한이 참최·재최는 3년, 장기(杖朞)·부장기(不杖朞)는 1년, 대공은 9개월, 소공은 5개월, 시마는 3개월이다. 그림은 재최복(齊衰服)이다.

최의(衰衣)는 상복이라고도 하나 일반적으로 제복을 말한다. 참최는 극추생마포(極麤生麻布)로 만들고 단을 꿰매지 않으나 재최는 차등추생포(次等麤生布)로 만들고 단을 꿰맨다.

상(裳)은 앞 3폭, 뒤 4폭이다. 중단의(中單衣)라고도 하는 중단(中單)은 안에 받쳐 입는, 소매가 넓은 옷으로 모양이 심의와 거의 같고 초세포(稍細布)로 만든다. 굴건(屈巾)은 주름을 잡아 삼량(三粱)을 만들고, 속에는 효건이라고 하는 두건을 받쳐 쓴다. 수질은 삼으로 만들어 머리에 두른다. 요질은 삼으로 만든 허리띠인데, 교대(絞帶) 위에 두른다. 지팡이는, 참최는 대나무, 재최 이하는 오동나무로 만든다. 신은 흰 면포로 만들고 백지로 감는다. 행전(行纏)은 베로 만들어 친다.

53cm×108cm

굴건 *Gool-kon*

Sang-bok Mourning Dress

There are five kinds of *Sang-bok*: *Chamche, Jeche, Dekong, Sokong,* and *Shima. Chamche* was made of coarse hemp and was worn at the funeral of one's father. *Jeche* was made of less coarse hemp. *Dekong* was made of thick hemp and was worn at the funeral of one's brother and sister.

Sokong was made of thinner hemp and was worn at the funeral of one's grandparents, uncles and aunts. *Shima* was made of fine hemp and worn at the funeral of brothers of one's great grandfather. *Chamche* and *Jeche* were to be worn for three years, *Dekong,* for nine months, *Sokong,* for five months, and *Shima,* for three months. The picture shown here is of a *Jeche* mourning dress. *Choe-ui* was referred to as a mourning dress, but generally it meant an official robe.

The long jacket had some pleats in the back as well as in the front. The inner jacket was very similar to a *Shimui,* with wider sleeves. It was made of very fine hemp because it was worn as an undergarment. The hemp hood had three pleats, and a mourner was expected to wear an inner hood under the hemp hood. A headband, belt and leggings were also made of hemp. Walking sticks were made of bamboo for *Chamche,* and of paulownia wood for other mourning costumes. Shoes were made of white cotton.

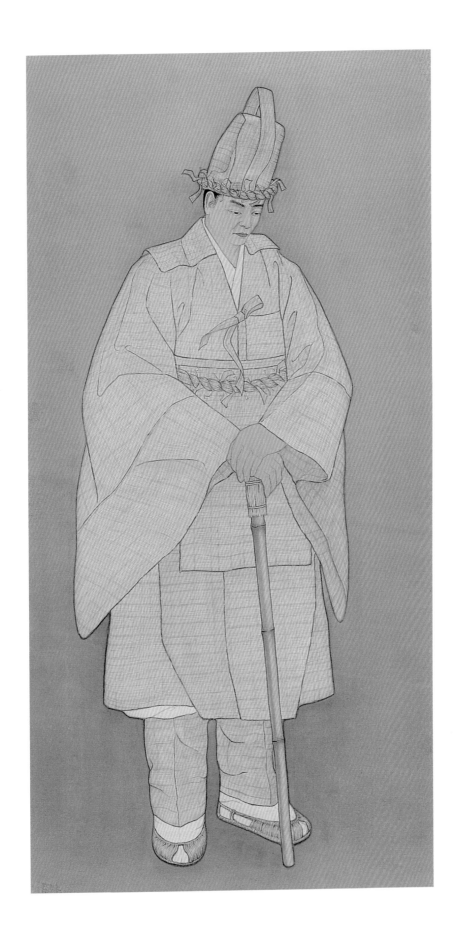

상복 - 상인(喪人)의 외출복

소매 넓은 두루마기인 광수 주의(廣袖周衣)를 입었다. 이 시대는 소매 넓이로 신분을 구분하였는데, 즉 소매 넓은 포는 양반이 입었고, 소매 좁은 포는 하층 계급에서 입었다. 그래서 왕과 사대부들이 소매만 넓혀서 입었다. 색은 황색, 흰색, 옥색 등이며 허리에는 세조대를 띠었다.

방립(方笠)은 고려 말에 관인과 서리가 쓰던 것으로, 조선에도 그대로 이어졌으나 향리만 썼을 뿐 다른 사람은 꺼리게 되어 조선 후기에는 상인(喪人)의 쓰개로만 남게 되었다. 그래서 방립을 상립(喪笠)이라고도 불렀으며, 일제 시대에는 평민이 해 가리개로 사용하기도 했다. 겉에 가늘게 오린 댓개비를 대고 안에 왕골 속을 받쳐 '삿갓'처럼 만들고 가장자리를 네 개의 꽃잎같이 마무리했다.

53cm × 108cm

방립 *Banglip*

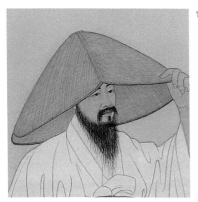

Sang-bok Street Wear for Mourners

When mourners went outdoors, they wore a long coat over their mourning dress. The coat sleeves differed in width according to social class: wider sleeves for upper classes and narrower sleeves for lower-classes. All mourners wore conical hats made of finely-cut bamboos on the outside and of sedge on the inside.

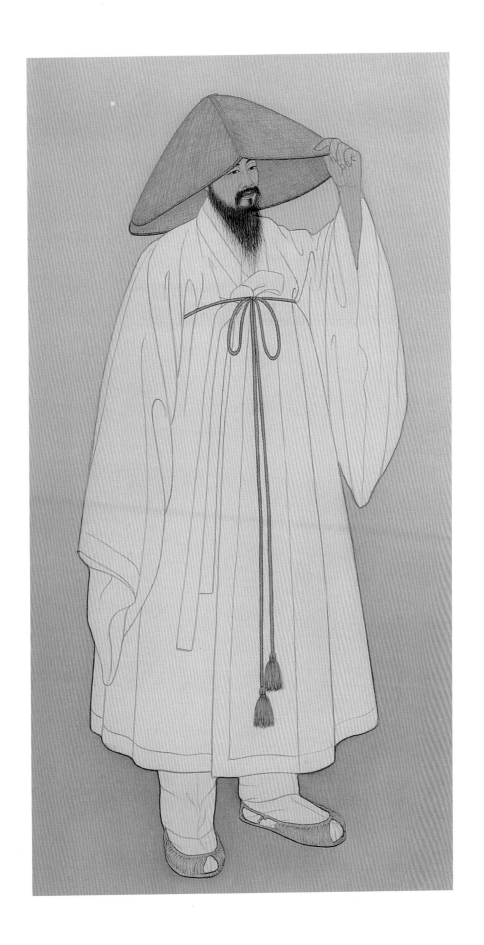

종교복식 -천주교의 갓과 도포

우리 나라에서는 천주교의 제의(祭衣) 대신 갓과 도포 위에, 성직자의 직책과 의무 · 성덕 (聖德)의 상징인 영대를 둘렀다.

갓은 태종 18년 1월 1일부터 백관이 평복을 입을 때 쓰던 것으로 차츰 서민도 외출, 제사, 기타 의관을 갖출 때 썼다. 고종 32년 8월에는 문무관의 상복(常服)에 쓰는 예관이 되었다. 1895년 단발령으로 망건이 폐지된 후 망건 위에 갓을 쓰던 것이 탕건에 갓을 쓰게 되었고 백정도 갓을 쓰기 시작해 상하 평등 사상이 나타났다. (도포는 84쪽 참조)

김대건(金大建) 1822년~1846년

조선 말기의 신부(神父). 교명은 안드레. 아명은 재복(再福). 본관은 김해. 충남 내포 태생. 1836년(헌종 2년)에 프랑스 신부 모방(P.Maubant) 에게 영세를 받고 예비 신학생으로 선발되어 상경한다. 역관인 유진길(劉進吉)에게 중국어를 배우고 모방 신부의 소개장을 가지고 중국으로 건 너간다. 조선 전교의 책임을 진 마카오의 파리 외방 전교회 칼레리 신부한테 신학을 비롯한 서양 의 여러 학문과 프랑스어, 중국어, 라틴어를 배 운다. 1845년(헌종 11년) 홀로 국경을 넘어 서울에 잠입하는 데 성공하여 천주교 대탄압 이후 위축된 교세 확장에 전력을 기울이다가 다시 프랑 스 외방 전교회의 지원을 요청하러 쪽배를 타고 상하이로 건너간다. 금가항성당에서 탁덕(鐸德)으로 승품하고 우리 나라 사람으로서는 최초로 신부가 되어 만당성당(滿堂聖堂)에서 처음으로 미사를 집전한다. 충남 강경에 상륙하여 포교와 전도(傳道)에 힘쓴다. 이후 선교사와 연락하기 위한 항로를 개설하다가 체포된다. 전후 6회에 걸친 혹독한 고문을 받고 선교부와 신부들에게 보내는 편지와 교우들에게 보내는 유서를 남긴 채 한강 새남터에서 25세로 순교한 후 안성 미산리(美山里)에 안장된다. 1857년(철종 8년) 교황청에 의하여 가경자(可敬者)로 선포되며 1925년 에는 교황청에서 다시 시복식(諡福式)이 거행되기도 하여 우리 나라 성직자들의 주보로 정하여진다. 교황 11세는 그를 복자위(福者位)에 올렸고, 1984년 5월 요한 바오로 2세에 의하여 한국 순교자 103위와 더불어 성인품에 올림을 받았다. 1986년에 문학진이 그려 1986년에 국가 표준 영정으로 지정(명동성당 소장)된 좌상을 범본으로 한 입상화 85cm×140cm

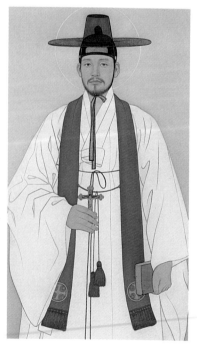

영대 Stole
성직자가 자신의 성무(聖務) 집행의 표시로 목에서 걸쳐 무릎까지 늘어지게 매는 좁고 긴 띠로, 영대(領帶) 라는 말은 6세기부터 사용했다. 가톨릭에서는 원래 성찬 예식과 설교를 할 때 가장 많이 사용했다. 사제는 장백의(長白衣) 위에다 목에 걸고 가슴 앞에 ×자형으로 걸치고, 주교는 제의 위에 걸치는데 가슴에 패용 (佩用) 십자가가 있으므로 교차시키지 않고 수직으로 늘어뜨리며, 부제는 제의 속에 걸치는데 미사 중 불 편하지 않도록 왼쪽 어깨에 걸어 오른쪽 겨드랑이에서 맺는다. 또 사제가 중백의(中白衣) 위에 걸칠 때는 가슴 앞에서 교차시키지 않고 수직으로 늘어뜨린다.
사제는 영대를 두를 때 "주여, 주께 봉사하기에 합당치 못하오나 원죄의 타락으로 잃은 불사불멸(不死不滅) 의 영대를 내게 도로 주시어 주의 영원함과 즐거움을 누리게 하소서." 하고 기도한다.

Religious Costume Catholic

Korea's first priest, Kim Degon (1822~1846) whose Catholic name was Andrew, is pictured wearing a black Korean hat and a traditional white Korean robe in place of a Catholic priest's robe. Father Kim wore a stole as a symbol of a clergyman's duty as well as his holy virtue.

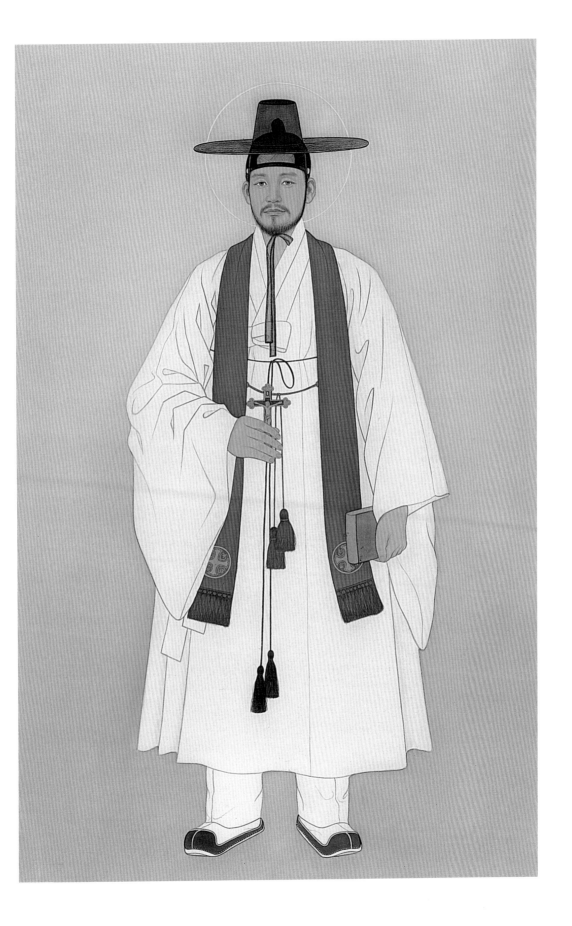

종교복식 - 천도교의 도포와 정자관

정자관(程子冠)은 중국에서는 정자건(程子巾)이라고 하는데, 북송의 대유학자인 정호〔程顥 : 1032~1085년〕·정이〔程頤 : 1033~1107년〕 형제의 이름에서 유래했다. 모양이 2층이거나 3층으로 전후좌우 봉우리의 기복이 심하며 위가 트였다. 조선 말기의 정자관은 우리 식으로 바꾼 것이다. 이 그림에서의 정자관은 천도교를 상징하는 것으로 사대부들의 정자관과 다른 형태이다.

최제우(崔濟愚) 1824년~1864년
조선 말 동학의 창시자. 호는 수운(水雲), 수운재(水雲齋). 아명은 복술(福述), 본관은 경주. 본래 몰락한 양반 출신으로 어려서부터 한학을 하며 일찍 부모를 여의고 한때 아내의 고향인 울산에 내려가 살며 무명 행상으로 전국의 각처를 돌아다닌다. 1855년부터 양산군 천성 내원암에서 수도 생활을 하기 시작하여 1860년 4월 천주 강림의 도를 깨닫고 동학을 창설한다. 이 무렵 중국에서는 태평천국의 난과, 영·불 연합군의 북경 침입 사건이 일어나고 그 여파로 우리 나라에도 열강이 세력을 뻗기 시작하여 민족적인 위기가 도래한다. 특히 최제우는 서학 즉 천주교의 전래는 사상과 풍속이 다른 우리 나라에 많은 물의를 일으킨다고 보아 서학에 대항하는 민족 고유의 종교를 창설하기에 이른다. 그것의 교리는 제병장생(濟病長生)을 토대로 하여 동양적인 유(儒)·불(佛)·선(仙)의 정신을 참작하여 '인내천(人乃天)', '천심즉인심(天心卽人心)'의 사상을 바탕으로 인간의 주체성을 강조하고 지상 천국의 현실적인 이상을 표현한다. 동학은 구미, 일본의 침략과 정부의 압제 탓에 농민에게 급속히 전파되어 중대한 사회 문제가 되며, 특히 충청도·전라도·경상도에 많이 퍼져 후일 동학란을 일으키는 주체가 된다. 1863년 정부는 동학을 사교(邪敎)로 규정하고 최제우를 체포하여 이듬해 3월에 대구에서 혹세무민(惑世誣民)의 죄로 사형시키나 1907년에 다시 사면한다.
흑백 사진(천도교 중앙본부 소장)을 재현하여 그림 82cm×104cm

이층 정자관
Two-layered Coronet

삼층 정자관
Three-layered Coronet

Religious Costume *Chondokyo* Religion - I
 Chondokyo religion translates as the worship of celestial ways and its emergence dates to 1860, during the late Chosun Dynasty. Its founder, Choi Je-woo (1824~1864), is pictured wearing a white coat and a black three-layered coronet, which differs from a high official's headdress and represents the *Chondokyo* religion. The coronet is of two kinds: two-layered one and three-layered one. The portrait is a reproduction of Choi's photograph owned by the headquarters of *Chondokyo* Religion in Seoul, Korea.

水雲崔濟愚像

山河大運
盡歸此道
其源極深
其理甚遠
固我心柱
乃知道味
一念在玆
萬事如意
消除濁氣
兒養淑氣
非徒心至
惟在正心
隱隱聰明
仙出自然
來頭百事
同歸一理
他人細過
勿論我心
我心小慧
以施於人
如斯大道
勿誠小事
臨勲盡料
自然有助

水雲先生默道儒心急抄錦
東江權五兄寫

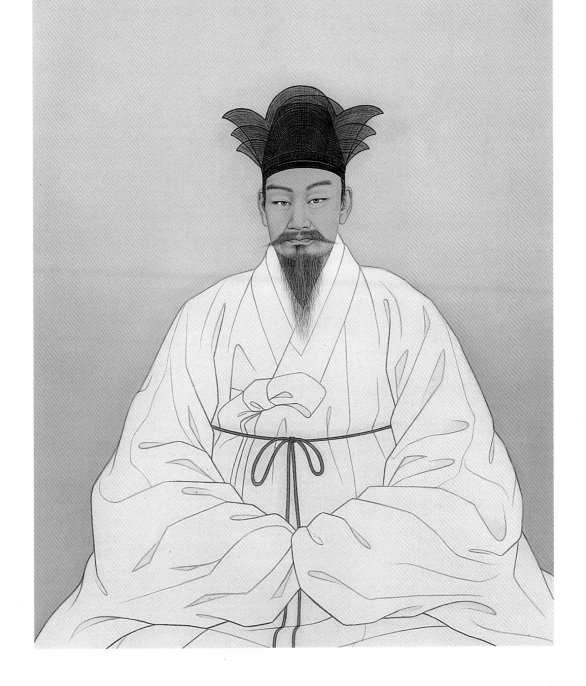

종교복식 - 천도교의 단추 달린 두루마기

국말(國末) '짙은 옷 입기'와 '한복 개량화'에 호응하여 만든 두루마기.
『제국신문』1907년 1월 21일자에 "국민의 옷을 검은색과 회색으로 만들어 입자. 버선이나 행전이 흰 것은 정해져서가 아니라 관습 때문이다. 몇 년 전부터 바지를 물들여 입는데 한 사람이 시작하면 다른 사람도 따라 하게 돼 점점 익숙해질 것이며, 국산 직물을 많이 사용하면 외국 문물이 덜 들어오므로 개인과 국가의 이익"이라는 기사가 실렸다. 짙은 옷 입기와 여자 옷의 개량화에 앞장서는 여성 단체의 이러한 주장이 팽배하였고, 천도교에서도 앞장서서 실천하였다. 즉 남자 두루마기를 검게 물들여 입었고 고름 대신 단추를 달았다.

최시형(崔時亨) 1829년~1898년
조선 말의 종교인. 호는 해월(海月). 본관은 경주. 1864년(고종 1년) 동학 교주 최제우가 사형을 당하자 그 때 교두가 되어 포교에 힘써 여러 난관을 극복하고『동경대전』(東經大全)을 저술하여 교리를 확립하고 교단 조직을 강화하는 등 동학의 완성을 이룬다. 1892년(고종 29년)에는 동학의 탄압에 분개하여 전라 감사에게 이를 항의하고 계속 교조신원운동(教祖伸寃運動)을 일으킨다. 동학란이 일어나자 그는 먼저 동학의 무력 행동을 반대하여 제자 손병희를 전봉준에게 보내어 만류하나 사태가 확대되니 부득이 동학 교주로서의 배후 조정을 담당한다. 청나라의 개입으로 동학당이 불리해지자 한때 원주로 피신하나 1898년(광무 2년)에 체포되어 서울에서 사형당한다. 1907년(광무 11년)에 최제우와 함께 사면된다.
흑백 사진(천도교 중앙본부 소장)을 재현하여 그림 44cm×87cm

Religious Costume *Chondokyo* Religion - II

Choi Shi-hyung(1829~1898), another leader of the *Chondokyo* religion, is pictured wearing a topcoat with a button replacing the breast tie. Choi's dark, buttoned coat was worn in accordance with contemporary social campaigns to "wear dark clothes instead of traditional white" and "to modernize Korean dress." Choi's picture was painted from his photograph owned by the headquarters of *Chondokyo* Religion in Seoul, Korea.

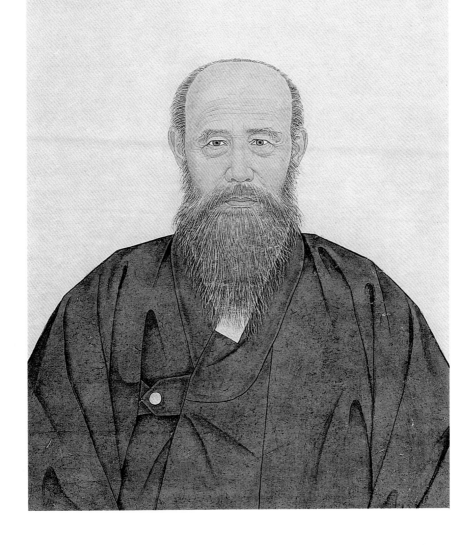

海月崔時亨像

南辰圓滿
脫劫灰
東海深々
萬里陸
千山萬壑
一柱綠
千江萬水
一泪清
心和氣和
一身和
春田花開
萬年春
青天白日
正氣心
四海朋友
都一身

海月先生降詩中抄錄
乙丑蒸暑東汀權五昌謹書

종교복식 -불교의 승복

출가승의 의복 규정에 따르면, 종정이나 대종사의 법의는 상품(上品) 사장일단(四長一短) 21조, 23조, 25조 가사(袈裟)를 입는다. 가사란 인도의 'Kasaya'에서 나온 말로 부정색(不正色)을 뜻한다. 청 · 황 · 적 · 백 · 흑색이 그것으로 사람들이 좋아하지 않는 어둡고 바래고 탁하고 더러운 색인 괴색 혹은 탁색이라 할 수 있다. 인도에서는 4계절을 가사 하나로 지낼 수 있었다.

가사는 삼국 시대 중기에 중국에서 불교와 함께 들어와 기후와 습속 때문에 우리 옷 위에 입게 되었으나, 고려 시대에는 국사 · 대사 · 율사 · 사미승 · 비구 · 재가화상 등 계급에 따라 복식 제도가 달랐다.

조선 시대에는 검은색, 회색을 못 입게 했으나 잘 시행되지 않았다. 지금도 승려의 평복과 장삼이 모두 회색이다. 세종 때 승복은 대홍라(大紅羅) 가사, 자라괘자, 남색라 장삼, 자사 피승혜(紫斜皮僧鞋)인데, 조선 말까지 비슷하다.

가사는 크기가 다양하며, 표충사 가사는 담황색 비단으로 만들었고 크기는 270cm×93cm (長)이다. 25조 가사는 장방형의 천을 길이로 25조로 나누고 각 조마다 가로로 다섯 칸을 나누어 총 125개의 조각을 이어 붙인다. 어떤 가사는 125개의 조각 사이의 통로가 막힌 곳 없이 모두 통하게 만든 것도 있었다. 지금의 색은 불교 종파에 따라 규정했는데, 선종(禪宗)은 갈색 계통, 정토종은 적색 계통, 천태종은 황색 계통을 주로 입고 있다.

장삼은 법의로 상의하상(上衣下裳)을 허리에서 연결한 것이다. 동방의는 1920년경 만암대종사(曼庵大宗師)에서 승의 평복으로 만든 긴 저고리로 바지와 함께 입는다. 모자에는 승관, 송락, 고깔, 굴갓, 대삿갓 등이 있으나 특별한 경우가 아니면 잘 입지 않았다. 신은 검소하게 짚신이나 삼신을 많이 신었을 것이며 가죽신도 신었다.

82cm×124cm

Religious Costume Buddhist

 Buddhist monks were required to wear a *Kasa*, which originated from the Indian 'Kasaya,' meaning indefinite color. It was introduced from China along with Buddhism. During the Koryo period, *Kasa* differed according to the status of monks. Black or grey *Kasa* was forbidden during the Chosun Dynasty. Today, everyday wear and long-sleeved Buddhist robes are grey.

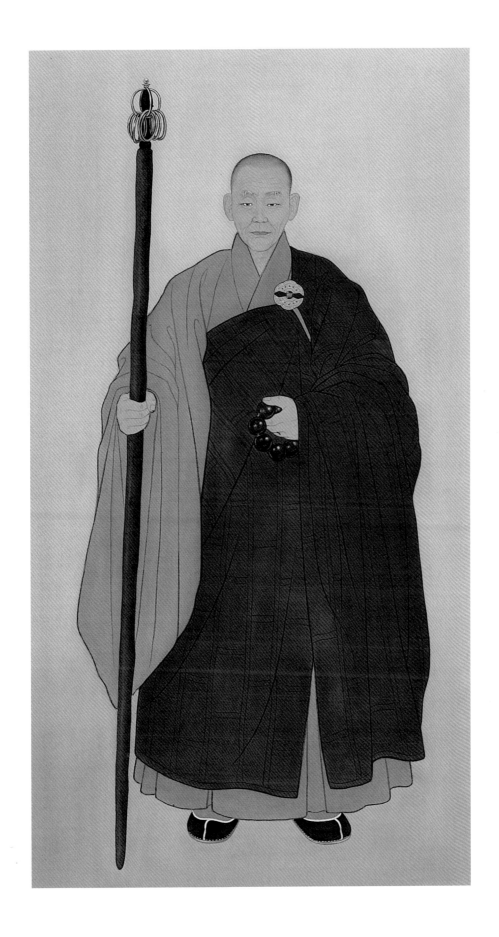

여자의 옷

Women's Costumes

적의1

고종이 황제에 오른(1897년) 후 황후의 대례복을 9룡4봉관(九龍四鳳冠)과 짙은 청색의 12등 적의로 하고 원삼을 소례복으로 정했는데, 9룡4봉관은 대수(大袖)로 대치했고, 적의는 중의 (中衣), 하피, 폐슬(蔽膝), 대대(大帶), 수(綬), 패옥(佩玉), 청말(靑襪), 청석, 옥대(玉帶), 옥곡규(玉穀圭), 상(裳), 적의용 대(帶)로 이루어졌다.

12등 적의란 적의를 횡으로 12등분하여 꿩 1쌍과 소륜화를 나란히 배열한 것으로 꿩 154쌍 을 수놓았다. 9등 적의에는 같은 방법으로 꿩 132쌍을 수놓았다.

대수(大首)는 여러 개의 떨잠과 장식꽂이, 비녀를 꽂은 큰 가발이다. 황후의 적의는 소륜화 (小輪花) 대신 이화문(梨花紋)을 넣었다. 이화문은 조선 왕실을 상징하는 무늬로 자주성을 나타낸 것이다.

82cm×124cm

②

①용을 수놓은 소매
The sleeve-ends are embroidered with dragons.

②꿩 무늬를 수놓은 부분도
A magnified picture shows pheasant couples embroidered on the robe.

①

Jokie1 Queen's Ceremonial Robe

King Kojong's wife is pictured in the queen's ceremonial robe. The robe is decorated with twelve layers of pheasant pairs and pear flowers, totalling 154 pheasant pairs. The portrait was reproduced from the picture of her top half body.

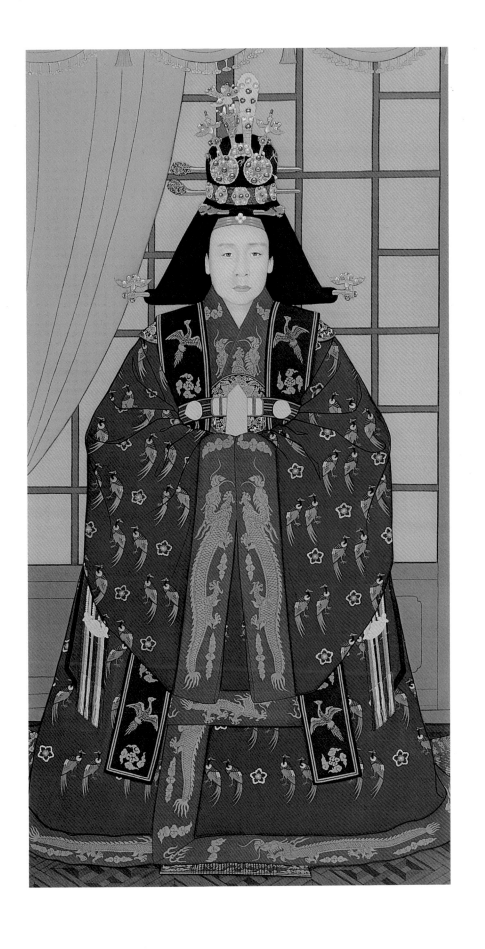

적의2

영왕비(英王妃) 1901년~1989년

일본 나시모도노미야의 딸 마사코(方子). 1920년 일본에서 고종의 셋째 아들 은과 정략 결혼한다. 1963년 영왕과 함께 귀국하여 1966년 사회 사업을 하기 위한 자행회를 설립하고 1967년 농아와 소아마비를 위한 자선단체 명휘원을 설립한다. 비록 영왕과 정략 결혼을 했으나 한국인으로 귀화하여 남편의 나라에 봉사하였다. 1989년 4월 30일 낙선재에서 운명한다.

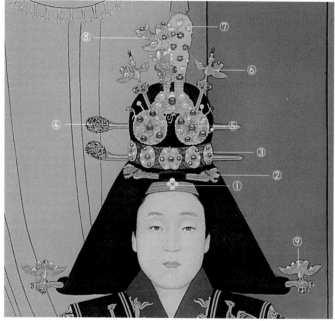 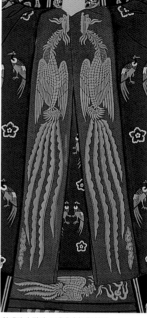

① 진주계 *Jinjookye*
② 용잠(龍簪) *Yongjam*
③ 마리삭 금댕기
 Marisak Gold Ribbon
④ 가란잠(加蘭簪) *Karanjam*
⑤ 떨잠 *Ttoljam*
⑥ 소립봉잠(小立鳳簪)
 Solip-bokjam
⑦ 전입계 앞꽂이
 Jonipkye Apkkoji
⑧ 백옥립 봉잠(白玉立鳳簪)
 White Jade *Bongjam*
⑨ 금봉잠(金鳳簪)
 Gold *Bongjam*

황태자비 적의 소매에 수놓은 봉문
Design of a dragon embroidered on the sleeves of a queen`s red robe

Jokie2 Queen's Ceremonial Robe

Image of Queen Yung(1901 ~ 1989)

Queen Yung, the wife of King Yung who was the third son of King Kojong, is seen wearing a queen's ceremonial robe and a long, square scarf hung from the waist at the back. The robe appears similar to an empress,' but the red biases along the collar, sleeve-ends and hem of the robe are decorated with pheasants, while the latter's are patterned with dragons.

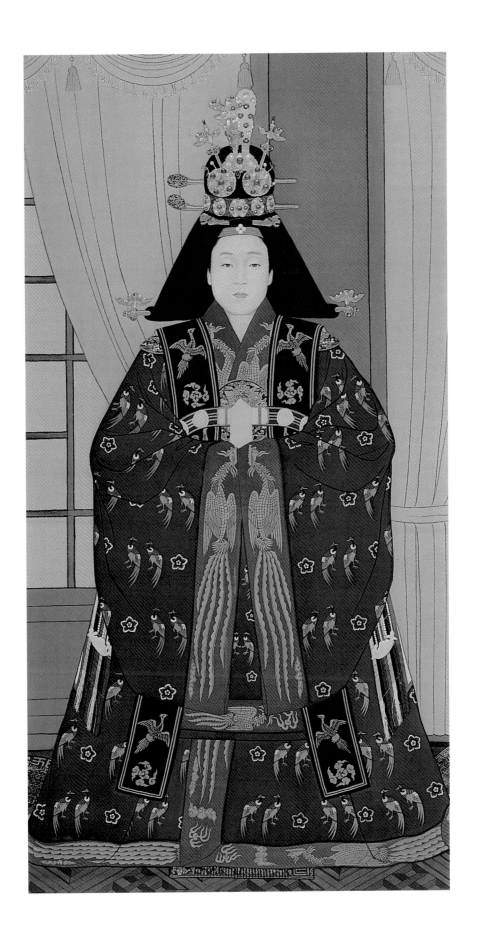

원삼-황원삼(黃圓衫) 1

영조대 『국혼정례』에는 빈궁 의대 안에 노의·장삼과 함께 원삼이 있는데, 이것은 이미 통일신라 시대에 중국으로부터 흘러 들어와 고려 시대를 거쳐 조선 시대에도 여자의 예복으로 착용하였으며 조선 후기 이후 노의·장삼 등 대의 대수에 속하는 것은 이 원삼 한 가지로 집약된다.

왕비의 원삼은 자적색이나 다홍색 길에 뒤가 길고 앞이 짧고 소매가 넓으면서 끝에는 홍·황·2색의 색동과 금직단의 백한삼이 붙으며, 옷과 7척 길이의 홍단대에는 운봉문을 화려하게 금직하였고, 앞뒤에는 쌍봉문의 흉배를 장식하였다. 하지만 국말 황후의 것은 홍원삼이 아니고 황후 복색을 따라 황원삼이었다. 그림은 1897년 고종이 황제가 된 후 만든 황후의 소례복으로, 겉감은 중국 황후의 옷 색깔인 황색에 모란당초문(牧丹唐草紋) 사(紗)로 만들었고 안감은 홍색이다. 어깨, 등, 소매 밑단, 길 밑단에 오조룡의 운룡문을 화려하게 금박하고 홍색, 남색 끝동과 백색 한삼이 달렸다. 사(紗)로 만든 다른 황원삼 하나와 황색직금 원삼(1919년), 모두 세 개의 황원삼이 세종대학교 박물관에 보관되어 있다.

순정효황후(純貞孝皇后) 1894년~1966년
순종의 왕비. 해평 윤씨(海平尹氏) 윤택영(尹澤榮)의 딸로 1906년(광무 10년) 13세로 동궁계비로 봉해진다. 1907년(광무 11년) 순종의 즉위로 황후가 되어 1910년 한일합방 때 어전회의에서 친일파들이 순종에게 합방조약에 날인을 강요하자 옥새를 치마 속에 숨기고 버티다가 숙부 덕영(德榮)에게 빼앗기고 한일합방으로 이왕비(李王妃)로 강등한다. 1966년 낙선재에서 병으로 죽는다.
82cm×124cm

모란당초문 Peony Patterns

①나비형 떨잠 Butterfly Hairpin ②원형 떨잠 Round Hairpin

Hwangwonsam 1 The Queen's Ceremonial Robe in Yellow

Image of Empress Sunjonghyo(1894 ~ 1916)

Empress Sunjonghyo was the wife of King Sunjong. Her picture was repainted as a standing image. She is pictured wearing a yellow ceremonial robe and a big wig adorned with a rod-like hairpin and jewels. As Chosun was declared to be the Korean Empire in 1897, the title of king was changed to emperor. With this change, the emperor wore the yellow *Hwangnyong-po* and the empress, also the yellow *Hwangwonsam*.

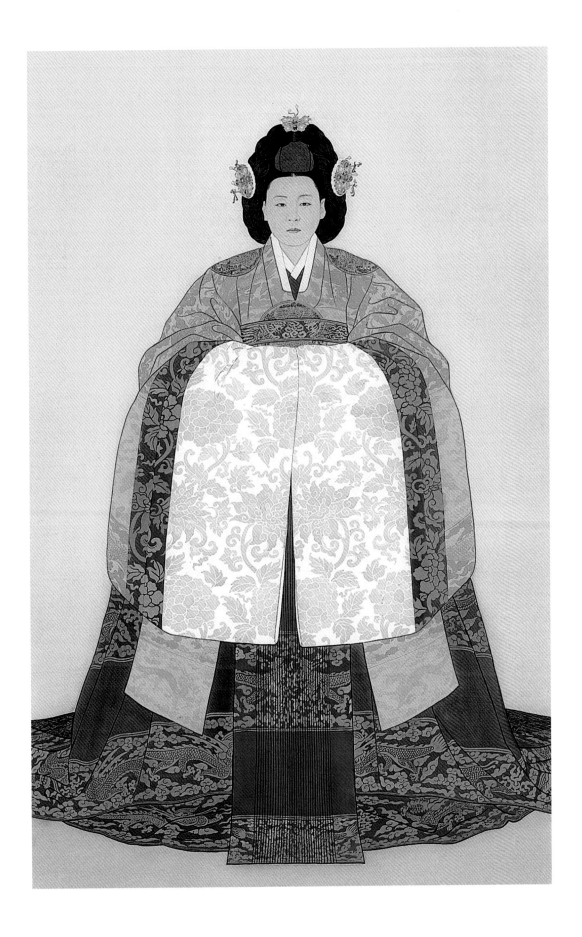

원삼-황원삼(黃圓衫)2

명성황후(明成皇后) ?~1895년
고종의 왕비. 성은 여흥 민씨(驪興閔氏). 민치록(閔致祿)의 딸. 열여섯에 왕비로 뽑힌 민비는 1874년(고종 11년)부터 정치적 수완을 드러내 민승호(閔升鎬:이조 판서 대제학), 민겸호(閔謙鎬: 이조 및 병조 판서), 민규호(閔奎鎬: 우의정), 민치구(閔致久: 공조 판서 · 판돈령부사), 민치상(閔致祥: 예조 · 병조 · 형조 판서) 등 인척을 등용하게 하여 조정에 세력을 키우고 정치에 관여한다. 한말의 격동기에 국내외의 거센 바람을 한몸으로 감당하며 한 시대를 휘두른 여걸이나 망국의 민족적 비극과 연결되어 역사의 교훈으로 남겨진다. 1895년(고종 32년) 4월 8일 밤, 침략의 야욕에 불탄 일본 제국주의의 자객에게 무참하게 시해된다. 1897년 고종이 광무황제에 오르자 명성황후로 추서된다.
1997년 제작. 궁중유물전시관 소장. 106cm×167cm

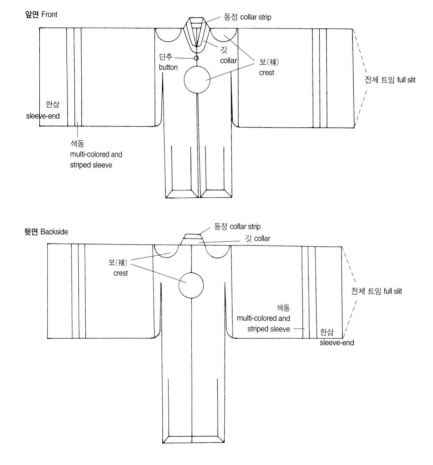

Hwangwonsam2 The Queen's Ceremonial Robe in Yellow

Image of Empress Myongsung(1851 ~ 1895)

This is a portrait of the Empress Myongsung drawn imaginatively based on written description. She is pictured wearing a wig decorated with jewels, while her *Hwangwonsam* has dragon designs on the shoulders and chest.

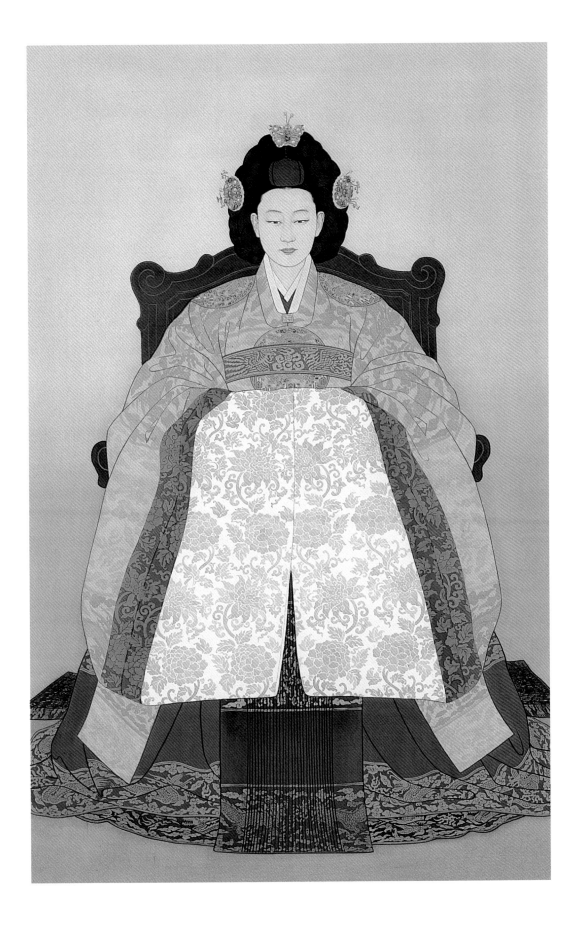

원삼-자적원삼(紫赤圓衫)

황귀비의 소례복으로 어깨, 등, 소매 밑단, 길 밑단에 봉황문이 있으며, 홍색 · 남색 끝동과 백색 한삼이 달리고 모란당초문이다. 큰머리에 저고리 · 청홍대란치마 · 전행웃치마 · 자적원삼을 입고 봉대(鳳帶)를 띠었다. 전행웃치마는 대례복을 입을 때 대란치마 위에 입는 세자락치마로 양쪽에 긴 것과 중앙에 짧게 드린 황후는 용문, 황태자비는 옷감에 금박으로 찍고 주름을 잡아 입었다. (원삼106쪽 참조)

순헌황귀비(純獻皇貴妃) ?~1911년
영왕의 생모. 명성황후의 시위상궁(侍衛尙宮)으로 있다가 명성황후 시해사건 후 고종을 모시다가 영왕을 낳게 되어 순헌황귀비가 된다. 숙명 · 진명 · 양정 세 학교를 창립하여 한국 근대 교육 사업에 큰 공을 세운다.
흑백 사진을 재현하여 그림. 82cm×124cm

전행웃치마 Ornate Apron

Jajokwonsam The Queen's Ceremonial Robe in Burgundy

The mother of King Yung(1897-1970) is pictured wearing this red ceremonial robe. Designs of a Chinese phoenix are attached on shoulders, back, sleeve-ends, and hem of the robe. White, peony-patterned scarves are attached to the red and blue sleeve-ends to cover the hands because showing naked hands was deemed indecent. The king's mother is pictured wearing a large wig, a red vest, a luxurious red jacket, a red and blue robe, an ornate apron, and a band.

Image of the Imperial Concubine Sunhon (? ~ 1911)

Imperial Concubine Sunhon was a courtesan to Empress Myongsung. She was also the mother of King Yung. Sunhon is pictured here in a wig adorned with jewelry and wearing a *Jajokwonsam* with dragon patterns on the shoulders, chest and back.

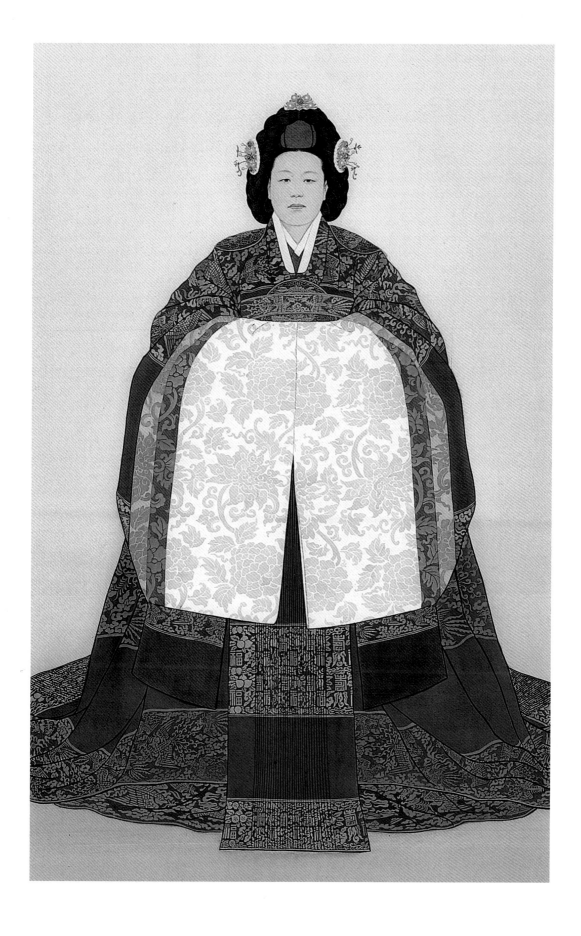

원삼 - 녹원삼(綠圓衫) 1

왕비의 상복으로 조선조 후기까지 녹원삼을 착용하였으나 광무 원년부터 계급이 승격되면서 황후는 황색, 왕비는 홍색, 비빈은 자색, 옹주는 초록색을 착용하였고, 민간에서는 족두리에 녹색 원삼을 혼례복으로 사용하였다.

82cm×124cm

Nokwonsam 1 Green Ceremonial Robe for a Princess

Princesses wore *Nokwonsam* as their ceremonial robes. A virtual figure is pictured here wearing the robe. The figure is shown in a wig decorated with a butterfly-shaped ornament at the crown and other jewels on both sides. She is dressed in a green *Nokwonsam* decorated with Chinese characters that signified longevity and happiness. Ordinary girls wore this robe only for their weddings, but without the golden patterns to differentiate them from royal robes.

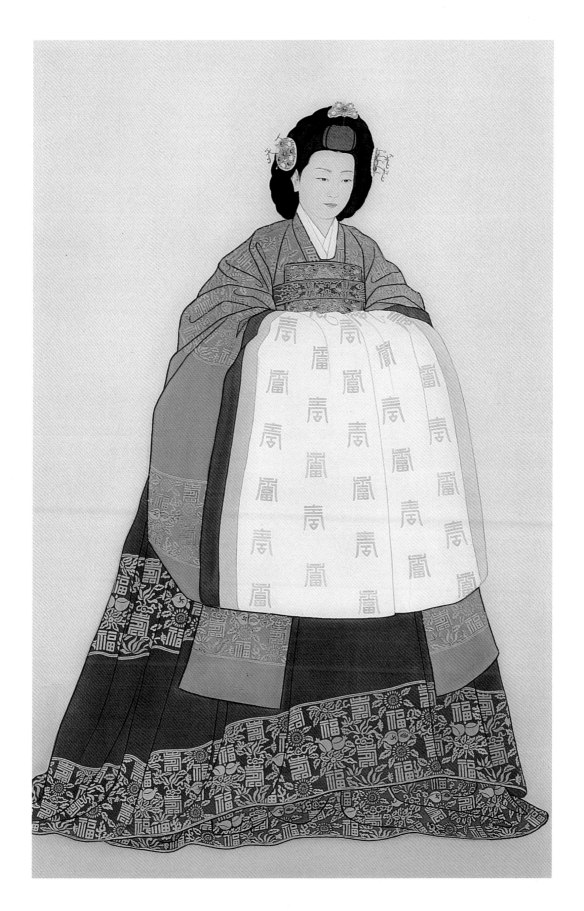

원삼 - 녹원삼(綠圓衫) 2

녹원삼은 화관(花冠)과 함께 관직이 있는 사람의 부인의 대례복이기도 하다. 이 때 금박은 없다. 서민의 혼례복, 수의, 무복(舞服)으로도 입었다. 『병와집(甁窩集)』에 "내명부의 웃옷은 거두미(擧頭美), 초록원삼, 주리(珠履), 군(裙)이며, 여구의 웃옷은 여모(女帽), 초록원삼, 주리, 군이며, 신부례〔新婦禮:신부가 처음 시집에 올 때 행하는 예식〕 때 유창〔乳娼:여악(女樂)〕의 웃옷은 개두(盖頭), 원삼"이라고 씌어 있다.

82cm × 124cm

떠구지
궁중에서 예복을 입을 때 어여머리 위에 얹은 장식.
오동나무에 검은 칠을 하고 표면은 머리결처럼
조각이 되어 있다.

Ttokoojee
　Wooden frame worn on the round hair.
The frame was painted black, and its surface was
sculptured like hair.

Nokwonsam2 Green Formal Robe for Courtesan

　Nokwonsam was the formal robe of a courtesan who served in the royal bedroom. The robe pictured is seen from the front.

　The courtesan is pictured in a wig decorated with a wooden hair frame and wearing a green *Nokwonsam* and a long, blue skirt.

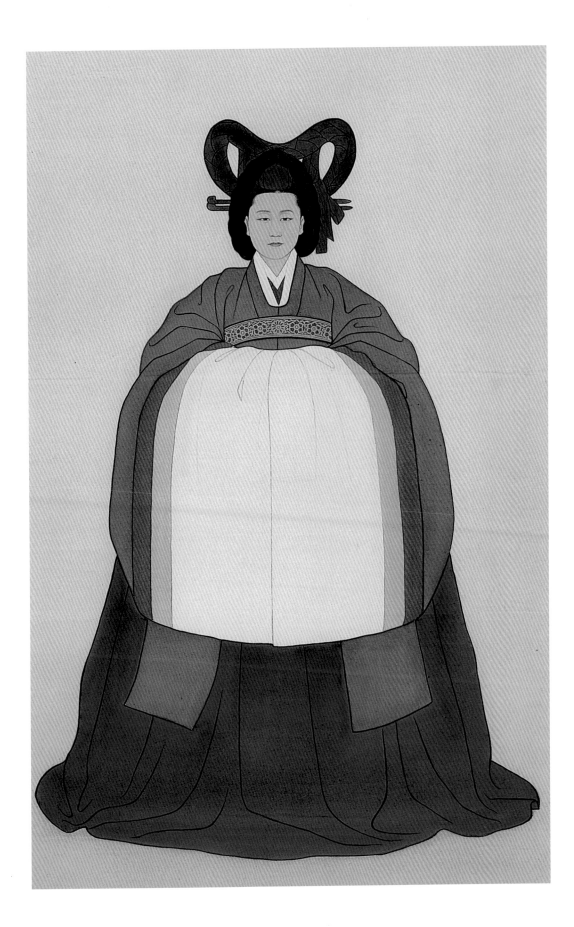

당의(唐衣)

이형상(李衡祥)의 『병와집(瓶窩集)』에 외명부[外命婦:종친의 처와 딸 및 문무관의 처로서 남편의 직품에 따라 봉직을 받은 사람. 공주, 옹주, 부부인, 군부인 등]의 옷으로 초록당의 라는 말이 나온다. 실록에는 선조 25년 내명부와 외명부의 간이복으로 당의에 이엄(耳掩)을 쓰라는 기록이 있다. 당의는 장삼(長衫) 다음 가는 예복이었다.

『예복』에서는 초록당의가 대군비, 왕자비, 공비(公妃)의 소례복으로 승격하였다. 금박이 있 으며 금박이 없는 초록당의는 문무관 부인의 소례복이다. 겹당의와 홑당의가 있으며 홑당 의는 여름용으로 흰색이나 초록색이고, 겹당의는 겉은 초록, 안은 홍색이며 옷고름은 자주 색이고 수구에는 흰색 거들지[손을 가리려고 소매 부리에 덧대는 소매]가 달려 있다.

53cm × 108cm

첩지머리
예장(禮裝)시 가리마 위에 첩지를 놓고 좌우에 머리를 늘여서 꾸미는 것으로 계급에 따라
재료와 무늬가 달라 왕비용은 도금한 봉첩지를, 상궁은 개구리첩지를 사용하였다.
궁중에서는 항상 하였고 백관 부인은 궁중의 연회에 참여할 때나 예장을 갖출 때만 하였다.
첩지 위에 족두리와 화관을 쓸 때에는 관을 고정하는 역할을 하였다.

Coif with a ceremonial hairpin
 A sort of hairpin was worn on the center of the head, and hair was styled to the left and right.
According to social status, the materials and designs of the hairpin differed.
The queen's pin was a gilt dragon shape, while a court lady's was frog shaped.

Dang-ui Formal Jacket for Courtesan
 During the Chosun Dynasty, queens, princesses, courtesans and noble women usually wore this jacket.
 A virtual figure is pictured wearing a dark green jacket and a long, blue skirt. She has her hair up in a chignon with a tiny decoration. This jacket varied slightly according to social status. In the case of queens and princesses, the ensemble consisted of jeweled crowns, jackets with golden prints, and royal crests on the shoulders and chest.

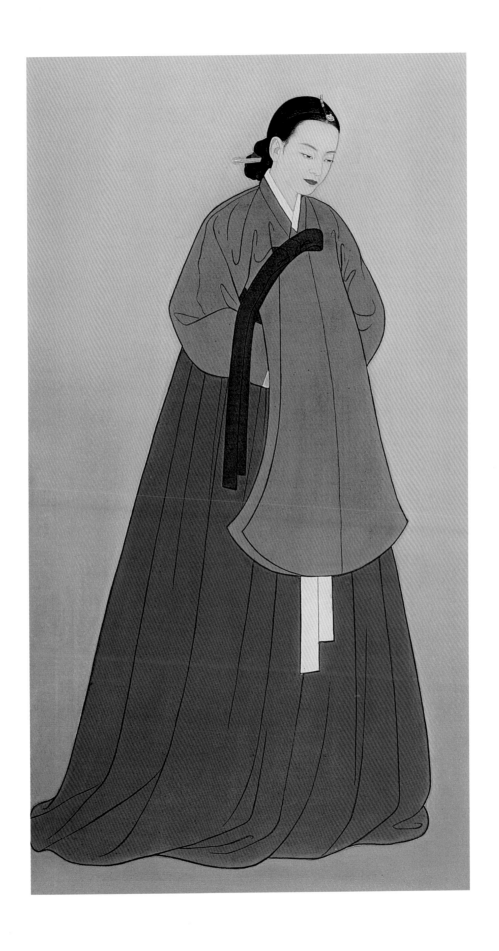

소례복(小禮服)

『예복』에 원삼을 대군비, 왕자비, 공비(公妃), 백관 부인의 대례복으로, 당의를 소례복으로 정한다고 씌어 있으나, 공주와 옹주의 예복에 관한 언급은 없다. 창덕궁에 소장된 적의 차림의 황후, 황태자비와 함께 서 있는 덕혜옹주 사진을 보면 화관을 쓰고 대란치마 두 개를 겹쳐 입었으며 그 위에 가슴, 등, 양어깨에 용보(龍補)를 붙인 금박 당의를 입고 대삼작 노리개를 차고 있다. 대례복 차림이 아닐까 생각한다.

덕혜옹주(德惠翁主) 1912년~1989년
고종의 딸. 상궁 양(梁)씨와의 사이에서 태어난다. 생모가 정비(正妃)가 아니어서 공주가 아닌 옹주로서 비운의 일생을 보낸다. 1918년 일출학교에서 수학(일신국민학교 전신)한다. 1925년 영왕에 이어 일본에 볼모로 끌려가 학습원에서 수학한다. 1931년 일본인 백작 종무지와 정략 혼인당하였다가 정신 이상으로 이혼한다. 1962년 환국하여 낙선재에서 투병 생활을 하다가 1989년 4월 별세한다.

화관
의식이나 경사 때 활옷이나 당의를 입고 썼다.

Flowery Crown
For ceremonies and happy occasions, flowery crowns were worn together with *Hwalot* and *Dang-ui*.

대삼작 노리개
노리개는 크기에 따라 대·중·소로 나뉘며, 제일 크고 화려한 노리개를 대례복에 찬다. 반드시 세 줄 노리개를 차도록 되어 있으나 후기에 단작 노리개라 하여 한 줄을 차기도 하였다.

Pendent Trinkets
Trinkets were divided into three groups — large, medium and small. For wedding ceremonies, large and ornamental trinkets were worn over the official garments. Queen, princess and upper-class women were expected to wear three trinkets, but later, only one trinket was used.

Sorea-bok ceremonial robe

Image of Princess Dokhae(1912 ~ 89)

Princess Dokhae, the daughter of King Kojong, is pictured wearing the *Dang-ui* and her crown is decorated with jewels. Her robe has dragon patterns on the shoulders and chest. Under the long, red ties are trinkets decorated with coral and jade.

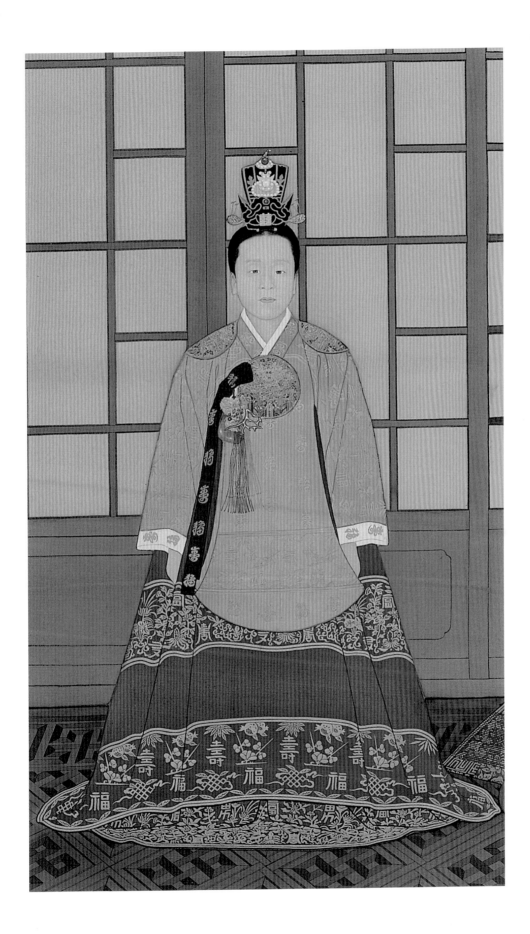

활옷

원래 궁중과 양반댁 여인의 혼례복이었으나 점차 널리 퍼졌다. 원삼과 비슷하나 다홍색 비단에 꽃과 수복장수를 뜻하는 무늬와 길상어문(吉相語文) 등을 수놓아 화려하게 꾸몄다. 이규경의 『오주연문장전산고』에 "백화(百花)의 포(袍), 화의(花衣, 華衣), 『상방정례』에 대군부인 가례의복에 겹할의는 우리말로 활옷이라 한다."고 전한다. 활옷 전체를 수놓은 것, 반 혹은 삼분의 일 정도를 수놓은 것 등 다양하다. 불로초, 산, 바위, 물결, 동자, 연꽃, 모란, 나비, 구봉(어미봉과 새끼봉) 등의 무늬와 이성지합(二姓之合), 만복지원(萬福之源), 수여산 부여해(壽如山 富如海), 백년동락(百年同樂) 등의 글씨를 수놓았다.

그러나 순조(純祖)의 2녀 복온(福溫)공주(1818년~1832년)가 혼례 때 입은 활옷은 모양은 같으나 여러 무늬를 수놓았으며 서민용과 달리 매우 화려하고 우아하다. 무늬는 연꽃, 모란, 국화, 불로초, 석죽화(石竹花), 불륜화(佛輪花), 천도, 석류, 나비와 12개 보문(輪寶文, 螺寶文, 玉扇寶文, 호로병寶文, 馬寶文, 女寶文, 將寶文, 傘寶文, 採桑鉤寶文, 雷公石寶文, 象寶文, 主藏臣寶文)이 있다.

활옷은 삼회장저고리와 청홍대란치마 위에 입었으며, 홍색 봉대를 띤다. 수혜(繡鞋)를 신고 머리는 용잠(龍簪) 도투락댕기 칠보화관(七寶花冠)으로 장식했다.

신부의 옷차림

위에는 가슴을 허리띠(가슴띠)로 납작하게 졸라맨 분홍 속적삼을 입는데, 나쁜 일은 모두 빠져 나가고 시원하고 좋은 일만 있으라는 염원의 표시로 겨울에도 삼베나 모시로 만들었다. 속적삼 위에 노랑 저고리, 녹색 저고리 순으로 입어 3작 저고리라 한다.

아래에는 다리속곳을 맨 먼저 입은 후 속속곳, 바지, 단속곳 순으로 입는데 사대부가에서는 무지기 치마와 대슘치마를 덧입어 더 부풀리기도 한다. 이 위에 청색 스란치마와 홍색 대란치마를 입는데 청색 치마가 보이도록 홍색 치마의 앞을 올려 입는다.

치마 저고리 위에 활옷을 입고 홍대를 띠는데, 홍대는 뒤에서 리본형으로 매는 것이 아니고 대의 안쪽에 붙어 있는 작은 끈으로 꼭 졸라맨 후, 뒷중심에서 대를 한 번 매 준다. 길어서 끌리면 가운데쯤에서 한두 번 매 주고 나머지는 늘어뜨린다. 운혜(雲鞋)나 수혜(繡鞋)를 신는다.

석주선기념민속박물관 소장의 활옷을 착용한 입상화로 그림 정면 후면 각 60cm×108cm

Hwalot Ceremonial Robe

Princesses wore *Hwalot* as their ceremonial robes, while aristocratic girls wore them as their wedding robes. This robe is preserved at the Sokjuson Museum.

A virtual figure is pictured wearing a ceremonial coronet, a long, bamboo hairpin and pigtail ribbons at the front and at back. The *Hwalot* is luxuriously embroidered with ten longevity symbols including deer, cranes, pine trees

① 화관(花冠)

영조, 정조가 가체큰머리나 어여머리를 얹는 것을 금지하고 대신 화관이나 족두리를 쓰도록 한 후 궁중 사람과 서민이 모두 쓰게 되었다. 『예복』에서도 대례복인 원삼과 소례복인 당의에 화관과 족두리를 쓰도록 규정하였다. 혼례 때는 서민도 활옷, 원삼, 당의에 족두리와 함께 화관을 썼다. 화관은 금박지로 꽃무늬와 선을 오려 붙이고 비취, 밀화, 진주, 자만옥, 옥 등의 주옥으로 장식하였다. 왕비의 화관은 여러 가지 주옥과 옥 봉황으로 장식하였다.

② 앞댕기

혼례 때 쪽머리에 낀 큰(긴) 비녀의 좌우 끝에 말아 앞으로 늘어뜨리는 댕기이다. 큰댕기와 같은 감, 같은 색으로 하며, 무늬도 큰댕기와 같은 계통으로 한다.

③ 큰비녀

신부의 쪽머리에 꽂는다. 길이가 긴 것으로 보통 봉잠(鳳簪:머리 부분에 봉황을 새긴 비녀)을 사용한다. 긴 부분과 머리 부분으로 나누며, 머리 부분은 낭자(쪽)에서 비녀가 빠지지 않게 해주고 장식의 효과도 있다. 모양에 따라 용잠(龍簪), 봉잠(鳳簪), 원앙잠(鴛鴦簪) 등이 있으며 산호, 비취, 옥, 금, 은, 뿔, 대나무, 백통 등으로 만들었다.

큰댕기

혼례 때 활옷이나 원삼을 입고 머리에 드리는 뒷댕기로 대댕기, 도투락댕기라고도 한다. 머리 뒤에 고정하면 치마보다 약간 짧다(10㎝ 내외×210㎝ 내외의 직사각형을 중심에서 뾰족하게 접어 벌어지는 곳을 매미, 나비 등으로 고정한다). 검은색 또는 감자주색(검은 자주색) 사(紗) 등속으로 만드는데, 금박 위에 주(珠), 옥(玉), 금패 등으로 장식한 것, 색실로 장식한 것 등이 있다. 서북 지방에서 혼례 때 사용하는 큰댕기를 고이댕기라 하는데, 큰댕기와는 모양이 다르다.

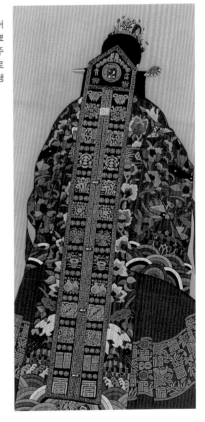

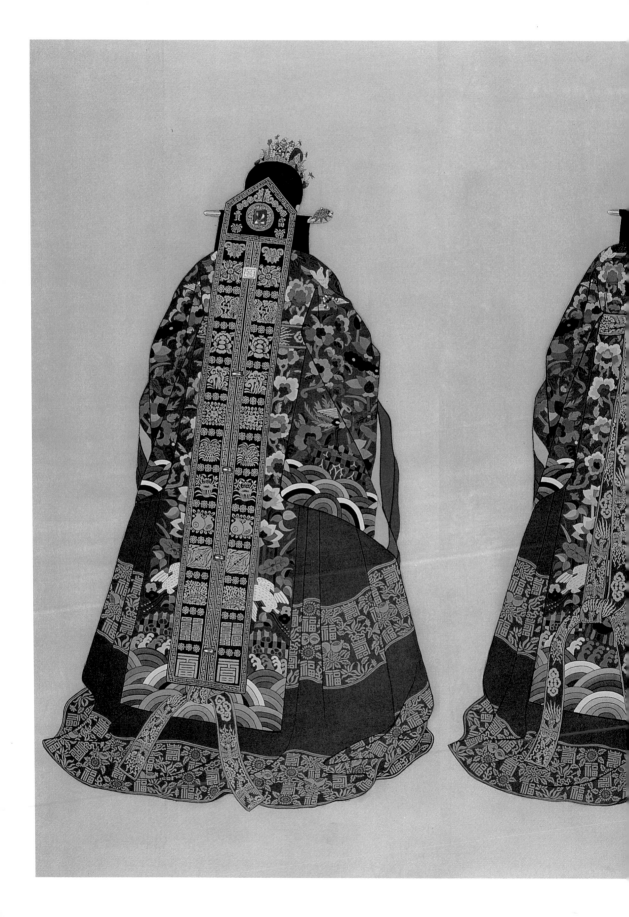

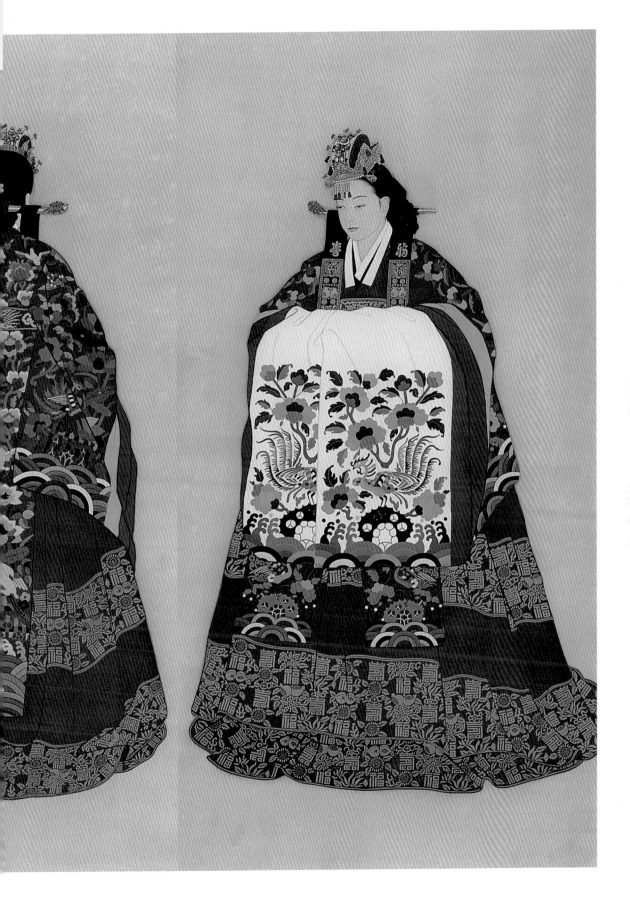

장옷(長衣)

장옷은 원래 왕 이하 남자의 평상복이었으나 세조 때부터 여자들이 입다가 남자 장옷(장의)을 내외용 쓰개로 쓰게 되었다. 모양은 두루마기와 같으나 겉깃과 안깃을 좌우 대칭으로 똑같이 달았고 수구에 흰색 끝동을 넓게 대었으며 옷깃과 옷고름과 겨드랑이의 삼각형 무가 자주색이다.

세조 2년 양성지(梁誠之)의 상소문에 "대개 의복이란 남녀·귀천의 구별이 있는 법인데 지금 여인들은 남자와 같이 장의를 입기 좋아하며 전국적으로 전해지니 이것을 금해야 한다." 고 한 기록으로 보아 세조 때는 여자들이 남자 장의를 입는 것이 유행이었음을 알 수 있다. 장의와 두루마기 등을 입던 여인들은 내외법이 강화된 조선 후기에는 장옷을 머리에 쓰게 되었다. 상색〔누런 빛 나는 색〕, 녹색에 비단이나 공단으로 만들었다.

53cm × 108cm

Chang-ot A Coat-Style Veil

 Originally, *Chang-ot* was everyday wear for both kings and commoners. Since the time of King Sejo (1417-1468), however, women began to wear the robe, and it then evolved as a veil for women. The inner and outer collars were symmetrical in shape, while the neckline and sleeve-ends were trimmed with a wide, white bias. The collar, ties and armpits were purple.

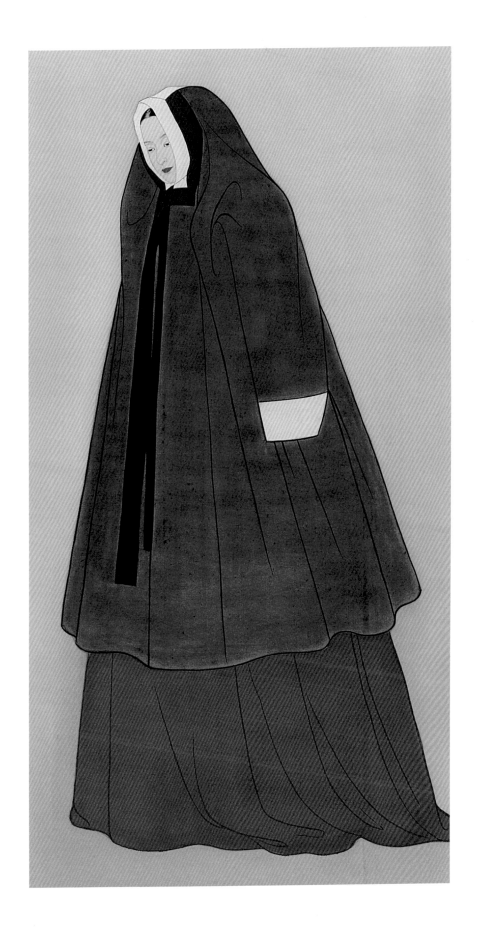

나인복(內人服)

아기나인이 입궁한 지 15년이 되면, 관례(冠禮)를 치른 후 정식 나인이 되는데, 관례는 어른
이 되는 의식으로 땋은 머리를 쪽을 진다. 4세를 기준으로 하면 20세 전후가 된다. 아기나인
은 제일 어려서 입궁하는 곳이 지밀(至密:대전, 내전이 항상 거처하던 곳)로 4~5세, 침방
과 수방은 7~8세, 그 밖의 처소는 12~13세이다.
머리는 새앙머리를 하는데, 두 갈래로 땋은 머리를 한데 모아 위아래로 가지런히 놓고 덩어
리지게 잡아 맨 후 댕기를 드린다. 1900년 『가례도감의궤』의 기행 나인과 보행 나인은 치마
저고리 차림새이고, 말기 『발기』의 나인 복식은 치마, 저고리, 당의 차림새인데 이는 계급
이 높은 나인이라고 생각된다(옥색 고단저고리, 백단속곳, 보라노방쥬 바지, 남오복주(紬)
치마, 초록 도류단 당저고리).
1759년의 『가례도감의궤』에 나오는 기행 나인은 장삼을 더 입었지만, 1900년에는 장삼을 입
지 않고 치마 저고리 차림새이다. 아청(鴉靑) 장치마, 남유 치마에 초록 겹저고리이고, 옷감
은 모두 명주이다. 보행 나인도 치마 저고리 차림새이다(백(白) 홑치마, 황색 장치마, 남솜
치마, 초록 겹저고리).

53cm × 108cm

새앙머리 *Se-ang* Hair

Nain-bok Clothes for Palace Women

Palace girls gathered two pig-tails into one at the back and hung it low with a long, red ribbon. In the early
1900s, they wore a short jacket and a long skirt. Later, they wore a coat over the jacket.

Fifteen years after girls entered the palace, they had a rite to mark their adulthood, becoming official palace
ladies. As a sign of their coming of age, they did their hair up in a chignon.

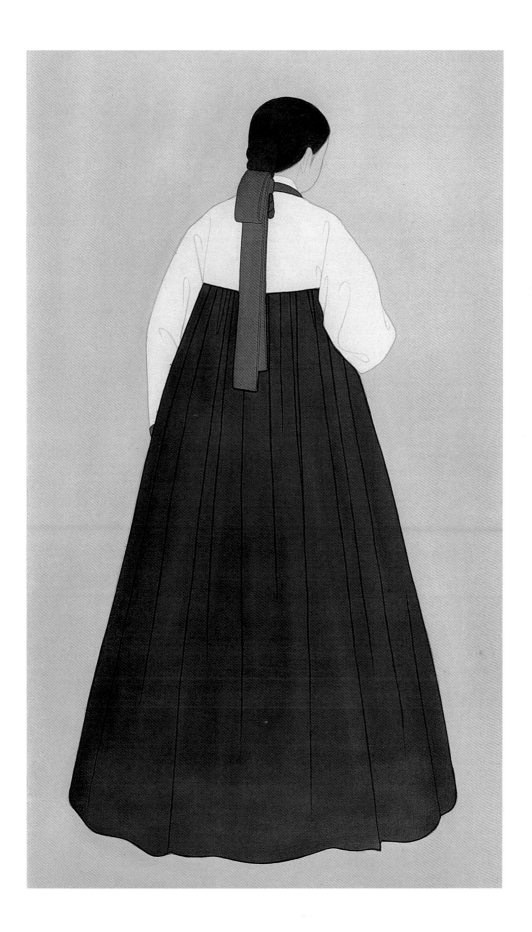

부인복-사대부 부인복(1900년대)

1900년대 사대부 부인은 대부분 쪽진 머리를 했으며 길고 넓은 치마를 가슴 위까지 치켜올리고 저고리를 짧게(17~20㎝ 길이) 입어 허리가 보이지 않았다. 1898년에 시작된 장옷과 쓰개치마 벗기 운동이 점차 퍼지자, 치마허리가 안 보이도록 입게 된 차림이다. 또 아무리 조심해도 겨드랑이의 살이 보였으므로, 저고리 길이를 길게 입자, 치마를 짧게 하자, 흰색보다는 진한 색을 입자는, 여론과 여성 단체의 주장이 『제국신문』, 『대한매일신보』, 『황성신문』에 실렸다.

53㎝×108㎝

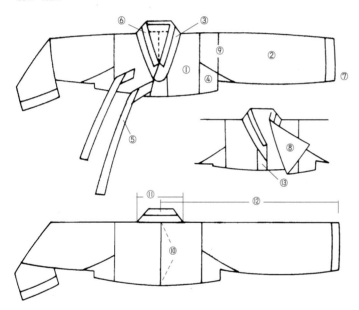

저고리의 부분 명칭 Jacket's Names
① 길 kil
② 소매 sohme (sleeve)
③ 깃 kit (collar strip)
④ 회장 hoejang
⑤ 고름 korum (tie)
⑥ 동정 tongjong (collar)
⑦ 끝동 kutdong (sleeve-end)
⑧ 겉섶 kotsop
⑨ 진동 jindong
⑩ 뒷중심선 line at the backside
⑪ 고대 kode
⑫ 화장 hwajang
⑬ 안섶 ahnsop

Booin-bok Dress for Married Women of Noble Birth in the 1900s

In the 1900s married women of noble birth wore a short jacket (7 to 8 inches) and a long skirt. It was customary that married women did their hair up in a chignon. In 1898 a campaign was launched against wearing the *Chang-ot* or coat-style veil. As they began to wear *Chang-ot* no more, they wore skirts tightly drawn over their jackets.

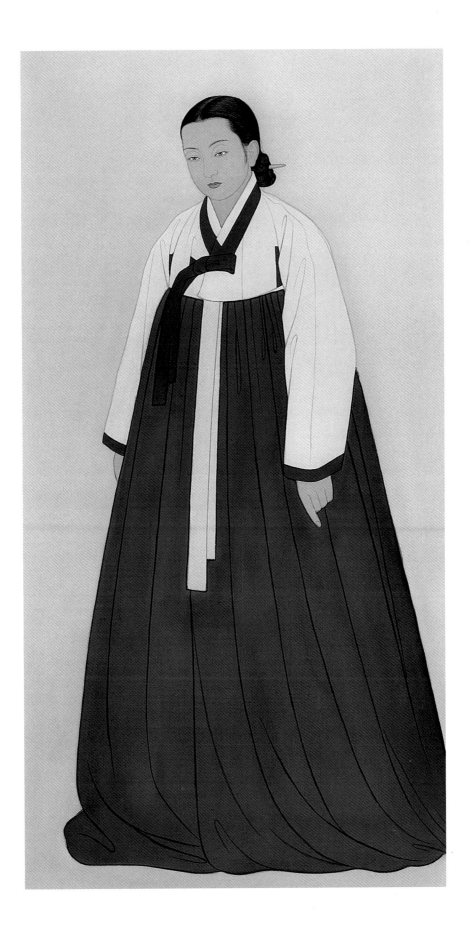

평상복 - 후기 부인복

영조·정조 대에서 개화기 초기(18C 중기~18C 말기)까지의 사대부 부인의 입음새이다. 치마의 맵시가 다양했고 저고리 모양새도 여러 가지였다. 상체는 꼭 끼고 하체는 부풀려 항아리 모양이다. 저고리 길이는 가슴께까지 짧아졌으며 품은 몸에 꼭 맞고 소매통은 좁아졌다. 삼회장저고리와 반회장저고리를 많이 입었고, 겉고름과 안고름의 길이와 넓이는 비슷하다. 저고리 밑으로 늘어진 안고름은 다홍이 제일 많고 흰색·자주색 등이 보인다.

치마를 입을 때 먼저 가슴 위로 가슴띠(허리띠라고도 한다)를 매거나, 단속곳 허리말기로 맨 후에 치마를 가슴 밑에서 입으므로 겉에서 흰치마말기가 보인다.

입은 모양과 입는 때에 따라 끌치마와 거둠치마가 있다. 끌치마는 큰치마라고도 하며, 입어서 20cm 정도 끌리며 양반 부인이 혼례, 돌잔치, 환갑, 회혼례(回婚禮) 등 통과의례 때 길게 끌리게 입었고, 긴치마는 신이 보이지 않을 정도 길이로 일할 때나 평소에 입었다. 치마 여밈의 방향으로 신분을 구분하지 않았고 자유롭게 입었다.

머리는 대부분 얹은머리이다.

53cm × 108cm

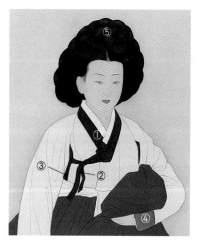

삼회장저고리는 깃, 고름, 곁막이, 끝동에 자주색을 댄 저고리로 나이 든 부인은 깃은 달지 않기도 한다. 반회장저고리는 끝동을 한두 군데만 댄다.

A *Samhwejang* jacket had a jacket with purple bias trim at collar, sleeve, armpit gusset and sleeve-end. An older woman's jacket, however, was usually devoid of the collar strip, and a *Banhwejang* jacket had only a couple of bias trims.

① 깃 *kit* (collar strip)
② 고름 *korum* (tie)
③ 곁막이 *kyotmakee* (armpit gusset)
④ 끝동 *kutdong* (sleeve-end)
⑤ 얹은머리 *tress*

Booin-bok Everyday Wear for Married Women

From the time of King Yungjo (1724~76) until the late eighteenth century, married women of noble birth dressed this way. Skirts were various in shape, as were short jackets. The jackets were tight while the skirts were broad and roundish, like jars. Jackets later became a bit shorter and the sleeves narrower. The jackets were adorned with a bias trim around the collar, armpits and sleeves. Inner and outer ties were almost the same length and width. Inner ties were mostly red and sometimes white or purple. Before wearing a skirt, a woman tied a band over the bosom and wore a skirt, revealing the white top of a skirt.

On special occasions such as a wedding, sixtieth birthday, or diamond anniversary, women wore longer skirts that trailed about a foot along the ground. For everyday wear they wore skirts that covered their shoes. They usually wore a tress, as pictured here.

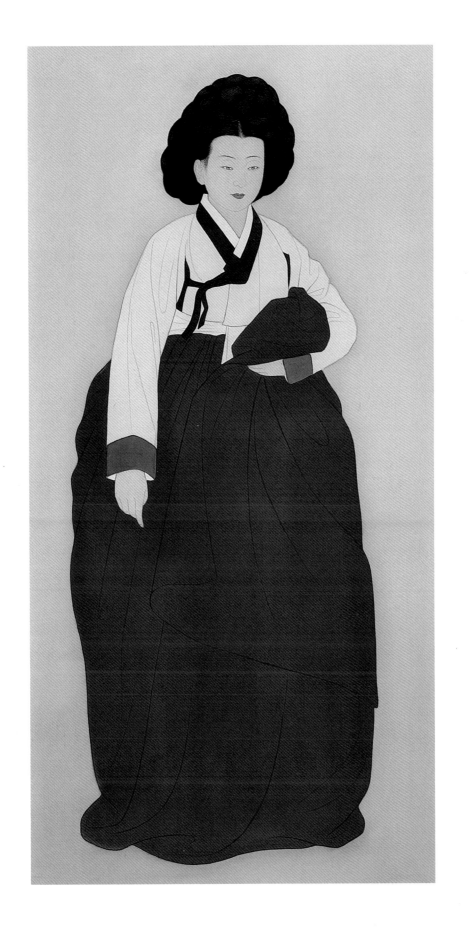

평상복 - 두루마기

광무 2년(1898년) 12월 10일자 신문에 "찬양회 부인 회원들이 비단 두루마기 입고……."라는 기사를 보면 1898년 이전부터 부인도 두루마기를 입었음을 알 수 있다. 내외법이 강화된 조선 후기에는 장옷, 쓰개치마 등 쓰개를 썼으므로 두루마기를 입지 않았다. 개화기 때 남자의 넓은 소매 옷이 폐지되고 두루마기를 왕과 서민이 평등하게 입기 시작한 후 왕비, 서민이 외출복과 방한복으로 입었다. 머리에는 당시 유행이던 아얌이나 조바위를 썼다. 남녀·상하 평등 사상이 반영된 것이다.

53cm×108cm

아얌
겨울에 부녀자가 나들이할 때 쓰던 방한모.
윗부분은 둥글게 파서 공간을 두고 앞에 술을 단다. 이마 둘레의 검은 단에는 모피를 대고 뒤에는 검정·자색 등의 넓은 비단으로 아얌 드림을 길게 달아 늘였다.

Ahyam
Women's hat for going out in winter

Dooroomakee Women's Overcoat

During the period of enlightenment (late Chosun Dynasty), men's wide-sleeved jackets were abolished and *Dooroomakee* began to be worn equally by all men, including the king. Women, including the queen, also began wearing this coat for outings in winter. Women also wore hats, which were very popular at this time. These changes reflected the equality of gender and class that had begun to take a root.

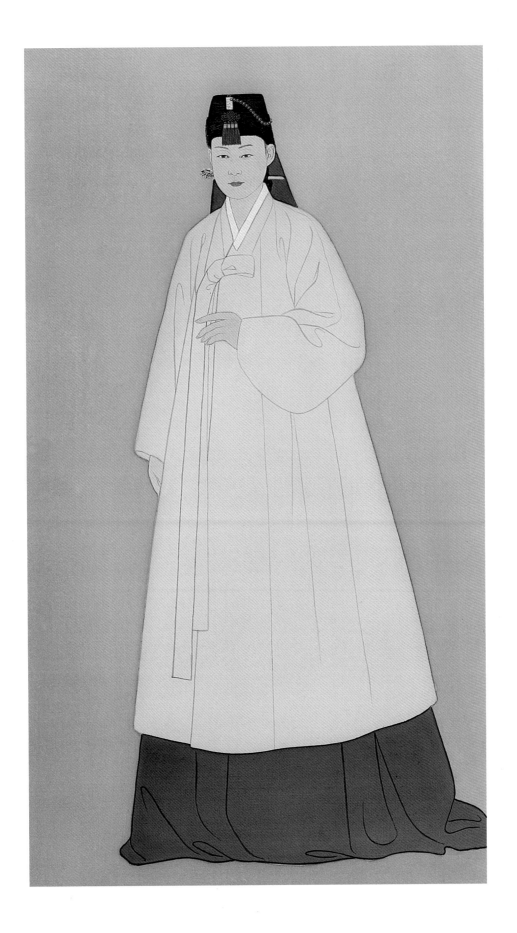

평상복 –처녀복

미혼녀의 상징은 땋은 머리, 홍치마와 노랑저고리이다. 풍속도를 보아도 홍치마, 노랑저고리는 홍치마, 녹색저고리와 함께 젊은 아낙도 많이 입었음을 알 수 있다. 땋은 머리는 삼국시대의 유습인데, 백제에서는 땋아서 뒤로 늘였다고 한다. 조선 시대 처녀는 양쪽 귀밑머리를 뒤에서 모아 다른 머리와 함께 다시 하나로 땋은 후 홍색 댕기를 드렸다.

적고리(赤古里)란 말은 세종 때 처음 나오지만, 이미 사용하고 있는 것을 적었을 것이므로 고려 말기부터 썼으리라고 생각한다. 『훈몽자회』에 '衫' 자는 '적삼 삼'으로 기록되었고, 『악학궤범』에 한삼(汗衫)과 남저고리(藍赤古里)가 나오며, 학자들의 문집에는 '의(衣)'로, 혜경궁 홍씨의 『한중록』에는 '져구리'로 기록되었다. 지금 우리가 사용하는 저고리란 말은 헌종(憲宗)의 후궁인 경빈 김씨의 '순화궁접초(順和宮帖草)'에 처음 나온다. 치마는 적마, 상(裳), 군(裙), 군아(裙兒), 츄마, 쵸마로도 불렸는데, 지금의 치마란 용어는 『한중록』에 처음 나온다(진홍 오호포문단치마). 치마에는 솜치마, 겹치마, 장치마, 단치마가 있다.

53cm×108cm

Chonyo-bok Everyday Wear for Girls

Pig-tailed hair, a yellow jacket and red skirt were symbols of maidenhood. Young married women also liked wearing red skirts together with yellow or green jackets. Chosun-era girls often tied red ribbons at the end of the hair.

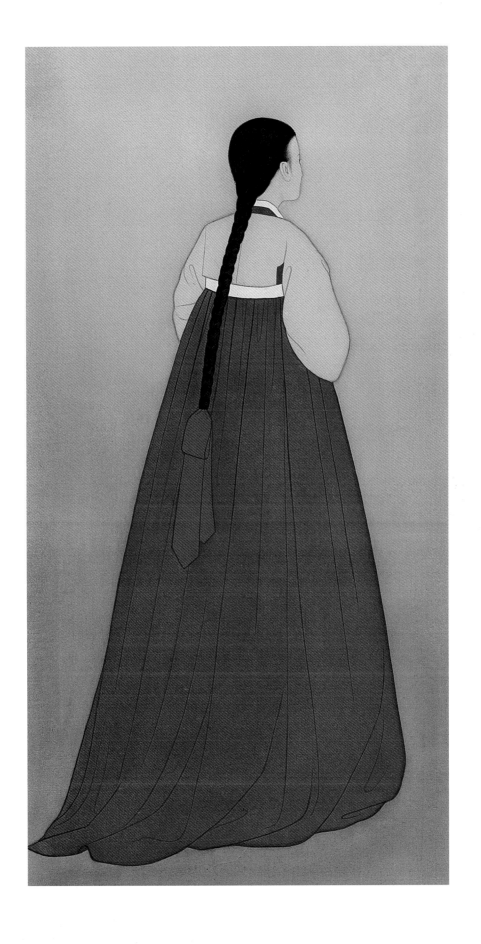

재인의 옷

Costumes of
Artists and Entertainers

홍주의(紅紬衣)

악인(樂人)에는 악사(樂師), 전악(典樂), 악생(樂生), 악공(樂工)이 있었다. 악사는 문벌이 있는 세습악사 집안의 자손이 전악에서 악사로 승진한다. 문벌 없는 자손은 양인(良人) 출신인 악생이나 천인 출신인 악공에 포함돼 승진할 수 없었다. 순조 29년『진찬의궤(進饌儀軌)』에 따르면 악공은 홍주의(紅紬衣)에 오정대를 띠었고 복두에 꽃을 그린 채화복두를 쓰고 흑피화(黑皮靴)를 신었다고 한다. 초기의 강공복(絳公服)이 임진란, 병자란 이후 없어져 홍단령으로 대치되었다.

53cm×108cm

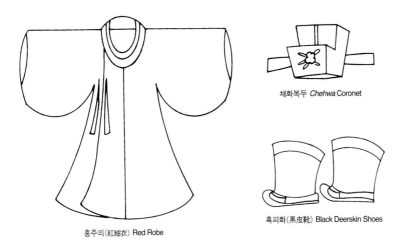

채화복두 *Chehwa* Coronet

흑피화(黑皮靴) Black Deerskin Shoes

홍주의(紅紬衣) Red Robe

Hongju-ui Red Robe for Court Musicians
Court musicians wore this when they performed for court ceremonies or royal ancestral rites.
A virtual musician is pictured wearing a coronet with long wings, a red robe, belt and black leather shoes.

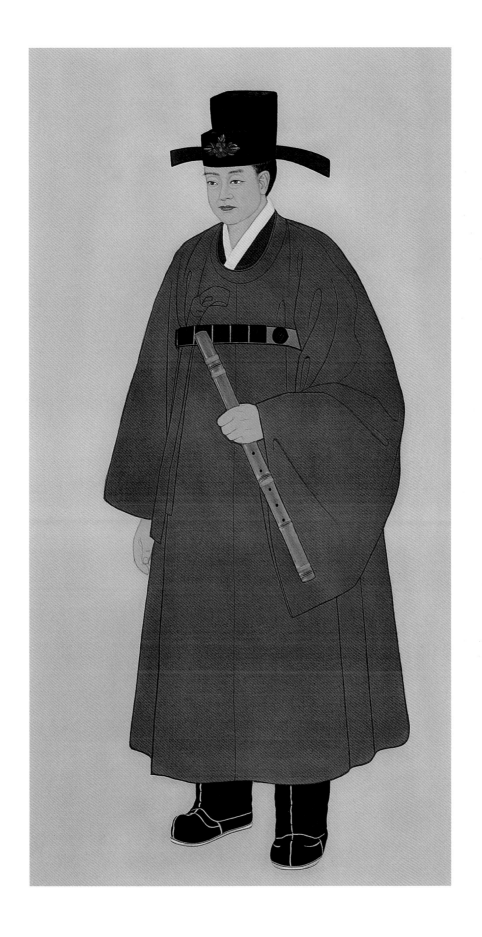

기생복(妓生服)

1900년대 기생은 대부분 쪽진 머리를 했으며, 일반 부녀와 비슷한 치수로 치마 저고리를 입었는데, 짧아진 저고리의 치수는 17~20.5㎝이고, 진동은 17~19㎝이다. 기생들은 폭이 넓고 땅에 닿을 정도의 긴 치마를 가슴 위로 치켜 입고 저고리를 입었는데, 치마말기가 약간 보이게 입은 차림새와 전혀 보이지 않게 입고 치마 끈을 앞으로 늘이는 차림새가 반반이었다. 치마는 모두 오른쪽으로 여몄다. 조선 후기에는 민저고리를 입은 사람이 극소수였으나 1900년부터 회장저고리와 반회장저고리보다 민저고리를 더 많이 입었다. 일반적으로 조선 후기에는 상하층 부인들의 치마 여밈 방향이 정해지지 않았지만 서울과 중부 지방에서는 양반 부녀는 왼쪽, 기생은 오른쪽으로 여몄다. 이 시대의 기생은 계절에 따라 치마 저고리 위에 마고자, 배자, 두루마기를 덧입었다.

53cm×108cm

Kisaeng-bok Costume for *Kisaeng* or Entertaining Girls

In the early 1900s, *kisaeng* did their hair up in a chignon and wore shorter jackets (about 7 ~ 8 inches) than ordinary women. They usually wore roundish, trailing skirts over their jackets. Some *kisaeng* wore skirts with the tops showing a little, while others wore skirts drawn tightly over the jackets. The skirts were cut with a full slit at the back and were fixed to the right side, while upper class women's skirts were fixed to the left. During the late Chosun period, most women wore jackets with colorful trimmings at the collars and sleeve-ends. Since the 1900s, however, women began to wear jackets in monochrome.

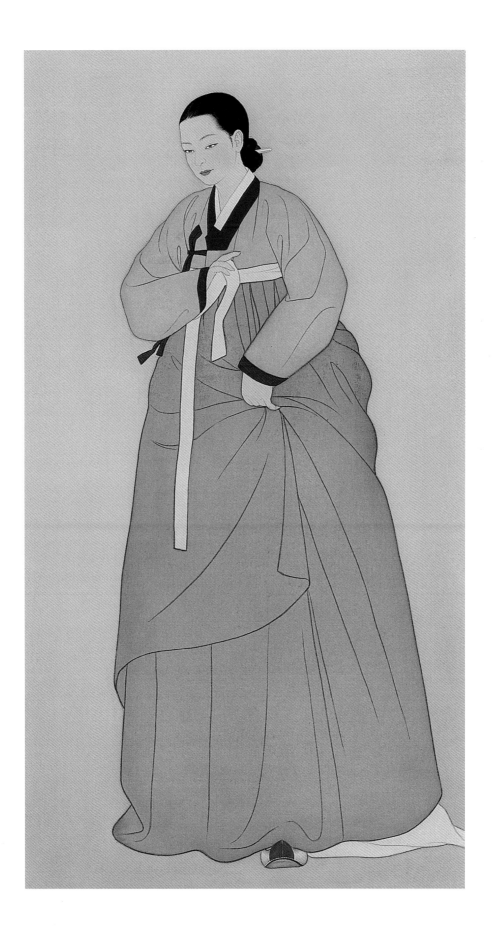

기생의 외출복(조선 후기)

조선 후기 기생들은 노랑저고리를 제일 많이 입었고, 대부분 삼회장이나 반회장저고리를 입었으며, 치마 색은 청색, 홍색 순이었다. 회장 색은 모두 적자색(赤紫色)이다.

일반 부녀자와 같이 치마 저고리 차림새이며, 상체는 꼭 끼고 하체는 부풀리게 해서 입었다. 가슴은 가슴띠로 꼭 졸라맨 후 저고리를 입고, 치마는 가슴 밑에서 매어 치마말기가 보였으며, 치마 속에는 다리속곳, 속속곳, 바지, 단속곳을 입어 항아리처럼 부푼 모양을 이룬다. 외출할 때에는 치마를 거두어 입어 바지나 단속곳 일부를 보이게 입었으며 왼쪽, 오른쪽 상관없이 여몄다.

얹은머리에는 전모(氈帽)를 쓴다. 전모는 천인이 쓰던 모자로, 대로 만든 살 위에 기름종이를 붙여 만들며 앞으로 숙여 써서 얼굴을 살짝 가렸다. 전모는 겉에 박쥐, 나비, 꽃 무늬와 수(壽), 복 (福), 부(富), 귀(貴) 등의 글씨를 장식하였으며, 안쪽의 살에도 무늬를 많이 장식하기도 하였다. 또 쓰기에 편하도록 머리에 맞춘 테가 있고 끈을 달아 턱 밑에서 매게 만들었다.

53cm×108cm

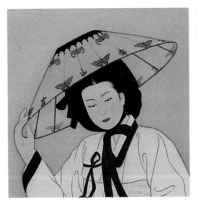

전모 *Jonmo*
A hat worn by lower-class people including *kisaeng*,
it was made of bamboo and oily sheets.
It was worn low to hide one's face.

Outdoor Attire for *Kisaeng*

The ensemble pictured here is reproduced from what *kisaeng* wore at that time. A virtual *kisaeng* is shown wearing a yellow jacket, a red skirt, and a hat made of bamboo and oiled paper.

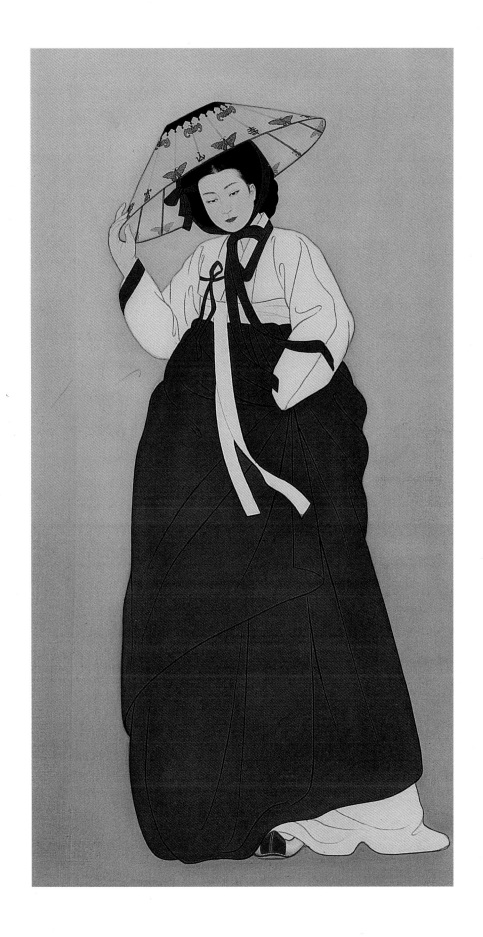

춘앵전무복

춘앵전무복(春鶯囀舞服)은 순조의 세자 익종(翼宗)이 순종숙황후(純宗肅皇后)의 40세를 경축하기 위하여 고안한 독무(獨舞)를 할 때 입었다. 남치마저고리 위에 화관을 쓰고 홍초상과 황초삼을 입은 다음 홍수대(紅繡帶)를 띠었으며 비구를 차고 오색 한삼(五色汗衫)을 끼었으며 어깨에 하피를 두르고 비두리(飛頭履)를 신었다.

85cm × 140cm

Chunaengjeonmu-bok Costume for the *Chooneng* (Oriole in Spring) Dance
 During the time of King Sunjo, Crown Prince Hyobang (later enthroned as King Ikjong) created the *Chooneng* dance. A dancer is painted wearing a wig over the chignon, a flowery belt, and a yellow robe with scarves on the shoulders.

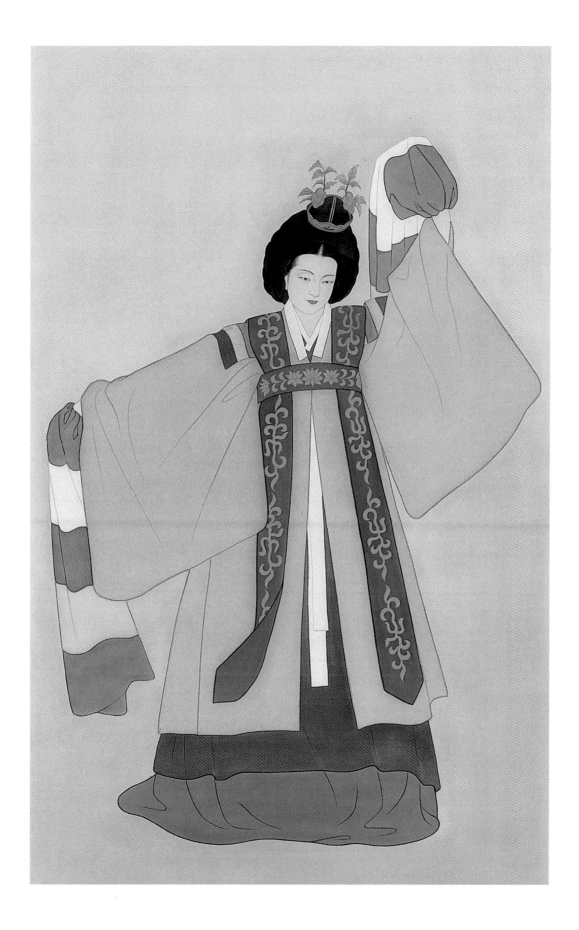

일무복(佾舞服)

제례 때 추는 춤인 일무를 출 때 입는 옷이다. 복두를 쓰고 홍단령에 남사대(藍絲帶)를 띠었으며 화를 신었다. 일무는 열(列)을 지어 추는 춤으로, 수에 따라 8일무, 6일무, 4일무, 2일무가 있으며, 송나라에서 들어온 일무는 6일무였다. 1116년(고려 예종 11년)에 들어온 6일무는 36인이 추는 춤이었다. 조선 시대에는 종묘제례와 문묘제례 때 추었다. 세조 10년 이후 종묘제례에서는 6일무인 보태평지무(保太平之舞), 정대업지무(定大業之舞)를 추었으며 문묘제례에서 8일무를 추었다.
문무(文舞)의 경우 약(피리)과 적(翟:나무에 꿩털로 장식한 무구)을 들고 추며, 무무(武舞)인 경우 간(干:방패)과 척(戚:도끼)을 들고 추며, 종묘제례 때는 문무의 경우 약과 적, 무무인 경우에는 검(劍)과 창(槍)을 들고 추었다.

85cm × 140cm

Ilmu-bok Costume for Dancing in Royal Ancestral Rites

This picture is a reproduction of the dance for court ceremonies and royal ancestral rites.

A virtual dancer is pictured dancing with a flute in the left hand and a dragon-shaped stick in the right, wearing a black coronet and red coat.

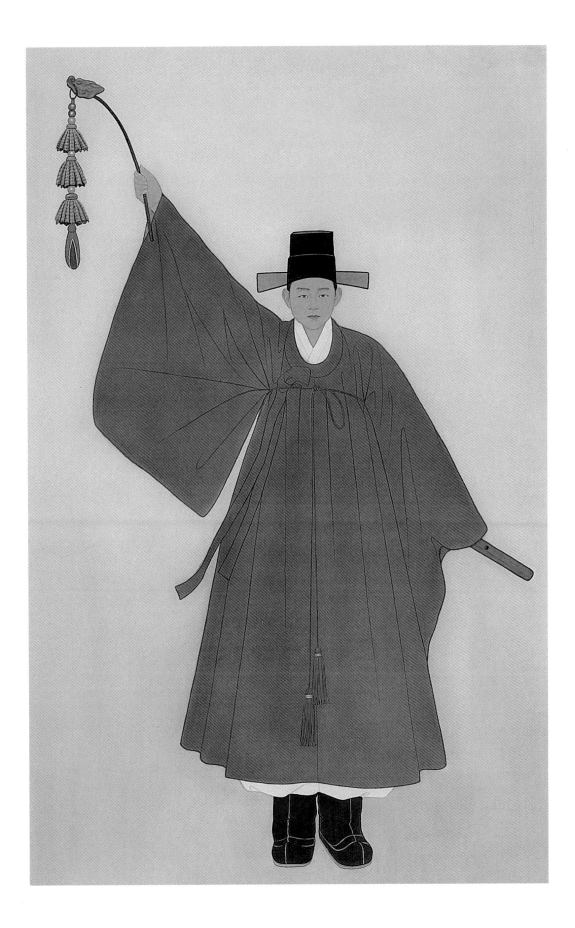

검기무복(劍器舞服)

검기무복은 머리에 전립을 쓰고 금향협수(金香挾袖) 위로 괘자[掛子:소매가 없고 뒷솔기가 허리까지 트인 옛 전복의 하나]를 입고 남전대를 띠었으며 양손에 무검(舞劍)을 들었다. 초록혜(草綠鞋)를 신었으리라고 생각한다. 『진찬의궤』에 따르면, 전립에는 붉은 상모와 공작우(孔雀羽), 정자[頂子:물건 위에 꼭지처럼 만든 꾸밈새]가 달려 있다. 전립의 겉감은 산홍모, 안감은 남운문단(藍雲紋緞)이고, 정자(頂子)는 은정자(銀頂子), 영자[纓子:갓끈을 다는데 쓰는 고리]는 자적갑사(紫赤甲紗)로 했다고 한다.

협수(挾袖)는 소매가 좁고 무가 있는 양옆이 겨드랑이부터 트인 남자의 창옷과 같다. 괘자는 순조 29년에 만든 자적사(紫赤紗)괘자, 헌종 14년과 고종 5년의 자적(紫赤)괘자, 고종 14년부터 아청(鴉靑)괘자가 있었다. 남전대는 남린문갑사(藍鱗紋甲紗)로 만들었다.

검기무의 유래를 살펴보면, 일곱 살인 신라 소년 황창랑(黃昌郎)이 나라를 위해 백제에서 검무(劍舞)를 추어 유명해지자 백제 왕이 불러 춤을 추게 했는데 황창랑이 검무를 추다가 백제 왕을 칼로 찔러 죽이고 잡혀 죽었다. 그 후 신라인들이 그의 충혼(忠魂)을 위로하기 위해 그와 닮은 가면을 쓰고 춤을 추게 되었다고 한다. 검기무는 궁중에 들어가면서 가면이 없어지고 여령(女伶)이 조선 시대 말까지 전승해 온 듯하다.

85cm×140cm

Keomkimu-bok Costume for a Sword Dance

A virtual *kisaeng* is shown performing a sword dance for a court banquet. She is wearing a military hat and coat, and holding swords in both hands.

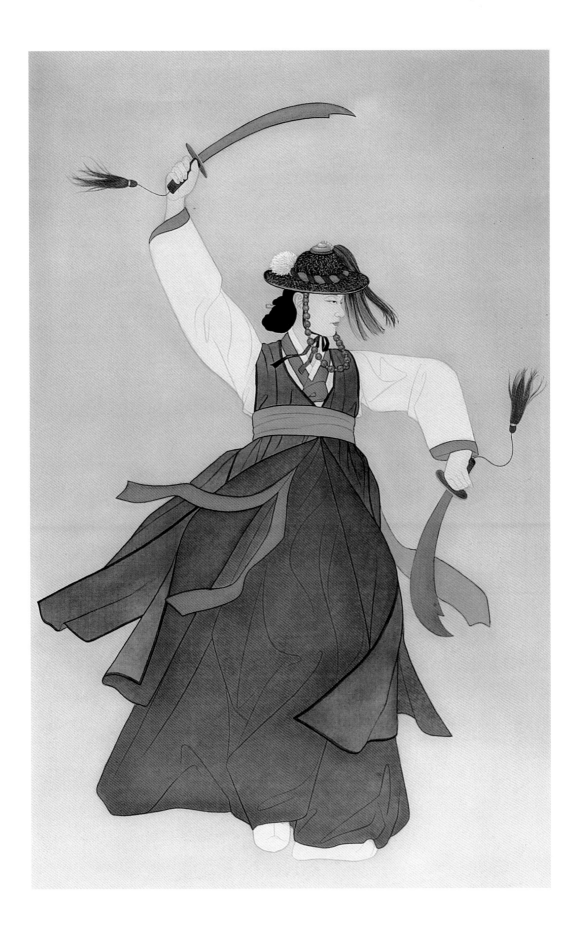

여령복(女伶服)

나라에 경사가 났을 때 궁중에서 베풀던 잔치인 진연에 나가던 기생이나 진연 때 의장(儀
仗)을 들던 여자 종을 여령이라고 하는데, 이들의 복식은 일반 궁중의 무기(舞妓)와 같다고
『진찬의궤』에 기록되어 있다. 이들은 모두 화관을 쓰고 치마 저고리 위에 홍초상과 황초삼,
혹은 녹초삼(綠草衫)을 입고 그 위로 수대(繡帶)를 띠었으며 오색 한삼을 끼고 초록혜를 신
었다. 여령들은 춤에 따라 필요한 의물(儀物)이나 악기를 들었다.

85cm×140cm

Yeoryong-bok Costume for a Courtesan Dancer

Courtesans frequently danced for court feasts. A virtual dancer is shown wearing a wig decorated with flowers and jewels, a yellow jacket and a red skirt. She covers her hands with colorful cloth.

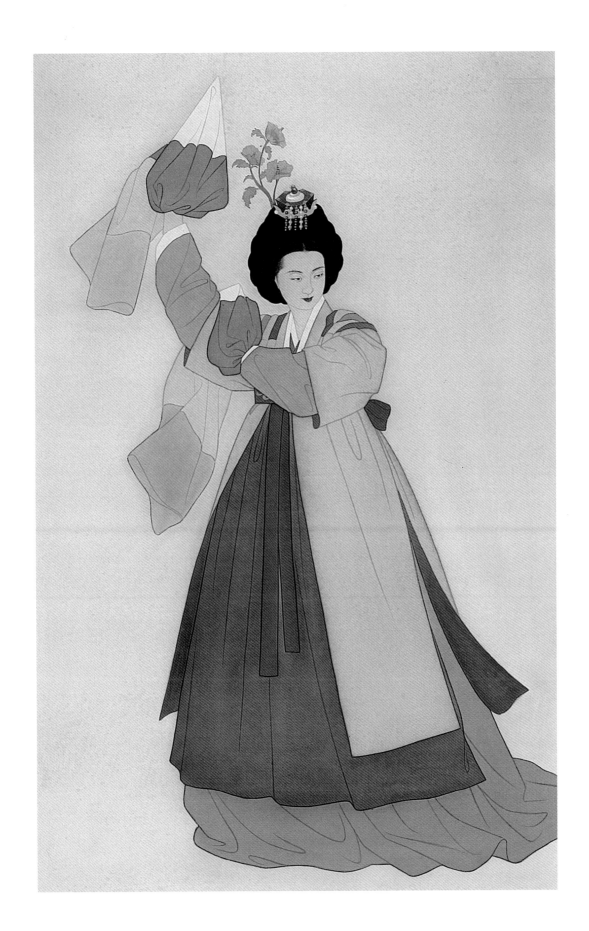

승무복(僧舞服)

승무복은 일반적으로 남빛 치마에 흰 저고리를 입고 치마를 날렵하게 걷어올리고 흰 장삼에 고깔을 쓰고 붉은 가사를 어깨에 멘다. 양손에는 북채를 든다.

승무는 민속 무용의 정수로서, 불교가 들어온 후인 신라 때, 혹은 불교 쇠퇴기인 고려 말부터 있었다고 한다. 유래를 보면, 세존께서 『법화경』을 설할 때 천사색(天四色)의 채화(彩花)를 내린 것을 가섭이 알아차리고 춤을 추었다고 하여 후세 승려들이 이를 모방하였다는 설에서 시작하여 연못가에서 놀던 고기 떼가 오묘한 소리에 맞춰 춤을 추는 것을 중국 위나라의 조자건이 본떠 만들었다고 하는 불교 의식 무용으로서의 유래설, 지족선사를 파계시킨 황진이의 무용에서 나왔다는 설, 상좌중이 스승의 기거 범절과 독경 설법의 모습을 흉내내는 동작이라는 설, 구운몽의 성진이 인간으로서의 괴로운 연정을 불법에 귀의함으로써 법열을 느낄 수 있었다는 내용을 춤으로 표현하였다는 설, 파계승이 번뇌를 잊으려고 북을 두드리며 추기 시작한 춤이라는 설, 가면극에 나오는 한 장면인 노장춤이라는 민속 무용으로서의 유래설 등 매우 다양하다. 결론적으로 현재의 승무는 불교 의식무인 법고춤에서 유래하였다고 보는 것이 가장 타당하겠다.

85cm × 140cm

Seungmoo-bok Costumes for a Buddhist Dancer

Costumes for a Buddhist dancer generally included a white jacket, sapphire skirt, white robe, peaked hood and red surplice. The dancer held drumsticks in both hands. *Seungmoo* or a nun's dance was the archetype of Korean folk dance, which started during the Shilla or late Koryo Kingdom.

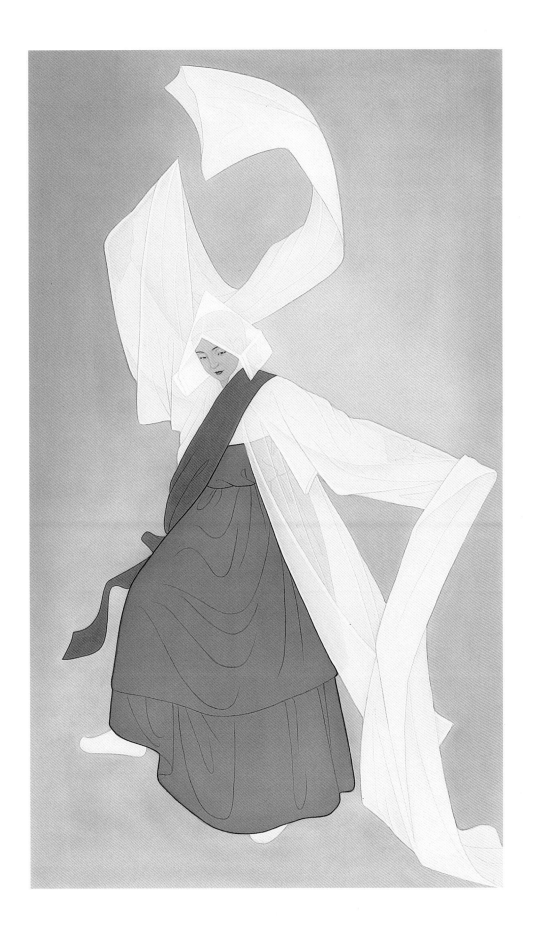

한량무복(閑良舞服)

한량은 갓을 쓰고 도포를 입고 남사대를 띠었다. 한 손에는 부채를 들었다. 한량이란 벼슬에 오르지 못한 부유한 양반을 말하며, 풍류를 알고 의기 있으며 호방한 사나이의 별명이기도 하였다. 한량무는 남사당패가 처음으로 연희하였다. 남사당패를 무동패라고도 한다. 한량무는, 한량·별감·승려·기생으로 분장한 무동들이 장정 사당패의 어깨 위에서 벌이는 기묘한 춤 동작으로, 기생이 승려의 춤에 반하여 한량과 별감을 배반한다는 내용의 춤이다. 나중에는 화류계에서 특히 많이 추었다. 순수한 무용이라기보다는 일종의 무용극에 속한다고 할 수 있겠다.

85cm×140cm

Hallyangmoo-bok Costumes for Dancing Libertines

This libertine dancer wears a black and white coat with a cord band, carrying a fan in one hand. Libertines were wealthy men who had failed the state exam to be high officials, but they were usually well-mannered and versed in the arts.

The story of this *Hallyang* dance was about a *kisaeng* who betrayed the libertines and public officials because she was attracted to a dancing monk. Later this dance became popular among the *kisaeng* group. The *Hallyang* was a dance drama.

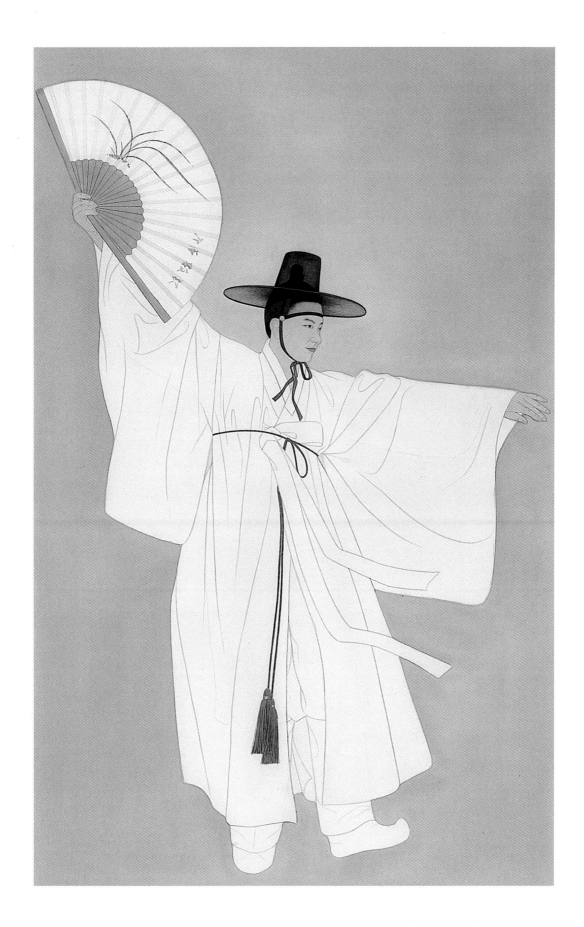

살풀이복

보통 흰 치마 · 저고리에 부드럽고 가벼운 흰 수건을 들고 독특한 살풀이 장단에 맞추어 수건을 휘날리며 춤을 춘다. 살풀이란 살[厄]을 푼다, 즉 없앤다는 뜻으로, 남도 무무(巫舞)의 계통이다. 살풀이굿에서처럼 삼엄한 귀기가 도는 춤이다. 정중동의 미가 극치를 이루는 신비스럽고도 환상적인 동작으로 구성된 춤이다. 반주는 삼현육각(三絃六角: 북, 장구, 피리둘, 대금, 해금)이 보통이며 징을 곁들이기도 한다. 장단을 단장고, 가락을 입타령으로 하는 것도 효과적이다.

85cm×140cm

Salpuri-bok Costume for Exorcising Evil Spirits

It was customary that a dancer wore a jacket, a skirt and a scarf, all in white. *Salpuri* meant to expel evil spirits, and this dance consisted of mysterious and fantastic movements.

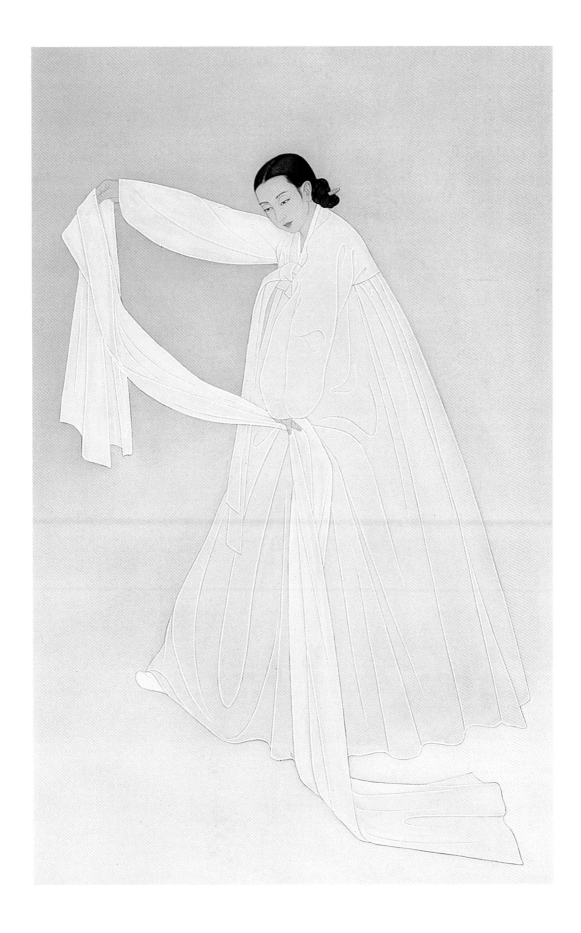

무무복(巫舞服)1

대거리(大巨里)

저고리, 녹색 치마 위에 (흰색 속옷이 보인다) 청철릭을 입었고, 홍광대를 띠었다. 오른손에는 신검(神劍), 왼손에는 삼지창을 들고 황색혜를 신었다. 쪽진 머리에는 호수〔虎鬚:주립의 네 귀에 꽂던 새털〕가 달린 주립〔朱笠:융복 입을 때 쓰는 붉은 갓〕을 썼다.
『무당내력』의 12거리굿 중 제4거리이다. 소원 성취를 비는 것으로, 최장군거리라고도 하는데, 최 장군은 최영 장군을 말한다.

85cm×140cm

Moomoo-bok1 Costume for Female Exorcist

This female exorcist wears a blue robe, a green skirt and yellow shoes. She holds a sword in her right hand and a trident in her left. She has her hair up in a chignon, and wears a reddish-brown hat adorned with white feathers.

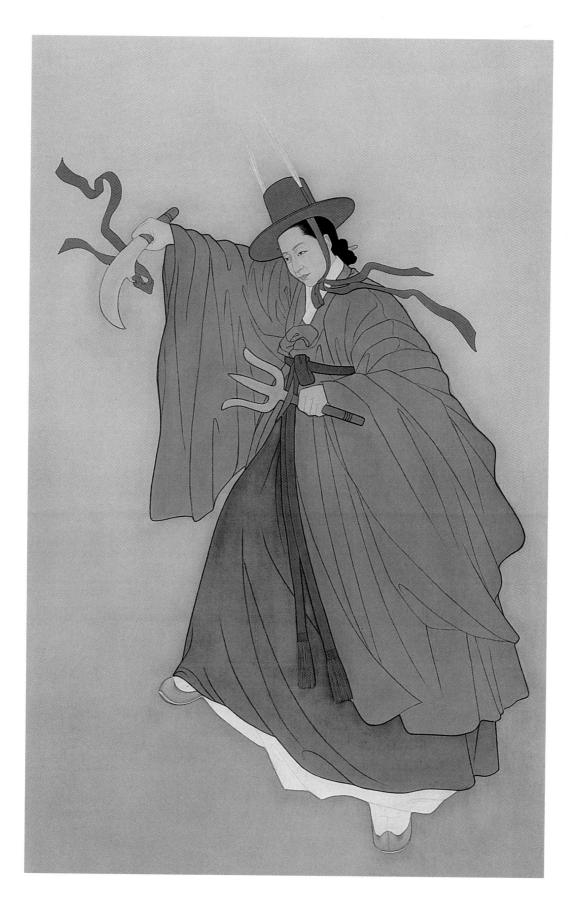

무무복(巫舞服)2

제석거리(帝釋巨里)

흰 고깔을 쓰고, 홍치마·홍저고리 위에 백장삼을 입고 홍대를 허리에 띠어 뒤로 늘였다. 또다른 홍대를 왼쪽 어깨에서 오른쪽 겨드랑이 밑으로 매었다. 왼손에 방울을, 오른손에 부채를 들었다. 『무당내력』의 12거리 굿 중 제2거리로서 수복(壽福)을 비는 거리이다. 제석이란 제석천을 말하는데, 범왕과 더불어 불법을 지키는 신, 또 십이천(天)의 하나로 서동쪽의 수호신이다. 『무당내력』에는 연대를 추정할 만한 것이 없다. 그러나 복식을 통해 볼 때 조선 말기 작품으로 생각된다. 조선 말기 무속 연구의 귀중한 자료이다. 서두에 악기를 든 네 사람의 잽이가 그려져 있는데, 장구와 제금은 두 여자가, 해금과 피리는 두 남자가 잡고 있다. 이것은 서울 지방의 굿 모양과 같다. 잽이 그림에 이어 감응청배(感應請陪), 제석거리, 별성거리, 대거리, 호구거리, 조상거리, 만신말명, 신장거리, 창부거리, 성조거리, 구릉, 뒷전 등의 그림이 있고 간단한 설명도 붙어 있다.

85cm×140cm

Moomoo-bok2 Costume of a Female Shaman

This female exorcist wears a white cowl, a red skirt, a red jacket, a white robe and a long, red ribbon in the hair. A red band crosses her front diagonally from the left shoulder under her right hand. She holds bells in her left hand, and a fan in the right.

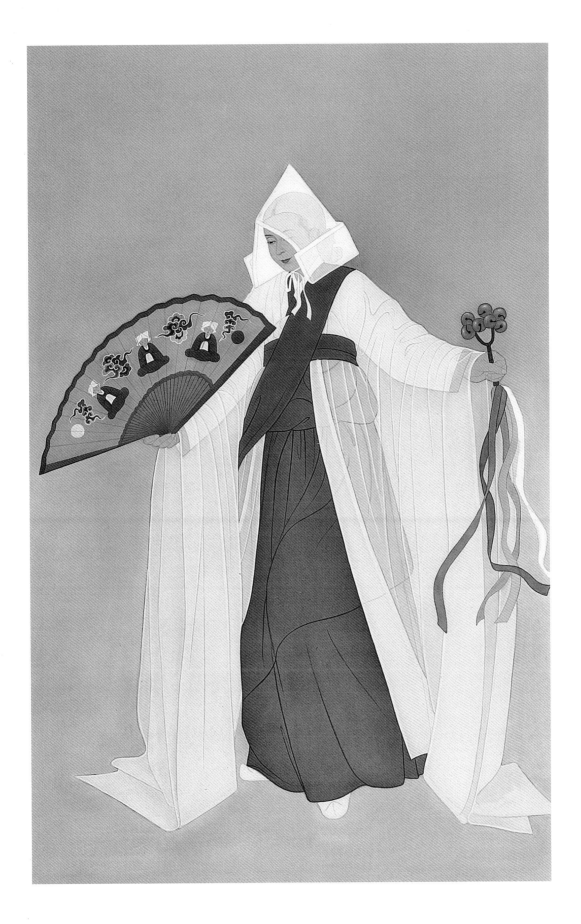

무무복(巫舞服)3

신장거리(神將巨里)

저고리, 흰 치마 위에 황색 동달이를 입고, 위에 흑전립을 입었으며, 허리에는 남전대를 띠었다. 쪽진 머리에 전립을 써서 군복 차림을 하였다. 홍색 상모가 달린 전립은 챙이 좁다. 오른손에 황·흑·백기, 왼손에 홍·청기를 들었다.

신장은 장수격의 귀신이다. 『무당내력』의 12거리굿 중 제11거리인 신장거리는 오방기(五方旗)로 오방 신장을 지휘하여 잡신을 쫓는다.

85cm×140cm

Moomoo-bok3 Costume of a Female Exorcist

This female exorcist wears a jacket, a white skirt, a yellow coat and a blue band. She has her hair up in a chignon but wears a narrow brimmed soldier's black felt hat so as to look like a soldier. She holds black, white and yellow flags in her right hand, and blue and red flags in her left hand.

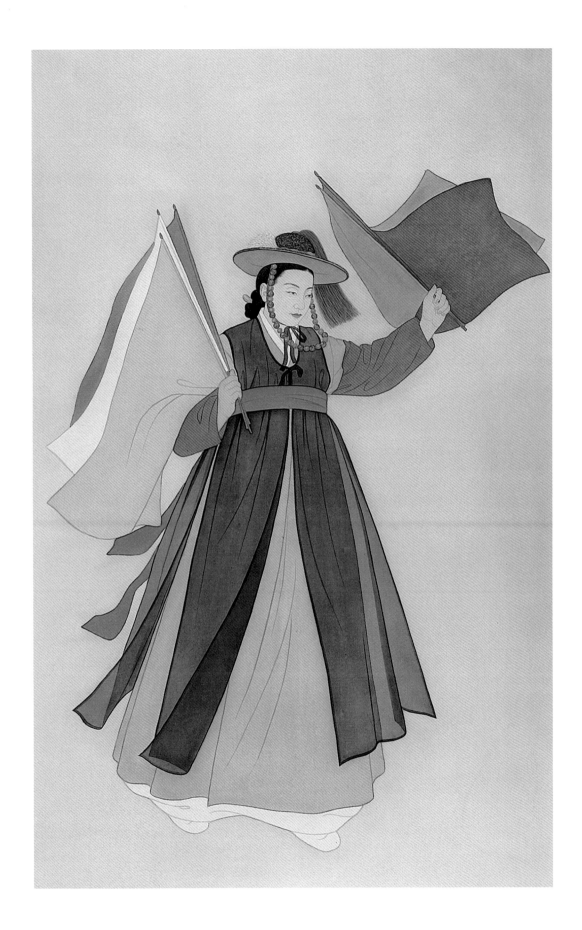

부록

Appendix

보(補)와 흉배

Po and Hyungbae(Rank badge pattern and Insignia)

조선 시대 왕, 왕세자, 왕세손, 왕비, 왕세자빈의 상징으로 곤룡포와 적의, 원삼, 당의에 붙였다. 왕의 곤룡포에는 가슴, 등, 양어깨에 5조룡 보를, 왕세자는 4조룡 보, 왕세손은 가슴과 등에 3조룡의 방보[方補: 4각형 보]를 달았다. 황룡포에도 5조룡 보를 달았다. 왕비, 왕세자비, 왕세손비의 적의, 원삼, 당의의 가슴, 등, 양어깨에 단다. 보의 바탕은 옷과 같은 색깔, 같은 옷감이다.

흉배는 백관 상복(常服)의 가슴과 등에 붙여 품계와 등위를 가리는 것이다. 초기에는 상복의 대로 상하를 구별했으나 잘 구별되지 않는다고 하여, 단종 2년 6월 임오에 흉배 제정에 관한 논의가 제기되었고 그 해 12월 병술에 제정되었다.

1품 문관은 공작, 무관은 호표(虎豹), 2품은 운안(雲雁)과 호표, 3품은 백한[白 :꿩과에 딸린 새]과 웅비, 대군은 기린, 대사헌은 해치(해태), 도통사는 사자, 왕자와 군은 백택[白澤: 사람의 말을 한다는 상상의 짐승]이었는데, 『경국대전』의 내용과 같다.

연산군 11년 11월 갑진에는 1품에서 9품까지 모두 달되, 돼지, 사슴, 거위, 기러기 등 우리 무늬를 살리도록 했으나 그 때뿐이었다. 임진란 · 병자란 이후 흉배를 정한 대로 사용하지 않자 숙종은, 문관은 나는 새, 무관은 달리는 짐승을 수놓고 흉배를 잘 사용하지 않는 조신(朝臣)들도 흉배를 달도록 하라고 명했다.

영조 10년에 무관에게 문관용인 학 대신 달리는 맹수를 수놓은 흉배를 수놓으라고 했으며, 21년에 "문관 당상관은 운학, 당하관은 백한, 왕자와 대군은 기린, 무관 당상관은 호표, 당하관은 웅비로 제정"하여 22년에 『속대전』에 기록하면서 "국초의 무늬와는 다르나 회복하기 어려우므로 시속대로 기록한다."고 밝혔고 『대전회통』에 그대로 이어진다.

정조 때 『규합총서』에 문관 9품 이상부터 옥당까지 외학이요, 당상관부터 1품까지 쌍학이요, 대군은 금봉이요, 부마는 금학 흉배를 단다. 무관 당상관 이상은 쌍사자, 당하관은 독사, 변장류(邊將類)는 호랑이 흉배를 단다. 흉배 바탕은 유록이 품스럽고 아청빛, 모란색이 그 다음 간다."고 했다. 『예복』에 "문관 당상관은 쌍학, 당하관은 단학, 무관 당상관은 쌍호, 당하관은 단호"라고 기록되어 있고 실물도 상당수 있다.

영왕의 보

홍룡포의 가슴, 등, 양어깨에 달았던 5조룡 보. 보의 옷감과
색은 홍룡포와 같은 감, 같은 색으로 하였다. 금사 징금수(무
늬를 듬성듬성 징그면서 수놓는 법)로 정교하게 수놓았다.
용의 모습은 정조 어진의 것과 같다. 용은 천자나 왕을 상징
하는 상상의 동물이다.

21㎝

Emblematic Medallion with a Dragon

This is a copy of a dragon crest in actual size (diameter:
about eight inches) attached to the red robe of King Yung,
preserved at the Korean National Royal Museum.

A king' s robe had a five-clawed dragon medallion, while
the crown prince had a four-clawed medallion, and the eldest
son of the crown prince, a three-clawed dragon square scarf.

왕비의 보

적의의 가슴, 등, 양어깨에 달았던 용보. 5조룡으로 보이며,
용은 금사 징금수이고, 구름, 산, 물결, 산, 지초는 녹, 홍, 주
황, 청, 백, 연두색 사(紗)로 화려하게 수놓았다. 보의 바탕은
적의와 같이 심청색이다.

21㎝

Dragon Emblem for Queen

This design is a reproduction in actual size (diameter:
about 8 inches) of a dragon emblem on the robe of King
Yung' s wife. The crest is preserved at the Korean National
Royal Museum.

The emblems of royal women were attached on *Jokie*,
Wonsam and *Dang-ui*.

공작 흉배

단종 2년 12월에 제정한 문관 1품 흉배이다. 충정공 정응두
(丁應斗:1508~1572)의 흉배로, 국내 유일의 직금(織金:남빛
바탕에 은실, 금실로 봉황과 꽃무늬를 섞어 짠 직물) 흉배이
다. 출토품이어서 색은 알 수 없다. 운문으로 공작 두 마리를
위 아래에 배치하고 나머지 공간에 대화문(大花紋: 모란꽃 무
늬)을 배치하였고 밑에는 물결, 산, 파도 무늬가 있다. 영조
10년에 문관용 흉배를 공작 대신 학으로 정하였다.

38cm×39cm

Crest of a Pair of Peacocks

Loyal subject Chung Eung-doo (1508 ~ 1572) wore this crest
on the chest and back. This is a reproduction in actual size, and
Chung's crest is the only one found that was woven in gold and
silver thread. A pair of peacocks are juxtaposed and peony
blossoms and clouds are richly embroidered. Peacocks were
deemed auspicious and subjects wore this crest on the chest and
back as a symbol of their loyalty.

기린 흉배

단종 2년 12월 제정한 대군의 흉배로『경국대전』에 기록되었
고 말기까지 대군의 흉배로 사용하였다. 대원군도 이 흉배를
달았다. 기린은 상상의 동물로 용, 봉, 거북과 함께 4령의 하
나이다. 인(仁)을 존중하고 의(儀)를 지키는 명철한 영수로
인덕(仁德)의 세상에 나타났다고 한다. 기린을 중심으로 위와
좌우에 운문(雲紋:구름 무늬)이 있고, 아래에 금사 징금수로
바위, 물결, 불로초를 정교하게 수놓았다.

17.5cm×19cm

기린(麒麟)
살아 있는 풀을 밟지 않고 생물을 먹지 않는 어진 짐승으로, 사슴의 몸, 소의 꼬리,
이리의 이마, 말의 다리가 달렸으며, 머리에는 녹각 같은 살로 된 뿔 하나가 나 있
다는 상상의 신령한 짐승이다.

Giraffe Crest

The giraffe crest is preserved at the Sok Joo-sun Folklore
Museum and it is a reproduction in actual size.

Giraffes were regarded as good omens along with dragons,
turtles and Chinese phoenixes. The giraffe shown here is drawn to
have deer horns, a cow's tail and a horse's legs. Since the time of
King Danjong, this crest was attached to a prince's robe.

거북 흉배

대원군의 흉배로, 조선 왕조 사상 유일한 것이다. 거북은 용, 기린, 봉황과 함께 고대 중국에서는 사령(四靈)의 하나였으며, 거북에는 세 가지의 상징성이 있다.

첫째, 중국의 반고 전설은 개벽 설화로 반고씨와 거북이 함께 그려져 있는데, 여기서의 거북은 하늘과 땅을 나타낸다. 즉 거북의 등은 둥글어서 하늘을 뜻하고 배는 평평하므로 동서남북이나 나라를 가리킨다. 즉 천원사방(天圓四方)의 사상을 상징한다.

둘째, 신령한 거북이 물(物)을 업는다는 사상이 발전하여 사람을 등에 태우는 것이 되고, 또한 하늘을 받치거나 대지를 업는 것을 상징한다.

셋째, 거북은 신선 사상에 결부되어 학과 함께 장수를 상징한다. 거북은 영물이므로 길흉을 판별할 수 있어 주술적 대상이었고, 또한 감사와 은혜에 대한 보답을 상징한다.

거북을 중심으로 위와 좌우에 운문(雲紋)이 있고, 밑에는 산, 물결, 불로초를 청색 바탕에 주로 금사 징금수로 수놓았으며, 산과 물결과 거북의 입에서 뿜는 화(火) 무늬만 다른 색(녹색, 주황색, 옥색, 홍색)으로 수놓았다.

21.3cm×24cm

Emblem of a Turtle

The emblem of a turtle is preserved in the Folklore Museum at Onyang, in the south of Korea. This is a reproduction of the emblem in actual size.

Originally, princes and the king's father were expected to wear giraffe crests, but the father of King Kojong changed it to a turtle crest, and this is the only giraffe crest which remains today.

웅비 흉배

단종 2년 12월에 제정한 무관 3품의 흉배로『경국대전』에 기록되었으며, 영조 21년에 무관 당하관의 흉배로 개정되어『속대전』에 기록되었고,『대전회통』에 그대로 이어졌다.

그러나 정조 때는 웅비 흉배를 사용하지 않았다. 즉『규합총서』에 무관 당하관은 독사(獨獅)로 기록되었고,『예복』에서는 무관 당하관은 단호로 바뀌었다.

17cm×18cm

Crest with Bears

This crest with bears is preserved at the Sok Joo-sun Folklore Museum. The emblem is a copy in actual size.

High-ranking military officers wore this crest. Shown here, the bears fiercely face each other as if to fight. Unlike other crests, this one has no patterns of longevity at the bottom.

운안 흉배

단종 2년 12월에 제정한 문관 2품의 흉배이며, 영조 21년 문관 당상관은 운학, 당하관은 백한으로 정하여 『속대전』에 기록하였으나 사용되지 않았다. 구도를 보면, 구름이 위쪽에 떠있고 왼쪽 모란과 오른쪽 연꽃 사이에 기러기 두 마리가 상하로 날고 있고, 흉배가 큰 것으로 보아 중기의 것이다.

30cm×36cm

Emblem of Wild Geese

 This emblem of wild geese is owned by the Sok Joo-sun Folklore Museum. It is a reproduction in actual size.
 In 1454, high-ranking civil officials wore this crest on the chest and back. Clouds signify the power of mountains, while wild geese symbolize order and justice. A pair of wild geese fly over the mountains, and flowers and clouds create an image different from other crests.

단학 흉배(單鶴胸背)

『규합총서』에 처음으로 외학, 즉 단학이란 말이 나온다. 문관 당하관의 흉배 무늬가 달라져서 말기까지 계속되었다. 불로초를 물고 날개를 활짝 편 학이 중심에 있고 위에는 구름을, 아래에는 산, 파도, 물결, 바위, 지초를 수놓았다. 여러 색을 써서 화려하고 크기가 작은 말기의 흉배이다.

18.5cm×20cm

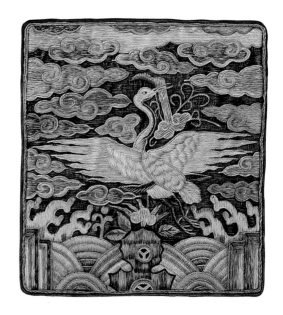

Crest of a Crane

 This is a copy of the crane crest preserved at the Sok Joo-sun Folklore Museum.
 Civil officials wore this crest of a crane on the chest and back. A crane that flies toward heaven is holding a herb of eternal youth in its beak. The crane and clouds are depicted simply and clearly.

쌍학 흉배(雙鶴胸背)

쌍학과 단학이 나타난 것은 정조 때 『규합총서』로 문관 당상관 이상은 쌍학, 9품 이상부터 옥당까지 단학임을 밝혔다. 정조 때부터 국말까지 당상 당하관의 흉배 무늬를 『속대전』과 다르게 사용하여 『예복』에도 문관 당상관은 쌍학, 당하관은 단학, 공(公)은 쌍금학으로 한다고 기록되었다.

쌍학은 기품 있고 늠름하며, 운문, 산, 불로초, 물결, 파도문과 함께 섬세하고 아름다운 문양이다. 바탕 옷감은 운문단이며 크기가 큰 것으로 보아 조선 후기의 흉배이다. 학은 새의 우두머리로 '일품조(一品鳥)'라고 불리며, 깨끗한 선비의 모습을 연상시키며 장수를 상징한다.

32cm×38cm(위) 15cm×16.5cm(아래)

Emblem of Twin Cranes

This crest of twin cranes is a reproduction in actual size and the original is preserved at the Sok Joo-sun Folklore Museum.

Civil officials and the king's relatives and sons-in-law wore this crest on the chest and back. A pair of cranes which represented noble gentility are set against the clouds and designs of longevity symbols.

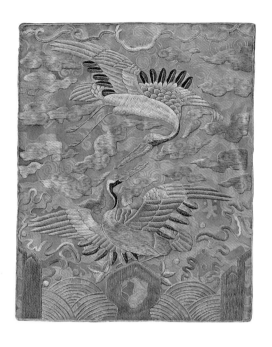

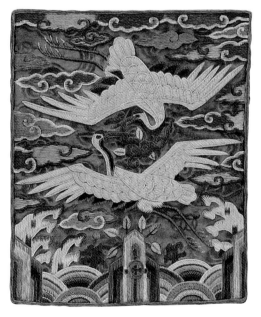

서민 쌍학 흉배

서민이 혼례 때 단령에 달았던 흉배이다. 쌍학의 모양이 단순
해졌고, 쌍학과 운문의 배치에 여백이 많으며, 아래에 수놓은
산, 물결, 지초, 파도 무늬도 솜씨가 거칠다.

14cm × 16.5cm

Decoration for Commoners

This is a decorative crest that ordinary citizens wore on the
chest and back of their wedding costumes. The crest designs
became simpler with the patterns more spread out. The crest
highlights a pair of cranes with mountains, waves, trees and grass
depicted underneath.

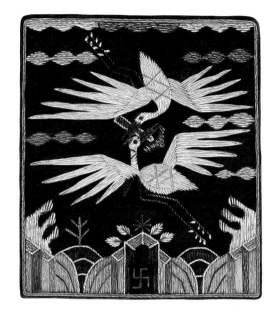

단호 흉배(單虎胸背)

단호 흉배도 쌍호 흉배와 같이 『예복』에 기록되기 전인 1829년
이전에 사용되었다고 생각한다. 크기로 보아 말기 흉배이다. 백
호 한 마리가 중앙에 당당하게 앉아 있으며 위와 좌우에 구름을,
밑에는 산, 구름, 물결, 지초를 수놓았다.

17cm × 19.5cm

Decoration with a Single Tiger

This decorative crest is presumed to have been common
before 1829, after which the depiction of pairs of tigers gained
popularity. The crest highlights a fierce-looking white tiger with
mountains and waves beneath. The size of the crest indicates that
it was made during the late Chosun Dynasty.

쌍호 흉배(雙虎胸背)

호랑이를 흉배 무늬로 쓰기 시작한 것은 "무관 당상관은 쌍사(雙獅), 무관 당하관은 독사(獨獅), 변장류(邊將類)는 호랑이 흉배를 단다."는 『규합총서』의 기록으로 보아 그 이후로 보인다. 『예복』에 "무관 당상관은 쌍호, 당하는 단호"라고 기록되어 있다. 크기가 세 사람의 초상화에 있는 흉배보다 작은 것으로 보아 말기일 것이다. 호랑이는 악귀를 몰아내는 호신부(護身符) 역할을 하였다. 사령(四靈)은 용, 봉황, 거북, 기린이며 여기에 호랑이를 더하여 '오령(五靈)'이라고 한다. 이것은 금(金, 거북), 목(木, 봉황), 수(水, 용), 화(火, 기린), 토(土, 호랑이)의 오행(五行)에 따른 것이다.

16cm×18.5cm

Decoration with a Pair of Tigers

According to the Chosun Encylopedia, this crest was seen in the late 1800s. At that time people believed that tigers played a role in driving away evil spirits, together with four other holy animals including a dragon, a Chinese phoenix, a turtle and a giraffe. This belief was based on the five elements in the Chinese cosmogony: metal (turtle), wood (Chinese phoenix), water (dragon), fire (giraffe) and earth (tiger).

신라시대 인물화

설 총(薛聰) ? ~ ?

신라 경덕왕 때의 학자. 자는 총지(聰智). 호는 빙월당(氷月堂). 경주 설씨(薛氏) 시조. 원효대사의 아들. 어머니는 요석궁 공주. 신라 십현의 한 사람으로 벼슬은 한림을 지냈고 주로 왕의 자문역을 한다. 유학과 문학을 깊이 연구한 학자로 일찍이 국학에 들어가 학생을 가르쳐 유학의 발전에 기여하며 중국 문자에 토를 다는 방법을 창제하여 중국 학문 섭취에 큰 도움을 준다. 예컨대 '은.는' 은 '부' 자를 쓰고 이는 '隱' 자의 왼쪽 글자를 딴 것이며, '니' 는 '니' 자를 썼는데 이는 '尼' 자의 아랫쪽에서 딴 것을 쓴다. 또 이두도 창제했다고 하나 그가 생존하기 전인 진평왕(579년~632년) 때의 「서동요」, 선덕여왕(632년~647년) 때의 「풍요」 등이 이것으로 기록되어 있는 것으로 미루어 보아 그가 창제한 것이 아니라 집대성한 것으로 보인다. 「화왕계」를 지어 신문왕을 충고한 일화가 있으며 1022년(현종 13년) 홍유후에 추봉되고 문묘에 배향되고 경주의 서악서원에 제향된다.

1992년 제작. 국가 표준 영정. 국립현대미술관 소장. 91㎝×117㎝

Portrait of Shilla Dynasty

Sol Chong (? ~ ?)

Sol Chong was a scholar and one of the ten saints of the Shilla Dynasty. His intellectual specialities were Confucianism and literature. His father was Won-hyo, another saint, and his mother was Princess Yo-sok.

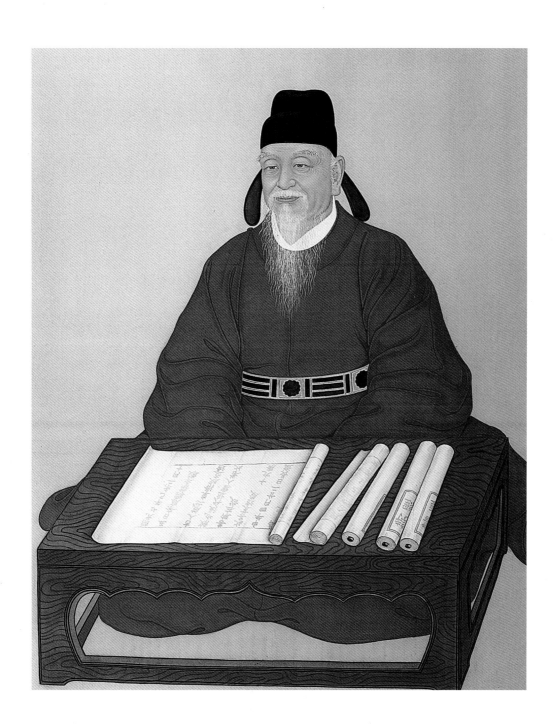

고려시대 인물화1

배현경(裵玄慶) ?~936년(고려 태조 19년)

고려 태조 때의 장군. 초명은 백옥삼(白玉杉). 경주 사람. 담력이 보통 사람보다 특출하였으며 병졸로 시작하여 대광(大匡)이 된다. 궁예 말년에 신숭겸(申崇謙), 복지겸(卜智謙) 등과 같이 기병장으로 있으면서 모의한 후 궁예의 악행을 듣고 태조를 옹립하여 왕으로 모시니 놀라 도망친다. 태조는 즉위하자 현경(玄慶), 숭겸(崇謙), 지겸(智謙)을 똑같이 1등 공신으로 책록하고 많은 상을 내려 후에 사방을 정복할 힘이 된다.
1992년 제작. 배씨(裵氏)대종회 소장. 80.3cm×100cm

Portrait of Koryo Dynasty1

Pe Hyon-kyong (? ~ 936)

Pe Hyon-kyong began his military career as a common soldier, but by his courage and cunning he rose to become a general. He reacted to the corruption of King Koongye's court by conspiring with two other generals to

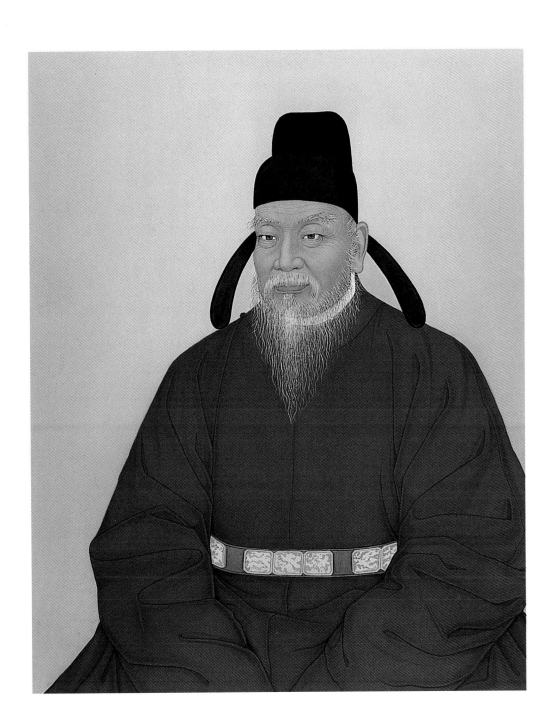

고려시대 인물화2

김부식(金富軾) 1075년(문종 29년) ~ 1151년(의종 5년)

고려 인종 때의 명신(名臣). 사학자. 자는 입지(立之). 호는 뇌천(雷川). 시는 문열(文烈). 본관은 경주. 좌간의대부(左諫議大夫) 김관(金覲)의 아들. 숙종 때 과거에 급제하여 좌사간 중서사인(中書舍人)을 역임한다. 인종 때 박승중(朴昇中), 정극영(鄭克永)과 함께 예종 실록을 수찬한다. 어사대인(御史大人), 호부상서(戶部尙書) 한림원 학사 등을 거쳐 평장사(平章事)로 승진한다. 1135년 묘청의 난 때 원수가 되어 중군장(中軍將)으로서 서경을 평정한다. 수충정난정국공신(輸忠定難靖國功臣)의 호를 받고 검교태보수위문하시중(檢校太保守尉 門下侍中) 판상서사부사(判尙書史部事). 감수국사상주국(監修國史上柱國) 겸 태자태보(太子太保)로 임명을 받고 돌아온다. 이후 집현전 태학사(集賢殿太學士) 태자태사의 벼슬과 동덕찬화공신(同德贊化功臣)를 지낸다. 1145년(인종 23년)에 『삼국사기』50권을 편찬한다. 의종이 즉위하자 낙랑국개국후(樂浪國開國侯)로 봉해지고 인종 실록을 편찬한다. 1151년(의종5년)에 77세로 별세한다.

1993년 제작. 국가 표준 영정. 국립현대미술관 소장. 91cm×117cm

Portrait of Koryo Dynasty2

Kim Boo-shik (1075 ~ 1151)

Kim Boo Shik was a celebrity of the Koryo Dynasty. A history scholar, he edited fifty history books about the Shilla, Kokooryo and Pekje kingdoms. He also compiled another book about King Injong, whom he had served.

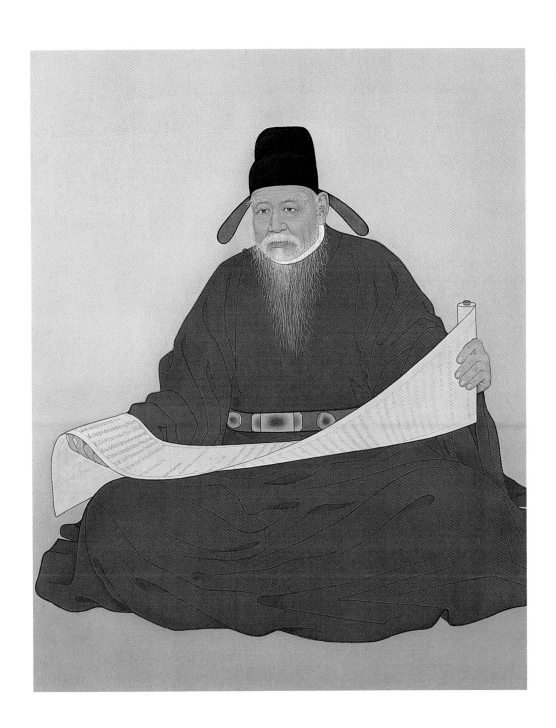

상여행렬도

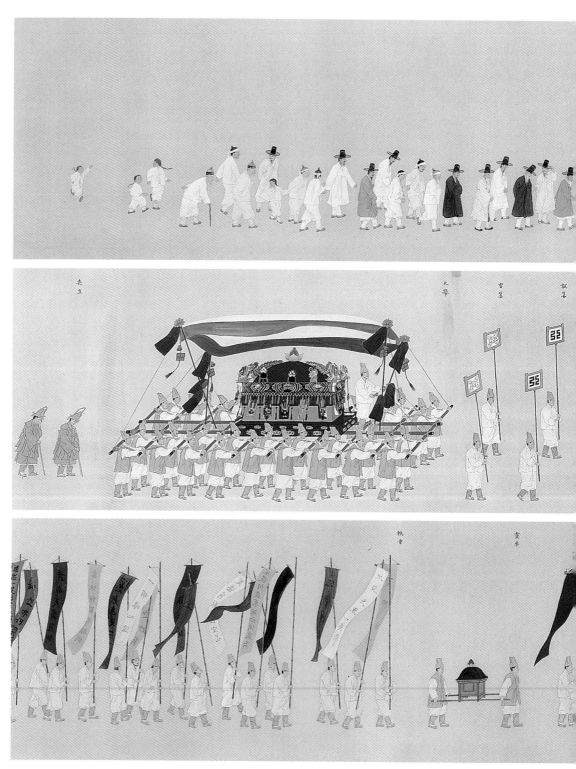

『사례편람』에 있는 발인도(發引圖)를 보고, 그림이 있는 방상(方相:나례 때 악귀를 쫓던 사람), 영거(靈車:영구를 실은 수레), 공포(功布:관을 묻을 때, 관을 닦는 데 쓰는 삼베 헝겊), 대여(大輿:국상 때 쓰는 상여)는 그대로 그리고, 그림이 없는 것은 서울 강동구 상례 의식의 발인 장면을 참고하여 재현했다. 순서는 다음과 같다.
방상(方相)→명정(銘旌)→영거(靈車)→만장(輓章)→공포(功布)→불삽→대여(大輿)→주인 이하 곡하며 걷는다→존장(尊長)→복을 입지 않은 친지(親知)→빈객(賓客)
방상은 대부가 사용한다는 기록과 함께 그림이 그려져 있다. 얼굴에는 가면을 쓰고 창옷(좁은 소매. 무 없이 양옆이 트인 옷)을 입었는데, 허리 밑에 주상(朱裳)이라고 씌어 있으며, 여기에 띠를 매었다. 목에는 웅피를 둘렀고, 왼손에 창, 오른손에 방패를 들고 있다. 명정을 든 사람과 만장 든 사람, 공포를 든 사람은 베건을 쓰고 흰 바지 저고리에 행전을 치고 짚신을 신었다. 영가를 든 두 사람과 상여를 맨 사람들은 바지 저고리 위에 짧은 베·더그레를 입었다.
85cm×140cm

Funeral Procession of the Chosun Dynasty

This series of pictures is based on historical descriptions of funeral ceremonies. At the front of the procession were two dancers who expelled evil spirits. They were followed, in order, by a banner bearing the name of the deceased, the funeral hand-cart, numerous funeral streamers, a banner of hemp cloth to clean the coffin, shovel bearers, the hearse, the chief mourner and other mourners in hemp robes, and elderly people and relatives who did not wear funeral costumes.

Those men who expelled evil spirits wore masks and narrow-sleeved gowns. They wore bands around their waists and deerskin around their necks. They held spears in their left hands and shields in their right hands. Those who held banners, streamers and hemp cloth wore a hemp hood, white jackets and pants, hemp leggings and straw shoes. The two cart-carriers and those carrying the hearse wore white jackets and pants with hemp vests.

백관의 조복·제복 제도(『경국대전』)

品別		一 品	二 品	三 品	四 品	五·六品	七·八·九品
冠	朝服	五梁木笏	四梁木笏	三梁木笏	二梁木笏	左 同	一梁木笏
	祭服	同 朝 服	同 朝 服	同 朝 服	同 朝 服	同 朝 服	同 朝 服
	貫子笠飾	飾貫子笠纓用金玉·笠飾用銀(大君用金)	左 同	左 同			
	耳掩	段·貂·皮	左 同	堂上官左同 堂下官 鼠皮 / 宗親用 鼠皮	鼠皮 / 左同	左 同 / 左同	左 同 / 左同
服	朝服	赤 衣裳蔽膝白 中單雲鶴金環綬	左 同	盤 品環綬他同一品	練鵲銀環綬他同一品	練鵲銅環綬他同一品	練鵲銅環綬他同一品
	祭服	靑 衣赤 裳蔽膝白 中單雲鶴金環綬白 方心曲領	左 同	盤 銀環綬他同一品	練鵲銀環綬他同一品	練鵲銅環綬他同一品	練鵲銅環綬他同一品
帶	朝服	犀	正二品鈒金 從二品素金	正三品鈒銀 從三品素銀	素 銀	黑 角	左 同
	祭服	同 朝 服	同 朝 服	同 朝 服	同 朝 服	同 朝 服	同 朝 服
笏	朝服	象 牙	左 同	左 同	左 同	木	左 同
	祭服	象 牙	左 同	左 同	左 同	木	左 同
佩玉	朝服	佩玉	左 同	左 同	燔靑玉	左 同	左 同
	祭服	同 朝 服	同 朝 服	同 朝 服	同 朝 服	同 朝 服	同 朝 服
襪	朝服	白 布	左 同	左 同	左 同	左 同	左 同
	祭服	白 布	左 同	左 同	左 同	左 同	左 同
鞋	朝服	黑 皮 鞋	左 同	左 同	左 同	左 同	左 同
	祭服	同 朝 服	同 朝 服	同 朝 服	同 朝 服	同 朝 服	同 朝 服

조선시대 왕조 계보

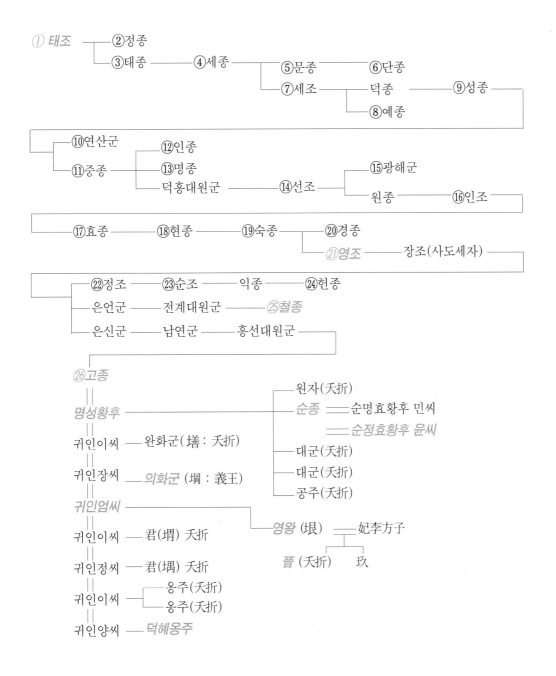

① 태조 ── ②정종
 └─ ③태종 ── ④세종 ──┬─ ⑤문종 ── ⑥단종
 └─ ⑦세조 ──┬─ 덕종 ── ⑨성종 ──
 └─ ⑧예종

──┬─ ⑩연산군
 └─ ⑪중종 ──┬─ ⑫인종
 ├─ ⑬명종
 └─ 덕흥대원군 ── ⑭선조 ──┬─ ⑮광해군
 └─ 원종 ── ⑯인조 ──

── ⑰효종 ── ⑱현종 ── ⑲숙종 ──┬─ ⑳경종
 └─ ㉑영조 ── 장조(사도세자) ──

──┬─ ㉒정조 ── ㉓순조 ── 익종 ── ㉔헌종
 ├─ 은언군 ── 전계대원군 ── ㉕철종
 └─ 은신군 ── 남연군 ── 흥선대원군 ──┐

㉖고종

명성황후 ───────────────┬─ 원자(夭折)
 ├─ 순종 ── 순명효황후 민씨
 │ ── 순정효황후 윤씨
귀인이씨 ── 완화군(墡 : 夭折) ├─ 대군(夭折)
 ├─ 대군(夭折)
귀인장씨 ── 의화군 (堈 : 義王) └─ 공주(夭折)
 ‖
귀인엄씨 ────────────────┐
 ‖ └─ 영왕 (垠) ── 妃李方子
귀인이씨 ── 君(垿) 夭折 ┬
 ‖ 晉 (夭折) 玖
귀인정씨 ── 君(堣) 夭折
 ‖
귀인이씨 ──┬─ 옹주(夭折)
 │ └─ 옹주(夭折)
 ‖
귀인양씨 ── 덕혜옹주

* 본 책에 인물화 수록

찾아보기

영문 찾아보기

참고문헌

肖像畵

高宗御眞圖寫都監儀軌, 서울대 奎章閣, 1996

한국의 초상화, 국립 중앙박물관, 1979

한국인의 얼굴, 국립 민속박물관, 신유문화사, 1994

표준 영정 도록, 문화 체육부, 1993

孟仁在, 우리나라 人物畵의 展開, 韓國의 美 20, 中央日報, 1985

安輝濬, 韓國美術史, 一志社, 1980

安輝濬, 韓國肖像畵槪觀 國寶 10, 芸耕産業社, 1984

安輝濬, 繪畵史를 통해본 韓國肖像畵 博物館新聞 第99號, 1979

崔淳雨, 安輝濬 傳神畵法으로 본 韓國人의 人品, 季刊美術 12, 中央日報, 1979

李康七, 韓國名人肖像大鑑, 探究堂, 1972

李康七, 우리나라 御眞의 實態小考, 예림, 1981,

李康七, 御眞圖寫過程에 對한 小考, 古文化 第11號, 1973,

李康七, 哲宗大王御眞復元에 對한 小考文化財 第20號, 文化財管理局, 1987

李鍾祥, 잃어버린 肖像畵技法, 影幀 제작의 歷史와 실제, 季刊美術 12, 1979

李泰浩, 朝鮮時代 肖像畵 空間 152號, 1980

趙善美, 韓國의 肖像畵, 열화당, 1983,

趙善美, 朝鮮王朝時代의 功臣圖像에 관하여, 考古美術 第151號, 1981

趙善美, 한국 肖像畵의 성격적 特性, 韓國의 美 20, 中央日報, 1985

趙善美, 朝鮮王朝 時代의 御眞製作 過程에 관하여, 美學 第6輯, 1979

服飾

한국의 아름다움, 國立中央博物館, 1988

朝鮮王朝 500年 服飾展, 文化放送, 1986

한국복식 2000년, 韓國民俗博物館,

傳承工芸大展, 傳統工芸館, 1989

大韓禮典 四券

金東旭, 韓國服飾史硏究, 1987

金英淑, 朝鮮朝王室服飾, 民族文化文庫刊行會, 1987

金英淑, 韓國服飾史辭典, 民文庫, 1988

金英淑, 翟衣에 關한 通時的 考察, 考古美術 164輯, 1984

金正子, 深衣構成에 관한 硏究, 石宙善紀念民俗博物館, 韓國服飾 8호, 1990

高富子, 朴聖實, 高陽, 陵谷, 茂院 出土 羅州 丁氏 月軒公派出土遺物小考石宙善紀念民俗博物館,

韓國服飾 9號, 1991

朴聖實, 翟衣制度의 變遷硏究 石宙善紀念民俗博物館, 1985

裵貞龍, 韓中 文官胸背樣式比較小考, 石宙善紀念民俗博物館, 1989

石宙善, 韓國服飾史, 寶晉齋, 1971

石宙善, 胸背, 檀國大學校出版部, 1979

石宙善, 冠帽와 首飾, 檀國大學校出版部, 1993

成耆姫, 中國歷代君王服飾硏究, 열화당, 1984

劉頌玉, 朝鮮王朝宮中儀軌 服飾, 修學社, 1991

柳喜卿, 한국 복식사 연구, 梨花女子大學校出版部, 1975

柳喜卿, 韓國服飾文化史, 敎文社, 1981

李康七, 李朝時代 文武官 胸背制度에 대하여, 月刊文化財 20, 1973

李康七, 이미나 韓國의 甲冑, 文化財 管理局, 1987

李圭泰, 우리옷 이야기, 기린원, 1991

李如星, 朝鮮服飾考, 민속원, 1921

李八燦, 리조복식도감, 東文選, 1991

任榮子, 韓國宗敎服飾, 亞細亞文化社, 1990

趙孝順, 韓國服飾風俗史 研究,

홍나영, 佩玉에 대한 研究, 石宙善紀念民俗博物館, 韓國服飾, 1990

書

金用淑, 朝鮮朝官中風俗硏究, 一志社, 1987

金源模, 정성길, 韓國의 百年 韓國文化弘報센타, 1989

金泰坤, 韓國巫神圖, 悅話堂, 1989

김매자, 조대형, 한국의 춤, 대원사, 1990

사진으로 본 朝鮮時代, 서문당, 1987

樂學軌範,

영원한 만남, 韓國葬禮, 國立民俗博物館, 미진사, 1990

이방자, 歲月이여 王朝여, 정음사, 1985

임재해, 김수남 전통상례, 대원사, 1990

李弘植, 國史大事典, 百萬社, 1973

李宰, 四禮便覽,

이기명, 聖金大建 안드레아 神父의 遺骸現況, 가톨릭대학교 출판부, 1996

張師勛, 韓國傳統舞踊硏究, 一志社, 1977

정병호, 韓國의 춤, 열화당, 1985

정은혜, 呈才研究, 大光文化社, 1993

進宴儀軌, 滿五旬之慶年高宗皇帝,

한국악기, 전통음악연구회, 1981

허균, 전통미술의 소재와 상징, 1994,

實物踏査

江陵 船橋莊

高麗大學校博物館

國立慶州博物館

國立國樂院

國立民俗博物館

宮中遺物展示館

대구건들바우 博物館

石宙善紀念民俗博物館

서울대학교 博物館

淑明女子大學校 博物館

世宗大學校 博物館

安東民俗博物館

溫陽民俗博物館

육군박물관

梨花女子大學校 博物館

전쟁기념관

천도교 중앙본부

천주교 순교성지 절두산 박물관

忠烈祠

지은이 후기

조상들의 수많은 얼굴을 초상화나 영정으로 보며 그들이 살아온 배경이나 역사를 가늠하고
오늘의 우리는 누구인가도 생각하게 된다. 하지만 초상화를 보며 알 수 있는 것이 있고
사진을 통해 알 수 있는 것이 있건만 오늘날은 우리 미술사에 뚜렷하게 자리잡았던
전통 초상화가 사진에 밀려 맥을 잇지 못하는 것이 안타깝다.
저자는 퇴색해 가는 정통화법으로 역사적인 인물을 그리는 일이 무엇보다 중요하다고 생각해
이 작업을 하게 되었다. 인물을 그리는 일에 그치지 않고 그 인물의 업적과 성품,
당시의 역사적 배경 등을 알기 위해 자료를 모으고 인물을 둘러싼 환경도 파악하여
의관 정제한 차림으로 생생하게 그려 내기에 이르렀다.
그런데 누가 입었던 옷인지, 언제 어떻게 입었는지, 천의 색깔과 문양은 어떠했는지 등등까지
체계있게 보여주려면 실물을 우선 보아야 했다. 그래서 저자는 관련 유물을 찾아 자료가 있는
전국의 박물관을 누비고 다녔으며 출토 유물의 연구 발표회와 전통 복식에 관한 전시가 있으면
어디라도 뛰어다녔으며 각종 행사와 공연장도 찾아 스케치하고 촬영한 자료도 활용하여
최대한 실물과 닮게 하려고 애썼다.
비단에 진채화로 시작한 채색은 극세필의 엄밀하고 세심함이 요구되지만 전통 인물화는
뒤에서 칠하는 복채(伏彩)로 채색, 발색 효과가 좋아 우리 고유의 원단을 대하듯 선명한 색상을
얻을 수 있었으며 문양의 치밀한 묘사와 양식적 고찰은 비단에서만의 재질과 투명감이
뒷받침되었다. 이 과정에서 왕실 복식의 권위와 화려함, 민속 복식에 나타난 실용성과
민족적 특성을 엿볼 수 있었고, 선인들의 철학과 미학의 깊이에뿐만 아니라
창조성에 자못 자긍심을 가지게 되었다.
여기에 미력하나마 10년이 넘도록 열성을 다한 작품을 담아 내니 아무쪼록 분야마다
유익한 자료로 널리 활용하도록 하였으면 한다.
그리는 동안 성심, 성의로 고증하여 주시던 고 석주선 박사님, 그렇게 여러 차례 찾아가도
싫은 내색 한번 없이 반겨 주시고 자상하게 조언해 주시던 유희경 박사님,
복식사를 정리해 주신 김미자 교수님, 세심한 일까지 챙겨 주시고 격려를 아끼지 않으신
이강칠 선생님, 맹인재 선생님께 감사 드린다. 어려운데도 작업에 전념할 수 있도록
헌신적으로 뒷바라지해 온 아내한테 가슴이 메이는 고마운 마음을 이 글로 대신하며
선뜻 출판을 결심해 주신 현암사 조근태 사장님, 형난옥 주간님, 편집부 여러분께도
고마운 마음을 전하고 싶다.

1998. 4.
지은이 권오창